OEUVRES

DE

J. F. DUCIS.

IMPRIMERIE DE FIRMIN DIDOT,
RUE JACOB, N° 24.

OEUVRES
DE
J. F. DUCIS.

TOME CINQUIÈME.

PARIS,

L. DE BURE, LIBRAIRE, RUE GUÉNÉGAUD, N° 27.

M DCCC XXIV.

POÉSIES DIVERSES.

POÉSIES DIVERSES.

LES BONNES FEMMES,

ou

LE MÉNAGE DES DEUX CORNEILLE.

Bonnes femmes, je vous salue.
Bien sot qui ne vous choisira.
Oui, quiconque vous connaîtra
A ses amis d'abord dira :
« Par une faveur imprévue
« Qu'il en tombe une de la nue,
« Nous verrons de nous qui l'aura. »

Avec son femelle Aristarque,
Qui rien ne passe et tout remarque,
Avec madame Vaugelas,

Notre pauvre Chrysale, hélas!
Put-il jamais dans son Plutarque
Mettre en paix du moins ses rabats?

L'immortel auteur d'Athalie,
Et de Phèdre et d'Iphigénie,
Ce peintre enchanteur de l'amour,
Qui, plein d'esprit, de goût, de grace,
Couvert des lauriers du Parnasse,
Charma la plus brillante cour:
En sa maturité sévère,
Dans sa femme que chercha-t-il?
Une très simple ménagère,
Qui fit avec lui sa prière,
Et répondit: Ainsi soit-il.

Et ces oncles de Fontenelle,
Du Cid et d'Ariane auteurs,
Ces frères, époux des deux sœurs,
Qui de l'amitié fraternelle,
Et conjugale et paternelle,
Goûtaient ensemble les douceurs,
Dont les enfants, troupe agréable,
Gentils, pas plus hauts que leur table,
Y montraient, lorgnant tous les plats,

Et le doux ris de l'innocence,
Et leurs dents encor dans l'enfance,
Et leurs petits mentons tout gras :
Sont-ce des femmes adorables,
D'encens, de luxe insatiables,
Que l'hymen mit entre leurs bras ?
Ce n'étaient que de bonnes mères,
Des femmes à leurs maris chères,
Qui les aimaient jusqu'au trépas ;
Deux tendres sœurs qui, sans débats,
Veillaient au bonheur des deux frères,
Filant beaucoup, n'écrivant pas.
Les deux maisons n'en faisaient qu'une ;
Les clefs, la bourse était commune :
Les femmes n'étaient jamais deux.
Tous les vœux étaient unanimes ;
Les enfants confondaient leurs jeux,
Les pères se prêtaient leurs rimes,
Le même vin coulait pour eux.

Oui, sur leurs urnes fraternelles,
Toute la Grèce aurait encor,
Au sein des fêtes solennelles,
Par ses chants et ses lyres d'or,
Cru, pour Pollux et pour Castor,

Entonner des hymnes nouvelles.

Sans art, dans son style inspiré,
Comme Platon aurait montré
Le front méditant Léontine,
Chimène, Sévère et Pauline;
Parmi les jeux et les berceaux,
La veillée et ses doux travaux,
Les enfants et les ménagères
Maniant de leurs mains légères
Les dés, le fil et les ciseaux;
Et Corneille, au sein des caresses,
Couvert des pleurs de leurs tendresses
Et des présents de leurs fuseaux !

Et toi qui sus cacher ta vie
Loin des cours et loin de l'envie;
Qui, fuyant ses traits meurtriers
Avec le travail qui console,
Et la liberté, ton idole,
Dans le calme et sous les lauriers
Mourus au pied du Capitole;
Si ton art, Poussin, nous l'offrait
Quand l'hiver, sous nos planchers sombres,
Vient, sur le jour qui disparait,
A la hâte entasser ses ombres,

D'une lampe il éclairerait
La modeste chambre de Pierre.
Son ton poétique et sévère
Au premier coup d'œil frapperait.
Le luxe antique on y verrait;
Le fauteuil à bras dans sa gloire,
Les hauts chenets, la vaste armoire,
Sa table où s'enorgueillirait
De ses Romains l'immense histoire;
Sur la table et la serge noire
Sa large Bible s'ouvrirait;
Un jour magique y descendrait;
Un sablier s'écoulerait
Devant la tragique écritoire.
Dans l'auguste alcove, assez près,
Sous des rideaux purs et discrets
S'enfoncerait un lit austère
Où le doux sommeil l'attendrait.
Volant au ciel, quittant la terre,
L'air pensif, Corneille écrirait.
Sa femme sans bruit sortirait;
Jean La Fontaine dormirait;
Le Père Larue [1] entrerait

[1] Charles Larue, célèbre jésuite, très distingué par son

Pour voir Corneille son compère,
Qu'en silence il contemplerait.

O le pur sang du vieil Horace!
Toi qui si bien nous crayonnas.
Sa vigueur et sa noble race,
Et leur mâle et romaine audace
Dans les traits que tu leur donnas;
Oui, dans ce vieillard magnanime,
Dans son *Qu'il mourût* si sublime,
Oui, c'est toi que tu dessinas.
Au sein de Rome encor de brique,
Des mœurs, de la rudesse antique,
Sur les dieux fondant ton appui,
Avec ton fils, avec ta fille,
Je te vois là dans ta famille;
C'est le vieil Horace chez lui.
Qu'en rassurant Sabine en larmes,
Ton fils, prêt à prendre les armes
Comme toi me paraît Romain!

génie, par l'éloquence un peu rude, mais vigoureuse, de ses sermons, par ses superbes poésies latines et différents ouvrages d'érudition et de littérature très estimés : il était orateur et poëte, et l'intime ami de Pierre Corneille ; il nomma un de ses fils sur les fonts de baptême.

Plus ferme, plus impénétrable
Que le bouclier redoutable
Dont je le vois armer sa main.
Avec ces Romains invincibles,
Et leurs femmes incorruptibles,
En qui trois cents ans éclata,
Sous leur demeure austère et pure,
La pudeur, leur riche parure,
Corneille, oui, ton ame habita.
Comment pouvoir, dans tous les âges,
Accabler d'assez de suffrages
Ces vers que le ciel te dicta,
Ces vers que ton cœur enfanta,
Parés de leur rouille adorable
Et de la force inimitable
Dont Melpomène te dota?
La chambre où tu cachas ta vie
Gardait la flamme du génie
Près du feu sacré de Vesta.

Avec quel respect, ô Corneille!
Sur la table où ta lampe veille,
Incliné, j'aurais vu Cinna,
Fier, malgré sa haute fortune,
Des pleurs que Condé lui donna;

Ce beau Cid qui tout entraîna ;
Héraclius et Rodogune,
Dont l'effort qui les combina
A toi seul, Corneille, assigna
Le sceptre de la tragédie ;
Et Nicomède et Cornélie,
Dont la grandeur nous étonna,
Et Polyeucte où rayonna
Le ciel ouvert par ton génie.
Tu vécus pauvre ; mais, dis-moi,
Que pouvaient t'offrir les richesses,
Et la fortune et ses promesses ?
Vieux Romain, n'étais-tu pas toi ?

C'est ainsi qu'au sein du silence,
Ces deux frères, loin des grandeurs,
Vivaient opulents d'innocence,
De travail, de paix et de mœurs.
Doucement vers la rive noire
Ils s'avançaient d'un même pas.
Des maris on vantait la gloire,
Des femmes l'on ne parlait pas.
Les deux moitiés, chastes Sabines,
De leur Melpomène humbles sœurs,
A leurs foyers jamais chagrines,

D'hymen leur ôtaient les épines ;
Ils n'en sentaient que les douceurs.
Non, non, divine bonhomie,
Douce et franche, et de l'ordre amie,
Non, l'esprit ne t'imite pas.
Ton accent eut pour le génie
Toujours je ne sais quels appas.
Tu le charmes par ta mesure,
Par tes mœurs, ton heureuse paix,
Ta simplicité, ta droiture,
Et ce bon sens de la nature
Qui ne t'abandonne jamais.
Tu ne devines point le crime,
Hélas ! pauvre et faible victime.
Eh ! dis-moi, comment ferais-tu,
Bonhomie, avec ta vertu,
Avec la pitié la plus tendre,
Avec des goûts tous innocents,
Pour le combattre et te défendre ?
Ta vertu ne peut le comprendre,
Ton cœur n'en aurait pas le temps.
Au petit jour de la lanterne
Qui te précède et te gouverne,
Tu marches sans faire un faux pas.
Ta lumière est courte, mais sûre.

C'est la lampe de la nature ;
Elle éclaire et n'éblouit pas.
Toujours la même, en tous les cas,
Ce que tu fis, tu le feras.
Aussi jamais tu ne t'apprêtes,
De l'or ton cœur est peu jaloux ;
Conserver, voilà tes conquêtes ;
Faire du bien, voilà tes fêtes.
Tes conseils sont sages, sont doux.
Vous, bonnes femmes qu'elle inspire,
Dans nos mains vous laissez l'empire,
Vous gardez les fuseaux pour vous.
Vous n'êtes point ambitieuses ;
Vous rendez heureux vos époux :
Sans peine ils vous rendent heureuses.
Oh ! j'aurai l'esprit, mes fileuses,
De passer mes jours avec vous.

LES SOUVENIRS.

Laissons-nous faire à la nature
Et dans nous agir son auteur.
Ne cherchons pas trop le bonheur,
De lui-même il viendra : sa route la plus sûre,
C'est le goût, le penchant, l'attrait de notre cœur.
Moi, j'ai suivi le mien : aimant peu la grandeur,
Mes titres, mon domaine est dans mon caractère ;
Mes souvenirs sont mon parterre ;
Je m'y promène encor : les voici, cher lecteur.
Avec ma liberté, ma muse, pour compagnes,
J'ai seul jadis erré dans de belles campagnes,
Dans des vallons, sur des montagnes ;
Quand la terre en amour n'est que sève et que fleurs,
S'enfle et s'ouvre à l'Aurore et boit ses premiers pleurs.
Ah! que j'étais heureux dans ces champs, ma patrie,
Avec tous mes Zéphyrs, mes saules enchanteurs,
Sans affaire, en pleine féerie ;
Inquiet sans souci, soupirant sans douleurs,

Promenant mon ame attendrie
Parmi tous ces hymens et des fleurs et des eaux,
Songeant à la belle Égérie,
Et disant dans ma rêverie :
Non, ce n'est pas pour rien, pour rien que les ruisseaux
Sont les amants de la prairie!
Un jour (il m'en souvient), quand, sous d'ardents rayons,
Le fer de la faucille abattait les moissons,
Avec ses quatorze ans, blonde, élégante et belle,
Je vis la douce Annette, ignorant ses appas,
Annette sur sa tête, avec deux jolis bras,
Portant d'épis dorés une gerbe nouvelle.
Je m'écriai soudain (innocemment, je crois) :
« Quels heureux trésors j'aperçois !
« Viens, ô lis d'innocence! ô fleur naissante et pure!
« Fille et mère d'Amour, sans savoir ce qu'il est ;
« Nymphe aux pieds nus, Grace en corset,
« Tu tiens, tu tiens le don que l'été nous assure.
« Sois Cérès ou Vénus pour moi.
« Mais n'es-tu pas toi-même? Est-il dans la nature
« Deux biens plus grands, plus chers, Cérès, Vénus
« ou toi? »
C'est aux champs que tout naît, se nourrit et s'enflamme ;

L'Amour y parle au cœur, le Temps y parle à l'ame,
Nous déroulant l'année, et ses quatre saisons,
Ses roses, ses épis, ses raisins, ses glaçons;
Mais si c'est là qu'on sent tout le prix d'une femme,
C'est là que l'Amitié nous donne ses leçons.
 Le voyez-vous, ce bon Pyrame,
Ce bon chien, si rempli de ses félicités?
De ma course un peu las, suis-je assis sous un hêtre,
Le voilà tout joyeux vis-à-vis de son maître,
Plongeant dans mes regards ses regards arrêtés,
 Ses yeux vifs, brillant d'alégresse,
 Ses yeux humides de tendresse,
Ses yeux fixes, tendus, de candeur effrontés :
Il ne voit dans les miens ni soupçons ni tristesses;
 Il s'enivre de mes caresses,
Et nous nous embrassons l'un de l'autre enchantés.
Mais il est des moments d'une tristesse obscure
Qui suspendent la vie. On s'arrête, on est las;
 Le cœur souffre, il gémit tout bas
Des maux que nous ont faits et l'homme et la nature.
On y sent se rouvrir telle ou telle blessure.
 Dans les bois alors plus d'oiseaux,
 Dans les vallons plus de ruisseaux,
Plus de fleurs dans les champs. Hélas! né trop sensible,
 Soit du charmant, soit du terrible,

Je jouis à l'excès, je m'enivre aisément.
Le ciel le veut ainsi : comment faire autrement?
C'est mon mal, c'est un sort. Suis-je avec La Fontaine?
Je fais paître avec lui mes moutons dans la plaine,
Je deviens Jean Lapin de mon gîte banni,
Ou l'un des deux pigeons qui causent dans leur nid.
Moi, je suis le mouillé. Ma muse est innocente,
Crédule, voyageuse, et l'hôtesse et l'amante
Tantôt de l'élysée, et tantôt des enfers.

 M'y voilà ; frémissez, pervers !
 M'y voilà sur les pas du Dante.
Dans cet horrible enclos de l'infernale nuit,
De tourments en tourments quel chemin m'a conduit?
C'est ici que des dieux habite la vengeance.
A la porte, en entrant, j'ai laissé l'espérance.
Ici le ciel s'absout. Quels supplices ! Quels cris !
Tout mon cœur est glacé, tous mes sens sont saisis.
Parmi ces habitants des régions maudites,
Mon horreur me le dit : Voilà les hypocrites.
Enchaînés deux à deux, sans masque désormais,
Condamnés au grand jour, et vus dans tous leurs traits,
Sous des manteaux dorés que double un plomb livide,
Ils marchent harassés dans un sol vague, aride,
Un sable d'où sans cesse ils arrachent leurs pas.
Sous ces manteaux brillants qu'ils ne quitteront pas,

D'un plomb qui les écrase ils traînent les tortures,
Et j'entends tous leurs os crier dans leurs jointures...
Où cours-tu, spectre affreux?—Maudit auteur, tais-toi,
Porte ailleurs tes enfers, ton spectre et ton effroi.
— Eh bien ! changeons de ton. Il était une amante,
Belle, jeune, sensible, aux bords d'un fleuve errante,
Lorsqu'un serpent perfide, et caché sous les fleurs...
— Oh, bon ! nous y voilà; c'est encor des douleurs.
— Lecteur, attends un peu. Cette histoire a des char-
mes.
Tu trouveras, je crois, du plaisir dans tes larmes.
— Non, fais-moi rire. — Hélas! si j'en avais le don.
— Allons, va, continue, et baisse encor de ton.

 — Bords de l'Hière, aimés de Flore,
 Vous m'attirez; je viens vers vous.
 Les vents ont quitté leur courroux;
 Les bourgeons sont tout près d'éclore;
 Le ciel sourit, l'air est plus doux;
 Le tendre rossignol, pour nous,
 Va donc bientôt chanter encore.

Es-tu content, lecteur? — Assez bien cette fois :
Poursuis.—Je poursuis donc. O Nymphes que j'adore,
 Nymphes des eaux, des prés, des bois!
 Il est un instinct dans chaque être.
 Dans mes premiers chants autrefois,

Touchant le chalumeau champêtre,
J'ai fait résonner sous mes doigts
Des airs qui vous ont plu peut-être.
Entraîné par un autre appas,
Depuis, ne me connaissant pas,
Dans son tragique et sombre empire,
Du géant qu'Albion admire
J'osai de loin suivre les pas.
Ce génie à haute stature
Semble dépasser la nature,
Sans pourtant jamais en sortir.
Sa grandeur sauvage a des charmes,
Sa pitié vous fait fondre en larmes,
Et sa terreur vous fait pâlir.
Il est vrai que contre ses crimes,
Ses échafauds et ses victimes,
Parfois j'ai peine à m'affermir :
Mais je couvre en vain mon visage ;
Sa foudre éveille mon courage,
Et je cherche encore à frémir.
Quoi ! disais-je, sur notre scène
A nos Français impatients,
Blessés d'un rien, émus sans peine,
Et que sur-tout la grace entraîne,
Du beau sans tache amis ardents,

De son étrange Melpomène
Ferais-je entendre les accents ?
Pourquoi non ? reprit la déesse.
Français, aimez, goûtez sans cesse
Athalie, et Phèdre, et Cinna,
Le Cid, Rhadamiste, et Mérope :
A Paris, à Londre, à l'Europe,
Votre heureux climat les donna.
Mais il est des cieux, des étoiles,
Où mon flambeau perçant leurs voiles
D'un éclat sanglant s'alluma :
Osez, franchissez cet espace ;
Mes acteurs serviront l'audace
Dont mon Shakespir les arma.
Eh ! faut-il que votre cœur tremble
Quand pour vous j'ai su fondre ensemble
Garrik et Lekain dans Talma ?
Le voici, marchant sur leurs traces.
Est-ce un de ces Grecs que les Graces
Et l'Amour ont voulu former ?
Est-ce Manlius ? Est-ce Oreste ?
D'un éclair tragique et funeste
Son regard vient de s'allumer.
Mères, vous fuyez en alarmes.
Gertrude, montre-lui tes larmes ;

Ton Hamlet est prêt à frapper...
Un soin plus doux va l'occuper;
Est-ce lui, tableau plein de charmes!
Qui, de ses prés, dans un enclos
Que ceint l'Hière de ses flots,
Fait voler avec ses faneuses,
Au bruit de leurs chansons joyeuses,
Et la richesse et les couleurs?
Est-ce bien ce Macbeth horrible
Ou cet Othello si terrible,
Qui se perd dans l'herbe et les fleurs?
Heureux qui dans ton art immense,
Comme toi, Talma, des remords,
De l'amour et de ses transports,
Peut passer aux jeux de l'enfance;
Qui, de Paris idolâtré,
Mais de son village adoré,
Y court retrouver sous ses hêtres
L'amitié, les fleurs, les zéphyrs,
Et dans le choix de ses loisirs
La douceur de ses goûts champêtres!
Et moi par les miens retenu,
Mais à n'être rien parvenu,
Mais simple courtisan de Flore,
A ce seul palais propre encore,

J'aime à voir le rire ingénu
De ce berger, de sa bergère,
Que leur cœur unit sans mystère,
Offrant ensemble et d'un front pur,
Quelque fleur nouvelle, un fruit mûr,
Un peu de lait, facile hommage,
Au Dieu qui protége leurs jours,
Et leur veillée, et leurs amours,
Et bientôt la paix du ménage.
Le dieu Pan me protége aussi ;
Il m'a fait don de ma musette.
Il prend de moi quelque souci :
Mes moutons, mon chien, mon Annette,
Sont sous sa garde, Dieu merci.
Jadis, je crois, je fus poëte,
J'écrivis quelques vers touchants ;
Aujourd'hui je vis dans les champs.
Demandez, j'ai nom Timarette ;
Le dieu Pan me tient sous sa loi.
Vivent les fleurs et la prairie !
Avant tout il faut être soi.
J'étais né pour la bergerie,
Et je retourne à mon emploi :
Tous les jours avec La Fontaine
(Il est chéri dans nos hameaux).

Dans les bois, au bord des ruisseaux,
En le lisant je me promène,
Enchanté de ses doux agneaux,
De sa bonne mère Alouette,
Qui, voyant le père et ses fils,
Quitte enfin ses blés sans trompette,
Et déloge avec ses petits.

Il est aussi pourtant des méchants dans son livre.
Faut-il, à ses ébats quand Jean Lapin se livre,
Qu'en fraude, en trahison, la Belette un matin,
Lui volant son palais, en chasse Jean Lapin !
C'est une scélérate. — Eh ! oui, telle on la nomme ;
Mais vois chez les humains, l'homme est un loup pour
 l'homme.
— Il est vrai : La Fontaine, en son temps qui l'a dit,
Ne calomniait pas : hélas ! il a médit ;
De notre pauvre espèce il connaissait l'étoffe :
C'était sans y songer qu'il était philosophe.
En revue avec lui j'ai passé l'univers.
Oui, c'est lui le premier qui m'inspira des vers ;
De ma rêveuse enfance il a fait les délices.
O poëte enchanteur ! en diffamant les vices,
Aux champs, à la candeur, que tu prêtes d'attraits !
Tes animaux parlants ne me quittaient jamais ;
Tu couvais ma raison qui croissait sous tes ailes.

Combien tes deux Pigeons, si tendres, si fidèles,
M'ont fait de l'amitié savourer la douceur !
Je ne t'apprenais pas, je te savais par cœur.
Mais si de l'âge d'or, dans des vertus modestes,
Son siècle à son pinceau vint offrir quelques restes,
Combien ce même siècle a-t-il mis sous ses yeux
D'avares, d'imposteurs, d'ingrats, d'ambitieux ?
Eh ! qu'aurait obtenu sa crédule innocence
D'un monde si cruel, fourbe, lâche, en démence,
Où je vois tant d'Agneaux garnir le croc des Loups,
Tant de Rats dévorés par des Ratons si doux ?
O de sire Lion l'équitable partage !
Tant pour ma dent, mon nom, et tant pour mon cou-
rage.
Et l'Ours qui, sur le front de son ami dormant,
Voyant la Mouche aussi, la tue en l'assommant.
Mais qui ne rirait pas d'un Lièvre matamore,
Qui rêve sa valeur, et qui s'enfuit encore ?
Ceux-là ce sont les sots. Mais faut-il qu'à l'instant
Ce pauvre Ane si vrai, ce naïf pénitent,
Pour vêtir de sa peau sa majesté Lionne,
Ce superbe goutteux, ce tyran qui frissonne,
Par le perfide avis d'un Renard complaisant,
Que la cour applaudit, soit écorché vivant ?
Jusqu'où va d'un flatteur la cruauté servile !

Mais, ô charmant tableau de la vertu tranquille!
Les voilà ces deux Rats, ces Rats mes bons amis,
Cachés sous leur montagne, heureux de son silence,
Allant, venant, trottant dans leur petit logis,
 Y dormant avec confiance,
 Y dînant avec assurance,
 Sans soins, sans nappe et sans tapis!
Leur Mézerai, dit-on, les crut natifs de France,
Et moi de la Savoie. Enfin, quoi qu'on en pense,
 C'étaient deux cousins très unis,
 Ne faisant qu'un dès leur enfance,
 Ne disant jamais d'eux, C'est lui,
Mais, C'est nous (mot du cœur!), laissant à la puissance
 Les pauvretés de l'opulence
 Et les richesses de l'ennui.
C'est en nous les peignant dans sa candeur extrême
Que ce mortel si doux, oublieux de soi-même,
 Ennemi mortel du souci,
Tendre ami du sommeil, charmant sans qu'il y pense,
 Des humains plaignant l'imprudence,
Se consolait sans doute et me console aussi.
O comme j'eusse à l'aise établi mon grand homme
Dans mon large fauteuil, propre à faire un bon somme!
Dans la douceur d'un songe, il eût causé, je crois,
Avec ce pauvre ermite engagé chez des rois;

Il l'eût plaint, conseillé. Quel immense assemblage
De leçons, et de grace; et d'ame; et de courage !
Intrépide bon-homme, avec plaisir je sens
Dans ses Loups, ses Renards, qu'il poursuit les mé-
 chants.

C'est un enfant tout nu, c'est une eau toujours pure,
Où, simple et comme elle est, vient s'offrir la nature.
O mon bon La Fontaine ! auteur par-tout béni,
Où tout ce qui peut plaire à l'utile est uni,
Mon maître, mon Mentor ! je t'aimai dès l'enfance,
Je t'aime en cheveux blancs; la mort vers moi s'avance,
 C'est par toi que j'aurai fini.

LES MÉCHANTES BÊTES.

On a dit et redit très bien
Que les bêtes ne valaient rien :
On les nomme bêtes malignes.
Il en est de bonnes pourtant,
Mais ce n'est pas le plus souvent :

Pour les connaître il est des signes.
Moi j'ai vu les malins de près,
Et j'ai connu sur tous leurs traits
Qu'ils étaient de ce nom fort dignes.
Par la nature faite exprès,
Sur un point leur tête est exquise ;
C'est là que sans cesse elle vise ;
Et ce point est leur intérêt.
Ils cachent bien (c'est leur secret)
Leur finesse sous leur bêtise :
Faire la bête est leur devise.
Dès qu'il faut qu'un sot se déguise,
Dans l'instant le voilà tout prêt,
Et sur le fond la forme est mise.
Ne voyant rien au-delà d'eux,
Le peuple sot, présomptueux,
Dans sa sphère très circonscrite,
De sa misère, trop heureux ;
Rit, s'enchante et se félicite.
Dieu de plus, par nécessité,
Veut qu'un sot soit un entêté ;
Et nous voyons sa volonté
Sur leur front largement écrite.
Leur travail le plus sérieux,
Leur desir le plus furieux

Est de se venger du mérite ;
Tout bas se mettre à sa poursuite,
Accuser dans tout sa conduite,
En juger mal, et croire ensuite
Le mettre à leur petit niveau,
C'est leur étude favorite :
Voilà l'esprit de leur cerveau.
On voit à leur première phrase,
A leur œil faux, leur ris sournois,
Qu'ils voudraient noyer mille fois
L'esprit vaste qui les écrase.
Tous ces sots bas et glorieux,
Risiblement ambitieux,
Voudraient bien sortir de leur case,
Et font pour cela de leur mieux.
Tout sot (lisez bien dans ses yeux)
Se cache et cherche à vous connaître,
De lui-même il est toujours maître,
Avec simplesse insidieux,
Insolent sitôt qu'il peut l'être,
Et tyran fort impérieux.
Toute l'engeance est fausse et triste,
Soupçonneuse, avare, égoïste :
Ils sont tous ingrats par surcroît.
Leur cœur glacé, leur crâne étroit,

De pauvre et petite mesure,
C'est dans le même cul-de-sac
Que les a logés la nature,
Qui leur fit un bon estomac
Pour bien digérer une injure.
La bague est de riche monture :
Bêtise est le gros diamant ;
Mais, ma foi, l'accompagnement
Est cent fois plus gros, je vous jure.

LA SOLITUDE ET L'AMOUR.

Il est deux biens charmants aussi purs que le jour,
Qui se prêtent tous deux une douceur secrète,
Qu'on goûte avec transport, que sans cesse on regrette,
 C'est la solitude et l'amour.
Que je suppose un sage au fond de sa retraite,
Jeune et libre, aux neuf Sœurs consacrant ses travaux,
Idolâtrant les bois, les prés et les ruisseaux,

Le voilà bien heureux : cependant il soupire.
Que lui manque-t-il donc en un si beau séjour ?
J'ai cru ses vœux remplis. Hélas ! faut-il le dire ?
Il lui manque un tourment : ce tourment, c'est l'amour.
Mais pourra-t-il quitter ce solitaire ombrage,
Ce cristal pur, ces fleurs ?... Qui sait si la beauté
Dont en secret déjà son cœur est enchanté,
N'aime pas à son tour l'ermite et l'ermitage ?
Comme ils vont le peupler par les plus tendres soins !
 Si le désert convient au sage,
Des déserts aux amants ne conviennent pas moins.
Angélique à l'amour osait être rebelle ;
Elle avait renversé la tête de Roland ;
Vingt rois briguaient sa main. Qui leur préféra-t-elle ?
 Des hameaux un simple habitant.
Ce n'était qu'un berger ; mais il était charmant,
Jeune, tendre, ingénu, beau comme elle était belle.
Un désert et Médor, ce fut assez pour elle.
L'amour dans l'univers est tout pour les amants.
 Pour goûter ces enchantements
Les Arabes sont faits. Des plaines embrasées,
Des chameaux, des pasteurs, des tribus dispersées,
 Des caravanes harassées
Traversant le désert sous l'œil brûlant du jour,
Un océan de sable où parfois la nature

Sema de loin en loin des îles de verdure :
Tout promet, dans ce vaste et magique séjour,
Un long recueillement, une retraite sûre
 Aux solitaires de l'amour.
Voici sur ce sujet (oh! vous pouvez m'en croire)
 Un fait qui n'est pas inventé :
 Depuis long-temps j'en sais l'histoire;
Abufar, sous sa tente, un soir me l'a conté.

Une jeune Persane, au cœur plein de franchise,
Aux yeux bleus, au front pur, par malheur fut éprise
D'un jeune et beau Persan peu fait pour s'enflammer.
Qui l'eût dit? Tant d'amour ne la fit point aimer.
Son ingrat, né pour plaire, ignorait la tendresse.
Aux beautés d'Ispahan, dans sa frivole ivresse,
Il portait par orgueil ses inconstants desirs.
Hélas! il n'aimait point; il volait aux plaisirs.
Un jour sa belle amante à la douleur livrée,
 Sombre, pâle, désespérée,
Enfin ne pleura plus. Dans ses muets tourments,
Elle vend ses bijoux, ses plus beaux diamants,
Les convertit en or. Sans dessein, sans compagne,
 La voilà courant la campagne;
Vers l'aride Arabie elle tourne ses pas.
 Dans cette solitude immense

Son désespoir s'aigrit, sa douleur recommence.
 En accusant tous les ingrats,
« Usbeck, mon cher Usbeck, tu me fuis, disait-elle;
« Tu me fuis ! j'en mourrai... Tu me regretteras,
« Usbeck ! »... Rien ne répond. Pas une grotte, hélas!
Qui lui redise au moins le nom de l'infidèle.
Tout se tait, tout est mort, tout. Les tombeaux n'ont
 pas
Ce silence effrayant. Une affreuse étendue;
Point de sol et point d'air, un soleil qui vous tue;
 Pas une feuille qui remue,
 Pas un seul oiseau dans les airs;
Du sable, encor du sable, et toujours des déserts.
Déja l'ardente soif consumait Almazelle,
Quand, suivant une douce et légère gazelle,
Elle arrive à la source où s'allait à l'instant
Abreuver du désert ce paisible habitant.
L'herbe y croissait, dit-on, fine, épaisse, odorante;
Un vent léger soufflait, l'onde était transparente;
Des fleurs l'environnaient. Plus loin venait s'offrir
Le doux fruit du palmier, son ombre bienfaisante,
La tranquille brebis, l'abeille voltigeante.
On eût dit que le ciel s'était fait un plaisir,
Pour les amants lassés, errants, près de périr,
De rassembler exprès, dans cette île charmante,

POÉSIES

Entre la faim, la soif, la chaleur dévorante,
Flore, Pomone et le Zéphyr.
Mais sa douleur l'égare ; elle était expirante ;
Elle veut sur ses bords achever de mourir.

Le caprice du sort qui des états dispose,
Je n'en sais pas trop bien la cause,
Avait rempli la Perse et de trouble et de sang.
Le Sophi tout-à-coup avait perdu son rang.
Usbeck (il était brave) ayant servi sans doute
Le parti du vaincu, proscrit par le tyran,
Avait fui le palais et la cour d'Ispahan.
De la même Arabie il avait pris la route.
Dans les mêmes déserts, sous un ciel dévorant,
Il s'entend appeler, il s'étonne, il écoute :
Usbeck !... Oui, c'est sa voix. Almazelle, est-ce vous ?
Est-ce toi, cher Usbeck ?... Dans des moments si doux
Je vous laisse à juger des larmes,
Du remords, du pardon, des discours pleins de
charmes,
Des regards, des soupirs, des longs ravissements
Et des transports de nos amants.
Je bénis ton malheur, lui disait Almazelle :
Il t'a rendu sensible, il ta rendu fidèle.
Ah ! vivons dans ces lieux, époux, amants, amis,

Nous serons pasteurs de brebis
Ispahan t'égara, le désert nous rassemble.
Oui, nous vivrons ici, pur et charmant séjour;
Pour goûter le bonheur, pour le puiser ensemble
 Dans cette source de l'amour!
Ainsi, loin des grandeurs, sans ennui, sans alarme,
Nos pasteurs du désert s'enivraient de ce charme
Dont le cœur se remplit, et n'est jamais lassé,
Qui seul remplace tout, et n'est point remplacé.
C'est lui qui fait errer la chèvre voyageuse;
De ses feux, dans les airs, l'hirondelle est joyeuse;
Par lui je vois voguer le nid de l'alcyon;
Par lui rugit d'amour le terrible lion;
La colombe en gémit, le rossignol le chante;
L'air en est enflammé, la terre en est vivante.
 Hélas! hélas! il fut un temps,
Quand la nuit lente et sombre était loin de l'aurore,
Où pour moi des frimas les fleurs semblaient éclore;
Où, sous un ciel d'azur, peuplé d'enchantements,
De sylphes, de beautés aux bouches demi-closes,
Je croyais voir neiger tous les lis du printemps
 Sur mon lit parfumé de roses.
Le jour, de mille appas à-la-fois enchanté,
J'y cherchais ma Vénus, j'en formais ma beauté.
Mon ame errait contente au gré de son prestige.

Ils ne reviendront plus ces moments trop heureux ;
Les ennuis vont pleuvoir sur mes jours ténébreux.
Le matin nous ravit, le crépuscule afflige.
Amour, qu'ils m'étaient chers tes prestiges charmants !
Hélas ! nous regrettons jusques à tes tourments ;
Nous briguons tes faveurs, nous cherchons tes orages ;
 Tu nous plais sur tous les rivages ;
Tu nous défais du temps, de nous, de notre ennui ;
Ton charme est tout-puissant, tout est heureux par lui,
Les rois et les bergers, les fous comme les sages.
Tu couvres le présent de tes plus tendres gages ;
Tu fais par ta magie avancer l'avenir.
Ah ! si vers le passé nous pouvions revenir,
 Et du moins par le souvenir
Glaner dans ce pays plein de douces images !
 Ah ! que n'es-tu de tous les âges !
Songe trop enchanteur, devrais-tu donc finir ?

LE VIEILLARD HEUREUX.

Dans un clos peuplé d'arbres verts,
Libre et caché sous des couverts,
Je goûte, dans un calme extrême,
Et la nature, et les beaux vers,
Et l'amitié, ce bien suprême.
Loin de moi portant ses transports,
Il a volé sur d'autres bords,
Le dieu charmant par qui l'on aime;
Il ne m'a pas quitté de même,
Le dieu charmant qui nous endort.
La fleur soporative et chère
A secoué sur ma paupière
Un sommeil plus doux et plus fort.
En voyant venir la vieillesse,
J'ai pris pour mon maître en sagesse
De Minerve le grave oiseau,

Vivant en paix sur son rameau.
Sans bruit, à l'écart, et dans l'ombre,
Ermite aussi, pas aussi sombre,
Je vis en paix sous mon berceau,
Des humains fuyant le grand nombre,
Tout soin, tout honneur, tout fardeau,
Sans bâtir projet ni château,
Sans jamais rêver la vengeance.
De l'injustice et de l'offense
L'oubli coule avec mon ruisseau.
Peu de besoins fait mon aisance;
Je suis sans peine à leur niveau.
Presque assez, c'est mon opulence.
J'ai du vin vieux dans mon caveau,
Dans mon bosquet j'ai du silence.
La Parque m'offre ses ciseaux,
Et moi je laisse à ses fuseaux
Dévider ma seconde enfance;
Et ces vers, venus dans mon clos,
Je vais les dire, à peine éclos,
A mon vieil ami qui s'avance.

A MON PETIT LOGIS.

Petit séjour, commode et sain,
Où des arts et du luxe en vain
On chercherait quelque merveille;
Humble asile où j'ai sous la main
Mon La Fontaine et mon Corneille,
Où je vis, m'endors, et m'éveille,
Sans aucun soin du lendemain,
Sans aucun remords de la veille;
Retraite où j'habite avec moi,
Seul, sans desirs et sans emploi,
Libre de crainte et d'espérance;
Enfin, après trois jours d'absence,
Je viens, j'accours, je t'aperçoi.
O mon lit, ô ma maisonnette!
Chers témoins de ma paix secrète,
C'est vous, vous voilà, je vous voi!
Qu'avec plaisir je vous répète:
Il n'est point de petit chez-soi!

A MON PETIT PARTERRE.

Petit clos, où parmi mes fleurs
Je vois un bouquet pour Lisette,
Dont je sens les douces odeurs,
D'où j'entends chanter la fauvette,
Charme mes yeux par tes couleurs !
Déja me rit la violette.
Beauté simple, et vive, et discrète,
La Vallière lui ressemblait ;
Comme elle, humble et douce elle était ;
Point fière, point ambitieuse,
Sans art, sans bruit, sans faste heureuse,
C'était pour aimer qu'elle aimait.
Avec ta houpe fastueuse,
Toi, pavot dangereux, va-t'en ;
Porte ailleurs ta tête orgueilleuse ;
Tu me rappelles Montespan.

Et toi, gentille marguerite,
Te voilà! montre-moi, petite,
Tes points d'or, tes lames d'argent.
O vous que mon œil diligent
Dès le matin vient voir éclore,
Lis si pur, si frais, si brillant
Des feux et des pleurs de l'Aurore ;
Et toi, rose, ou fleur de l'amant,
Que Vénus de son teint charmant,
De son souffle embaume et colore,
Pour moi, croissez, vivez encore ;
Nous n'avons tous deux qu'un moment.

A MON PETIT POTAGER.

Petit terrain, qui sais fournir
De doux fruits mon petit ménage ;
Où ma laitue aime à venir,
Où ton chou croît pour mon potage,

Je veux tout bas t'entretenir :
Réponds-moi, j'entends ton langage.
Si je voyageais ? — Et pourquoi ?
Es-tu las d'être bien chez toi ?
— Je voudrais vivre avec les hommes.
— Avec eux ? Ce sont presque tous
Des méchants, des sots et des fous,
Sur-tout dans le siècle où nous sommes.
— De leur plaire je prendrai soin ;
J'en aimerai quelqu'un peut-être.
Notre esprit se plaît à connaître ;
Plus instruit je verrai plus loin.
— Que dis-tu là, mon pauvre maître ?
Crois-moi, trop penser ne vaut rien ;
Trop sentir est bien pire encore !
Déja ma pêche se colore,
Mes melons te feront du bien.
— Il me faudra donc au village
Vieillir sans nom sous mon treillage ?
Je pourrai voir tout à loisir
Mes lézards aller et venir
Sous les murs de mon ermitage.
— Est-ce un malheur ? Va, plus d'un sage,
Dans les soupirs, dans les dégoûts,
Du bonheur, sur des flots jaloux,

Poursuivant la trompeuse image,
S'est écrié dans son naufrage :
« Ah ! si j'avais planté mes choux ! »

A MON CAVEAU.

Dans ce caveau frais et joli,
Oui, sans me vanter, je vous range,
Tous les ans, après la vendange,
Mes vingt feuillettes d'un Marli
Que je bois toujours sans mélange.
O mon vin, prête-moi tes feux !
Je vais entonner ta louange.
Il nous faut un prodige étrange :
Enivre-moi si tu le peux.
Parfois plus d'un auteur fameux
Vit blanchir et fumer son verre
Des flots d'un Champagne écumeux
Qui s'irritait dans la fougère ;

Et soudain buvant sa colère,
Lui dut les traits les plus heureux.
Que de fois ta verve légère,
Aï, dans des soupers brillants,
En mille éclairs étincelants
Fit jaillir l'esprit de Voltaire !
Ta sève agitant les cerveaux,
Rompant ses fers, Bacchante aimable,
Autour de lui tombait à table,
En torrents de mousse adorable,
De ris, de verve et de bons mots.
Corneille, au front mâle et sévère,
Français avec un cœur romain,
Grace au Beaune, grace au Madère,
Se mettait quelquefois en train.
Ce bon-homme, sa coupe en main,
Creusait plus d'un grand caractère,
Et terrible, au fond de son sein,
Comme en un volcan toujours plein,
Entendait gronder son tonnerre.
Je crois que nos vins de Marli
Ne l'auraient pas si bien servi.
Sur ce point-là je me résigne.
Ah ! le Parnasse a des coteaux,
Des bosquets, des fleurs, des ruisseaux,

Et pas un seul arpent de vigne.
Quel oubli ! le Bacchus gaulois
Versa tous ses dons à-la-fois
Sur la Champagne et la Bourgogne.
Mais je bois sans être jaloux,
Je bois rondement, sans courroux,
Et sans que mon front se renfrogne,
Nos vins d'Auteuil et de Saint-Clou,
Et de Nanterre et de Chatou,
Et le Surène et le Boulogne,
Que Dieu fait croître auprès de nous :
Le même bois les produit tous.
L'important, disait feu Grégoire
En parlant du vin, c'est de boire.
Qu'il soit veillé, fait au logis,
Bien cuvé, clair comme un rubis,
Que grain à grain on vous l'égrappe ;
Bu sans eau, notez bien ceci,
Je vous réponds d'un vin qui tape
Autant au moins que vin du Pape,
Fût-il ou de Garche ou d'Issi.
Maître Adam pensait bien ainsi
Lorsqu'à Nevers, dans son délire,
Il célébrait, sous son caveau,
Son vin d'Arbois, vieux ou nouveau,

En vers qu'il dédaignait d'écrire,
Mais qui, sortis de son tonneau,
Sans rabot, sans maillet, sans lime,
Opulents de verve et de rime,
Montaient fumants à son cerveau.
Vin fécond, quel est ton empire!
Vin charmant, tu n'as qu'à sourire,
Le triste amant est consolé.
Sur les maux que me fit Ismène,
Ton nectar à peine eut coulé,
Que je voyais, moins désolé,
Se perdre dans ton jus perlé
Les rigueurs de mon inhumaine.
Que le Falerne chez Mécène
D'Horace égayait les festins!
C'est là, content de ses destins,
Qu'il oubliait, dans son ivresse,
Et tous les torts de sa maîtresse,
Et les vers de tous les Cotins.
Des Graces le poëte antique,
Sur sa lyre anacréontique
Chantait, au déclin de ses jours :
« O vins enchanteurs de la Grèce,
« Soyez pour moi, pour ma vieillesse,
« Encor plus chers que mes amours! »

DIVERSES.

Lorsque Rabelais en folie,
La joie et le ris dans les yeux,
D'esprit, d'ivresse radieux,
Plongeait sa raison dans l'orgie,
Ce n'était point, je le parie,
En lui versant du vin de Brie;
C'était à coups de Condrieux :
Et quand notre bon La Fontaine,
Sans bruit, dans un vin fortuné,
Vous avait pris son Hippocrène,
Vieil enfant, sans soins et sans peine,
Comme il dormait après dîné !
Mais quel est, tenant une lyre,
Ce mortel que Saint-Maur admire,
Dont mon œil d'abord est charmé ?
C'est Chaulieu, ce convive aimable,
Pour les fleurs, le sommeil, la table,
Les beaux vers, les belles formé;
Chaulieu des Graces tant aimé ;
Prônant le plaisir par l'exemple,
S'enivrant, aux banquets du Temple,
D'un vin par le temps parfumé.
Amant léger, mais ami rare;
Du tendre et délicat La Fare,
S'il apprit à sentir l'amour,

A La Fare il apprend à boire
Entre les muses et la gloire,
Entre les ris et la victoire,
Vénus, Vendôme et Luxembourg.
Le dur Caton buvait dans Rome;
Chapelle au vin donnait la pomme;
Piron buvait, et l'on sait comme;
Boileau buvait; je bois aussi,
Car j'ai toujours, en honnête homme,
Honoré le vin, Dieu merci.

A MON CAFÉ.

Mon cher café, viens dans ma solitude
Tous les matins m'apporter le bonheur;
Viens m'enivrer des charmes de l'étude;
Viens enflammer mon esprit et mon cœur.

Que ta vapeur pour mon Homère antique

Soit un encens qui lui porte mes vœux,
Parfume bien sa barbe poétique,
Et ce laurier qui croît sur ses cheveux.

Mon cher café, dans mon humble ermitage,
Que les beaux-arts, les innocents loisirs,
La liberté, ce seul besoin du sage,
Que tes faveurs soient toujours mes plaisirs.

Mais je soupire, ô nectar redoutable!
De ton pouvoir est-ce un effet nouveau?
Ah! ce matin, un enfant secourable
Pour te chauffer me prêta son flambeau.

Je m'en souviens: il avait l'air timide:
Je l'observais; il voulut m'éviter.
Dans la liqueur il mit un doigt perfide.
Oui, c'est l'Amour; je n'en saurais douter.

Il y mêla les langueurs, la constance,
Les longs desirs, tout ce qui peut charmer;
Il oublia d'y laisser l'espérance:
J'aimerais seul; je n'ose point aimer.

A MES PÉNATES.

Petits dieux avec qui j'habite,
Compagnons de ma pauvreté,
Vous dont l'œil voit avec bonté
Mon fauteuil, mes chenets d'ermite,
Mon lit couleur de carmélite,
Et mon armoire de noyer,
O mes Pénates, mes dieux Lares,
Chers protecteurs de mon foyer !
Si mes mains pour vous fêtoyer
De gâteaux ne sont point avares ;
Si j'ai souvent versé pour vous,
Le vin, le miel, un lait si doux,
O veillez bien sur notre porte,
Sur nos gonds, et sur nos verrous,
Non point par la peur des filous ;
Car que voulez-vous qu'on m'emporte ?

Je n'ai ni trésors, ni bijoux ;
Je peux voyager sans escorte.
Mes vœux sont courts; les voici tous :
Qu'un peu d'aisance entre chez nous;
Que jamais la vertu n'en sorte.
Mais n'en laissez point approcher
Tout front qui devrait se cacher,
Ces échappés de l'indigence,
Que Plutus couvrit de ses dons,
Si surpris de leur opulence,
Si bas avec tant d'arrogance,
Si petits dans leurs grands salons.
O que j'honore en sa misère
Cet aveugle errant sur la terre,
Sous le fardeau des ans pressé,
Jadis si grand par la victoire,
Maintenant puni de sa gloire,
Qu'un pauvre enfant déja lassé,
Quand le jour est presque effacé,
Conduit pieds nus, pendant l'orage,
Quêtant pour lui sur son passage,
Dans son casque où sa faible main,
Avec les graces de son âge,
De quoi ne pas mourir de faim !
O mes doux Pénates d'argile,

Attirez-les sous mon asile !
S'il est des cœurs faux, dangereux,
Soyez de fer, d'acier pour eux.
Mais qu'un sot vienne à m'apparaître,
Exaucez ma prière, ô dieux !
Fermez vite et porte et fenêtre ;
Après m'avoir sauvé du traître,
Défendez-moi de l'ennuyeux.

A MON PETIT BOIS.

Salut, petit bois plein de charmes,
Cher aux amis, cher aux neuf Sœurs,
Où la nuit, les loups, les chasseurs
N'ont jamais porté les alarmes !
Salut, petit bois où j'entends,
Parmi tant d'oiseaux si contents,
Des voix sans malheur douloureuses,
Sans bravo des roucoulements,
Sans paroles des airs charmants,

Des Saphos par l'amour heureuses!
Voix tendres, voix mélodieuses,
A vous, dans ce bois, je m'unis;
C'est le pays des bons ménages:
Le plaisir est sous les feuillages,
Le bonheur est dans tous les nids.
Dis-moi, timide tourterelle,
Dis-moi, touchante Philomèle,
Si jamais, la nuit ou le jour,
J'ai troublé ta plainte innocente,
Tes feux, ta famille naissante,
Et les échos de ton séjour.
Soit en hymen, soit en veuvage,
Toujours en paix sous cet ombrage,
Tu vécus ou mourus d'amour.
Heureux qui possède en ce monde
Un joli bois dans un vallon,
Tout auprès petit pavillon,
Petite source assez féconde!
De ce bois le ciel m'a fait don.
Quand sa feuille s'enfle et veut naître,
J'assiste à ses progrès nouveaux;
Mon œil est là sous ses rameaux,
Qui l'attend et la voit paraître;
L'été, je lui dois mes berceaux,

La plus douce odeur en automne,
Un abri contre l'aquilon
Quand je vais lisant Fénélon ;
Et l'hiver, chaque arbre me donne,
Utile en toutes les saisons,
Lorsque sous le toit des maisons
Un réseau d'argent par-tout brille,
Et l'éclat dont mon feu pétille,
Et la chaleur de mes tisons.
C'est là, c'est dans cet Élysée,
Frais à l'œil, doux à la pensée,
Cher au cœur, que j'aime à venir,
Auprès d'un asile modeste,
Avec un ami qui me reste,
Ou rêver ou m'entretenir,
En admirant un site agreste,
Ou ce beau dôme bleu céleste,
Palais d'un heureux avenir.

Bois pur, où rien ne m'importune,
Où des cours et de la fortune
J'ignore et la pompe et les fers,
Où je me plais, où je m'égare,
Où d'abord ma muse s'empare
De la liberté des déserts;

Où je vis avec l'innocence,
Le sommeil et la douce aisance,
Et l'oubli de cet univers,
Loin de moi jetant dans les airs
Tous les orgueils de l'importance,
Tous les songes de l'espérance
Et l'ennui de tous les travers;
Où pour moi, ma seule opulence,
Ce que je sens, ce que je pense,
Devient du plaisir et des vers.
O le plus charmant bois de France!
Que de douceur dans tes concerts!
Quel entretien dans ton silence!
Quel secret dans ta confidence!
Que de fraîcheur sous tes couverts!

A MON RUISSEAU.

Ruisseau peu connu, dont l'eau coule
Dans un lieu sauvage et couvert;

Oui, comme toi je crains la foule;
Comme toi j'aime le désert.

Ruisseau, sur ma peine passée
Fais rouler l'oubli des douleurs,
Et ne laisse dans ma pensée
Que ta paix, tes flots, et tes fleurs.

Le lis frais, l'humble marguerite,
Le rossignol chérit tes bords;
Déja sous l'ombrage il médite
Son nid, sa flamme, et ses accords.

Près de toi, l'ame recueillie
Ne sait plus s'il est des pervers:
Ton flot pour la mélancolie
Se plait à murmurer des vers.

Quand pourrai-je aux jours de l'automne,
En suivant le cours de ton eau,
Entendre et le bois qui frissonne,
Et le cri plaintif du vanneau?

Que j'aime cette église antique,
Ses murs que la flamme a couverts,

Et l'oraison mélancolique
Dont la cloche attendrit les airs !

Par une mère qui chemine,
Ses sons lointains sont écoutés ;
Sa petite Annette s'incline,
Et dit Amen ! à ses côtés.

Jadis, chez des vierges austères,
J'ai vu quelques ruisseaux cloîtrés
Rouler leurs ondes solitaires
Dans des clos à Dieu consacrés.

Leurs flots si purs, avec mystère,
Serpentaient dans ces chastes lieux,
Où ces beaux anges de la terre
Foulaient des prés bénis des cieux.

Mon humble ruisseau, par ta fuite,
(Nous vivons, hélas ! peu d'instants)
Fais souvent penser ton ermite,
Avec fruit, au fleuve du temps.

MON CABARET.

Dans Orléans on m'a conté
(Dieu merci, c'est la vérité)
Qu'au fond de sa forêt antique,
Fond ténébreux, sourd, aquatique,
En troupe, vers la fin du jour,
Les sangliers de ces montagnes
Descendaient avec leurs compagnes
Et les chers fruits de leur amour.
C'est là, parmi des roches creuses,
De vieux troncs, des marres nombreuses,
Que nos amis avec gaîté,
Au rendez-vous toujours fidèles,
Vont dans ces coupes naturelles
Boire ensemble à la liberté.
Entre ces confrères paisibles
Il n'est pas de tien ni de mien :

Aussi sont-ils incorruptibles.
Si leurs défenses sont terribles,
C'est pour le chasseur et le chien.
Leur port, leur mine est un peu dure;
Mais passez sans leur faire injure,
Ils ne vous diront jamais rien.
Robustes et francs par nature,
Leur brusque humeur, leur fier maintien,
Leur coup de boutoir, je vous jure,
Convient assez aux gens de bien.
Et moi qui, d'une ardeur extrême,
Sans projet, sans déguisement,
Dans l'amitié tout bonnement
N'ai cherché que l'amitié même;
Et moi qui, dès l'enfance épris
De Jean La Fontaine et d'Horace,
Des bons cœurs et des bons esprits,
Ai quelquefois trouvé ma place
A ces soupers où des amis,
Leurs coudes sur la table mis,
Entre le rocfort et la poire,
Sans avoir un air trop jaloux,
Semblaient goûter ce bien si doux
De s'aimer, s'entendre, et se croire;
A ces soupers où tout vous rit,

La beauté, la grace, et l'esprit,
Et dont le bon goût se fait gloire,
Où tout plait et vient vous charmer,
Et cet œil bleu qu'il faut aimer,
Et ce vin d'Aï qu'il faut boire;
Amis, quand vous me ravissez,
Quand mon cœur de bonheur s'enivre,
Quand il s'ouvre, et parle, et se livre,
Quoi! c'est vous qui me trahissez!
Allons, fuyons, c'en est assez.
Que l'or et le plaisir vous dure :
J'emporte avec moi ma blessure
Et le trait dont vous me percez :
Mes songes heureux sont passés,
J'ai vu trop clair dans la nature.
Adieu donc, ô jeunes attraits!
Vieillesse d'un vin toujours frais,
Bal masqué, brillante imposture,
Cœurs si faux que j'ai crus si vrais,
Des braves gens de nos forêts
Je vais voir la marche et la hure!
O que j'aime tous ces halliers,
Tous ces épais genévriers,
Et ces rocs, et cette ombre noire!
Adieu, mes amis. Je vais boire
Au cabaret des Sangliers.

A MA MUSETTE.

Confidente sensible, et rarement muette,
Compagne du pasteur, fardeau cher et léger,
Pour la première fois dont je vais me charger
Quand mes moutons sont prêts à suivre ma houlette,
 O ma chère et tendre musette !
Allons, viens avec moi, je me suis fait berger.
De mon utile état je prends la douce marque,
Sans qu'on s'en aperçoive, et sans qu'on le remarque.
Le village l'ignore, ou n'en dit pas un mot.
Pour nous, mes chers moutons, on ne fait point de
 fêtes.
Aux yeux de l'homme ingrat vous n'êtes que des bêtes,
 Et moi, je ne suis que Pierrot.
Pour servir un monarque en ses vastes conquêtes
Qu'on reçoive un guerrier, pour lui le tambour bat :
Son grade est proclamé dans le plus grand éclat.
 Environné de baïonnettes,

L'autel d'un Dieu de paix voit bénir des trompettes,
Des piques, des drapeaux, instruments des combats.
 · Eh ! pourquoi ne bénit-on pas
 Les chalumeaux et les musettes,
De même qu'on bénit les outils du trépas ?
Mais puisque tout pasteur prend un pouvoir suprême
Sur le peuple bêlant (car c'est un peuple enfin),
Quoi ! ne pourrait-on pas, comme on dit Charles-
 Quint,
 Dire aussi Pierrot-Quatrième ?
Pourtant, houlette en main, quand un pasteur nouveau
 Marche en tête de son troupeau,
N'est-ce donc pas pour eux une pompe assez belle
Que la voûte des cieux, l'encens de mille fleurs,
Le chant de mille oiseaux, et cette aurore en pleurs
Où, dans un point brillant, l'œil du monde étincelle ?
Moutons, mes chers moutons, vous voilà dans des prés,
Gras, l'honneur du printemps, de ruisseaux entourés :
Ces ruisseaux sont couverts de saules dans leur fuite ;
C'est pour vous, en jouant, que Zéphyr les agite.
Là-bas, vienne l'été, quand l'herbe brûlera,
 . Quand le midi s'embrasera,
Sur vous, couchés en rond, délicieux asile,
Arbre cher aux troupeaux, ce grand chêne étendra,
Large et riche en fraîcheur, sa forêt immobile.

De nos chiens haletants l'œil lui seul veillera;
Mais quand nous parquerons dans les nuits de l'au-
 tomne,
C'est alors que sur-tout leur garde sera bonne;
Car il est des méchants conjurés contre vous.
Il en existe, hélas! pour tous tant que nous sommes :
Dans les bois, dans les eaux, dans les airs, chez les
 hommes;
Comme ils ont des moutons, ils ont aussi des loups.
Mais j'ai de braves chiens, peuple innocent et doux :
De cette vieille guerre ils ont déja l'usage;
Avec eux de berger j'ai fait l'apprentissage.
Mon doigt, dès qu'il leur parle, est obéi soudain.
Ils ont des yeux d'Argus, aux pieds ils ont des ailes,
 Dans le combat des dents cruelles;
Par eux le loup vous guette et vous attaque en vain.
Qu'ont-ils reçu de moi pour prix de tant de zèle,
Ces bons chiens, mes amis, votre garde fidèle?
Un mot, une caresse, avec un peu de pain.
O que je hais les loups, ces ardents meurt-de-faim,
Trop doués de vigueur, d'esprit, de patience,
Tous ligués pour la proie, et se mangeant entre eux;
Si bas quand ils sont pris, féroces sans vaillance,
Égorgeant avec joie, hardis s'ils sont nombreux.
Ils attendent le soir, scélérats ténébreux;

C'est l'heure où le meurtre commence :
Leur gueule est infernale, et leur œil est affreux.
Le ciel, pour nous punir, en a permis l'engeance.
Mais j'entrevois l'hiver, le bon temps des hameaux.
La pesante charrue est enfin dételée.
L'herbe est dans les bercails par-tout amoncelée.
Les enfants bien couverts dorment dans leurs ber-
ceaux.
 C'est le moment de la veillée,
Avec ses jeux, ses tours, ses contes, ses fuseaux.
J'entends jusqu'aux éclats rire Chloé, Lisette.
 Messieurs les pasteurs de troupeaux,
Ouvrez-moi, s'il vous plaît, je suis pasteur d'agneaux.
 Regardez plutôt ma musette ;
 J'en sais jouer sur tous les tons.
 C'en est fait, ma fortune est faite.
 Que le ciel me donne une Annette,
 Et je me borne à mes moutons.

MA PROMENADE

AU BOIS DE SATORI, PRÈS DE VERSAILLES.

Un jour au bois de Satori,
Bois des amants et des poëtes,
Bois charmant que j'ai tant chéri,
Dont j'ai su les routes secrètes,
Je descendais seul, m'en allant
Le soir, ma promenade faite,
Le front paisible, et d'un pas lent,
Regagner mon humble retraite.
C'était le temps où les coteaux,
Les forêts, les airs, et les eaux,
Les champs, les vergers de Pomone,
Jaunissant leurs vastes tableaux,
Se teignent des mâles pinceaux
De la grave et touchante automne :
Temps où le cœur plus recueilli,

Dans sa pensée enseveli,
Aux plus doux songes s'abandonne.
Grace à l'enchantement fécond
De mes heureuses rêveries,
Je me croyais, par leurs féeries,
Dans les états de Céladon,
Au sein des fleurs et des prairies,
Y portant gentil chapeau rond,
Panetière et petit jupon,
Musette aussi. Dans le canton
On m'appelait, c'était mon nom,
Pasteur de la belle Égérie.
Je tenais mon Tibulle en main.
Tout près de moi, dans mon chemin,
Sur le penchant de la montagne,
S'offre un troupeau que j'accompagne.
Les moutons viennent me chercher;
Un pauvre agneau vient me lécher.
Oh! dis-je, famille innocente,
Sans nul fiel, timide, impuissante;
Et toi qui les défends des loups,
Chien vigilant, brave, et docile;
Et toi, pasteur sensible et doux,
Dont l'œil les suit, les compte tous,
Et leur cherche un vallon fertile,

De vous que j'aime à m'approcher !
Bientôt, en vers faits pour toucher,
De moi vous aurez une idylle.
Avec eux je rentre à la ville :
Ce pasteur, c'était un boucher.

MES TROIS THÉRÈSES.

De Thérèse, dans le silence,
Oui, le nom me revient toujours.
Ce nom fut fait pour les amours,
Pour l'amitié, pour la constance ;
Il m'était cher dans mon enfance,
Il m'est cher dans mes derniers jours.
J'aimai trois Thérèses au monde.
De ces trois il m'en reste deux ;
L'une est ma sœur. Ces chastes nœuds,
Par une affection profonde,
De tendres vœux, de soins charmants,

De mille doux épanchements
Sont pour nous la source féconde.
Thérèse est un nom de candeur,
De paix, d'union, de bonheur :
On le prononce avec douceur.
Mais s'il est vrai qu'une cousine
Soit pour nous presque une autre sœur,
Cette autre Thérèse divine,
Comment l'effacer de mon cœur ?
Des deux sœurs le ciel nous fit naître.
Jamais, dans l'empire amoureux,
Brune plus piquante peut-être,
Sans le savoir, sans se connaître,
N'eut droit d'allumer tant de feux.
Je remarquai ses premiers jeux,
De sa voix les accents heureux ;
Son front pur, fait pour toujours l'être ;
Ses cheveux noirs, fins et bouclés,
Par leurs nœuds, leur richesse enflés ;
Sa blancheur, ce souris qui flatte ;
Une bouche où l'émail éclate ;
Son corps souple, aisé, fait au tour ;
Ses beaux yeux, leur vive étincelle ;
Le ris naïf de leur prunelle ;
Son cœur nu, s'offrant sans détour ;

Son goût, sa grace naturelle
D'une fleur faisant un atour;
Sa raison folâtre et nouvelle.
Puis je la vis, comme un beau jour,
Croître et briller, tout-à-fait belle.
C'était des Graces le modèle,
Des bois la chaste tourterelle,
Et la Thérèse de l'Amour.
Une autre Thérèse, bien chère,
Posséda mon cœur sur la terre.
Qu'elle m'aima ! Tristes adieux !
Mes mains ont fermé sa paupière.
Mes soupirs, sortez pour ma mère !
Et vous pleurs, coulez de mes yeux !

MA SAINT-MARTIN.

Mes amis, c'est la Saint-Martin,
Le plus grand saint que Dieu fit naitre,

Tant fêté, si digne de l'être,
Tant sonné depuis le matin.
La joie et l'honneur du festin,
Son dindon bientôt va paraître.
Le voilà ! l'air est parfumé.
Périgord ! il faut que je chante
Le sol heureux, du ciel aimé,
D'où nous vient ta truffe odorante.
Que la brume attriste les airs ;
A table, que font les hivers
Quand c'est saint Martin que l'on chante ?
Notre chère est très peu brillante ;
Mais pour nous, mais pour nos couverts,
Elle est bonne, elle est suffisante.
Nous n'avons point des cœurs ingrats,
Assez vains, dans nos doux repas,
Pour rougir de la vinaigrette.
On l'inventa je ne sais quand ;
Mais ce mets simple, humble et piquant,
Fut deviné par un poëte ;
Et ce lard fin que j'aperçois
N'aura rien gâté, je le crois,
Au bon goût de notre omelette.
N'avons-nous pas santé parfaite,
Bonne humeur, bon feu, bon logis,

Un front pur qui ne craint personne,
Un cœur franc et qui s'abandonne,
Autour de nous de vieux amis,
Des Hébés à mine friponne,
Et saint Martin qu'on carillonne,
Son drapeau flottant dans les airs,
Nos jolis mots, nos jolis vers,
L'appétit qui tout assaisonne,
Et ces fruits dorés par l'automne
Pour le luxe de nos desserts?
O vive un petit ermitage,
Suffisant pour un homme sage,
Ennemi de tout embarras!
C'est là qu'on est libre tout bas,
Que l'on ne craint point la visite
D'un sot qui ne vous entend pas,
Ou d'un méchant qui vous irrite.
On rêve, on dort, on y médite;
Le travail en chasse l'ennui.
A dîner l'ami pauvre invite
Son ami pauvre comme lui.
C'est là que les Muses, les Graces,
Ont peut-être trouvé leurs places
Plus souvent que dans ce salon,
Brillant d'or, à voûte pompeuse,

Où l'opulence fastueuse
Donnait des dîners d'Apollon.
C'est là, dans une vie heureuse,
Contents de mets simples comme eux,
Que plus d'un écrivain fameux,
Sans l'avoir peut-être osé croire,
Noble amant de sa liberté,
Dans une douce obscurité,
Sans briguer ni presser sa gloire,
A mûri sa célébrité.
O quel plaisir dans les orages,
De son donjon délicieux,
De voir, entr'ouvrant les nuages,
Par sa foudre et par ses tapages,
Jupiter ébranlant les cieux !
O quel plaisir pour les Chaulieux,
Les La Fares, les Deshoulières,
De nous y peindre au sein des bois,
Dansant au son vif du haut-bois,
De jeunes et tendres bergères
Dont l'œil ne peut suivre les pas !
Leurs pieds légers et délicats
N'y font point de tort aux fougères ;
Ils touchent, mais ne posent pas :
Il en reste assez pour nos verres

Et pour trinquer dans nos repas.

Dans son joli juste d'indienne,
La voyez-vous ma Julienne ;
Qui ne hait pas les beaux-esprits ;
Ma Julienne, jeune et sage,
L'esprit follet de mon ménage,
Dont le fil joint tous mes écrits,
Me montrer dans l'ombre, et bien close,
Ma Jacqueline qui repose,
Attendant ces moments chéris
Où sa joyeuse et large panse
Se fait crier, Place ! et s'avance
Au milieu des chants et des ris ?
Le Temps, hélas ! mes chers amis,
Comme un torrent se précipite ;
Il nous parle, il nous dit à tous :
« Aimez, buvez, rien n'est si doux.
« Le passé s'efface et nous quitte,
« Déja le présent est en fuite,
« L'avenir se moque de vous. »
Il a raison, mes camarades,
Croyez-moi, vidons le caveau ;
Saint Martin n'aima jamais l'eau.
A leur grotte, à leur clair ruisseau

Renvoyons les froides naïades.
Le Temps, le Temps fuit loin de nous :
Ma bouteille avec ses gloux-gloux,
C'est là mon urne et mes cascades.
Mais le voilà, ce vin joli,
Franc champenois, qu'on nomme *Aï*,
Que pour nous le soleil parfume !
Comme il s'agite, et monte, et fume !
Comme il part avec son écume !
Buvez, buvez, dépêchez-vous ;
Allons, ne comptez point les coups.
Salut au vin, puis à Grégoire,
Puis à l'amour, puis à la gloire ;
Elle est pourtant un peu catin,
Mais elle est belle, il faut y boire :
Quel bonheur ! quel charmant festin !
Mes tonneaux, Bacchus me les perce ;
Mon moka, Vénus me le verse.
Amis, laissons faire au destin ;
Mais buvons tandis qu'il nous berce ;
Buvons, voyons tout sans effroi.
Qu'importe d'être ermite ou roi ?
Nous mourrons bientôt. Julienne,
Le noyau ! le noyau ! Qu'il vienne !
M'entends-tu ? Fais-nous boire et boi.

De ce vieux nectar qui m'enchante
Verse à ton fils, verse à ta tante.
Mes amis, la terre est à moi !

MON PRODUIT NET.

GRAND philosophe économiste,
Du produit net admirateur,
Tu me dis : Montre-moi la liste
Des choses qui font ton bonheur.
Tes plaisirs ? — Des amis du cœur.
Ta santé ? — C'est la tempérance.
Tes travaux ? — J'écris et je pense.
Tes desirs ? — Ne faire aucuns vœux.
Ton trésor ? — Mon indépendance.
Ton produit net ? — Je vis heureux.

A MA CHARTREUSE,

EN SAVOIE.

Savoie, ô mon pays! berceau de mes aïeux,
Climat doux à mon cœur, qui vis naître mon père
Sous un modeste toit où la vertu fut chère,
 Au pied d'un mont audacieux
Qu'en montant sur son char le soleil radieux
Fait resplendir au loin de sa haute lumière [1],
Qu'embellit de ses dons le retour du printemps,
Qui mêle avec ses fleurs les trésors renaissants
 De mainte plante salutaire,
Au bruit de cent ruisseaux, sous les frimas errants,
Qui, seuls, croisés, unis, cachés, reparaissants,

[1] Cet endroit est le village de Haute-Luce, nom qui vient de ces deux mots latins *alta lux*, signifiant *haute lumière*. Ce village est auprès de Saint-Pierre-le-Moûtier, la capitale et le siége de l'archevêché de la Tarentaise, en Savoie.

Amoureux de la primevère,
Ruisseaux encor, bientôt torrents,
A travers les rochers et leurs débris roulants,
Vont tous avec fracas se jeter dans l'Isère;
Savoie, ô mon pays! berceau de mes aïeux,
Montre-moi, découvre à mes yeux
Les asiles sacrés, les retraites austères
Où saint Bruno, du haut des cieux,
Vit de ses chers enfants les essaims solitaires
Se poser, colons volontaires,
Dans tes déserts religieux.
Salut, trois fois salut, cellule où Dieu m'attire,
Où mon cœur reste, et d'où j'admire
Sous ses hauts monts glacés, dans le ciel suspendus,
Sur ses frimas percés de mille fleurs nouvelles,
Les abeilles cueillir leurs trésors blancs comme elles
Au milieu des parfums dans les airs répandus!
Peuple aimable de sœurs! oui, vos soins assidus,
Oui, vos travaux semblent me dire :
C'est ici qu'il nous faut produire,
Nous, le doux miel des fleurs; vous, celui des vertus.
Désert, heureux désert, quels sont tes priviléges!
De mille appâts, de mille piéges
Tu préserves mon cœur, mes oreilles, mes yeux.
Ton asile est un ciel d'où je m'élève aux cieux :

Où je change en printemps l'hiver dont tu m'assiéges,
 Où, parmi les rocs et les neiges,
La nuit entend gémir tes chants mystérieux.
Sois mille fois béni, désert qui me protéges !
Que ma vie et ma mort se renferme en ces lieux ;
Garde bien mes soupirs, mes pas silencieux,
 Mon humble toit religieux,
 Le jardin de ma jeune abeille,
 Mon doux repos quand je sommeille,
 Ma conscience, quand je veille,
Et la paix de mon ame et son vol vers les cieux.

A MON CHEVET.

O mon cher conseiller, mon ami le plus sûr,
Laisse-moi, mon chevet, lorsque minuit s'avance,
Quand de l'obscurité s'étend le voile immense,
Lorsque Morphée en main tient son pavot obscur,
Sur ton heureux duvet, doux comme l'innocence,

Reposer ma tête en silence,
Avec un cœur tranquille et pur !
Sois-moi pendant le jour comme un censeur austère,
Comme une oreille qui m'entend,
Comme un œil qui me voit; répète-moi souvent :
« Jamais à la vertu ne fais rien de contraire,
« Vis sans avoir besoin des ombres du mystère;
« Cette nuit ton chevet t'attend.
« Que ce mot, ton chevet, t'épouvante et t'éclaire;
« Et si, dans quelque cas à l'honneur important,
« Entre plusieurs partis tu balançais flottant,
« Dis-toi, sans te troubler : Je vais sortir de doute;
« Pour décider mes pas, pour diriger ma route,
« Mon conseil est tout prêt, et mon chevet m'attend. »
C'est là que, dans les nuits, ce muet Rhadamante
Parle à chacun de nous. Ou monarque ou berger,
C'est là qu'il est tout prêt à nous interroger.
L'or, la gloire, le rang, rien ne nous en exempte.
Jaloux inquisiteur, il aime à tout savoir.
Malgré nous, dans le jour, il est sur nos vestiges;
Il opère en secret quelquefois des prodiges,
Des changements subits qu'on ne peut concevoir.
Les songes riants et paisibles,
Les songes vengeurs et terribles,
L'environnent sans cesse, et sont en son pouvoir.

Son équité nous plaît, sa rigueur a des charmes :
Il applaudit le fort; le faible, il l'affermit.
Que de fois il calma la vertu qui gémit!
Le pauvre, il le console, il l'endort dans ses larmes;
Il soutient l'innocent, il laisse à ses alarmes
 Le méchant qui veille et frémit.
Mais sur son duvet fin, moelleux, sûr et tranquille,
Pour un cœur attentif, à ses avis docile,
 Ah! qu'il est doux de s'assoupir!
Exauce, ô mon chevet, mon plus ardent desir!
Enfin, quand je dirai: Pour moi le port s'approche,
Quand pour moi sur mon lit s'ouvrira l'avenir,
Que je puisse sur toi, sans peur et sans reproche,
Au bruit consolateur de cette heureuse cloche,
 Rendre à Dieu mon dernier soupir!

A MON SABLIER.

Humble horloge du pâle ermite,
Qui, le front couvert d'un lambeau,

Lorsque tout dort, veille et médite
Entre un livre, un Christ, un tombeau,
Un sable qui se précipite,
Et la Mort qui tient un flambeau;
Ami rigide, mais sincère,
Hâte pour moi ce sable austère
Qui m'interroge et que j'entends.
Que bientôt sa fuite insensible,
Comme un ruisseau doux et paisible,
Entraîne mes derniers instants.
Eh! qu'ai-je à craindre de funeste?
Le monde a fui, mais Dieu me reste.
O bonheur! je suis hors du temps.

AU RUISSEAU

DE DAME-MARIE-LES-LIS,

PRÈS DE MELUN.

Ruisseau paisible et pur, frais et charmant ruisseau,
 Honneur soit à la nymphe antique
 Qui sous sa voûte humble et rustique
Épanche mollement les trésors de ton eau!
Va de tes flots d'argent, non loin de ton berceau,
 Arroser l'agreste bocage
Où vient le rossignol te chanter ses amours.
Coule, à son doux ramage, en murmurant toujours,
 Le long du modeste ermitage,
Où, constant dans ses mœurs, comme toi dans ton
 cours,
Mon solitaire ami, content de vivre en sage,

Sur tes bords peu connus aime à cacher ses jours.

Jadis, dans leur marche pompeuse,
Il entendit gronder le Danube et le Rhin ;
Il vit tomber, bondir au pied de l'Apennin
L'Éridan descendu de sa roche écumeuse.
O qu'il aime bien mieux sur cette rive heureuse
Voir, le soir, à pas lents, revenir un troupeau ;
Le jour, y voir jouer les enfants du hameau ;
Y rendre le salut à l'habitant champêtre ;
Y causer doucement avec ce bon curé,
 Qui, très chrétien, très peu lettré,
 N'aspirant point du tout à l'être,
Saintement occupé de ses devoirs touchants,
Pour prix de ses vertus n'a jamais su peut-être
Qu'on fit de méchants vers, où qu'il fût des méchants !
Ami, sans vains besoins, heureux, qui, loin du monde,
 Entre sa femme et ses enfants,
Dans le sein de la paix voit écouler ses ans ;
Comme ce ruisseau pur y voit couler son onde !
Du pied de la cabane elle va sans fierté,
Traversant un enclos du Silence habité,
De ces chastes déserts humble et fidèle amante,
Y consacrer ses flots, et baigner dans sa pente
 Le lis de la virginité.

Avec moi, cher ami, suis sa route tranquille,
Quand, libre et serpentant sous la feuille mobile
De ces longs peupliers qui tremblent dans les airs,
Elle va s'égarer dans des prés toujours verts;
Appelant sur ses pas la douce rêverie,
 Les romans de la bergerie,
Et le plaisir plus doux d'y soupirer des vers.
Mais cesse de la voir quand, sur la triste arène,
Elle va pour jamais se perdre dans la Seine,
Arrivant à sa fin comme nous au tombeau.
A la mélancolie enclin dès le berceau,
Sans cesse avec tes mœurs ce monde incompatible
N'a que trop affligé ton cœur noble et sensible :
Occupe tes regards d'un plus riant tableau.
Parcours, Virgile en main, ce charmant paysage;
Entends sur ses cailloux gazouiller ton ruisseau;
Vois ces champs, vois ces prés, vois ce rustique om-
 brage;
Regarde tes enfants, et souris à leurs jeux;
Vois leur mère empressée à prévenir tes vœux;
Par sagesse, en un mot, s'il se peut, sois moins sage.
Jusque dans la vertu l'excès est dangereux.
Le bonheur ne veut point de sentiment extrême;
Goûte enfin sa douceur. Pour le goûter moi-même,
 J'ai besoin de te voir heureux.

SUR L'ANCIENNE CHEVALERIE.

Est-il vrai que des rives sombres
Ils reviennent au jour, ces héros du vieux temps,
Ces Bayards si vantés, ces Renauds si galants?
Sans doute un jeune dieu vient d'évoquer leurs ombres.
 Quel plaisir, après deux cents ans,
 Par l'effet d'un tableau magique,
De voir, la lance en main, sous leur habit antique,
Se mouvoir, s'attaquer, ces nobles combattants!
Vous, Français, leurs neveux, que leur brillante histoire,
En fait d'amour, pour vous ne soit plus un roman;
Possédez sans éclat, soupirez constamment.
Pour vos dames, comme eux, volez à la victoire.
O belles, qui jadis enflammiez nos Renauds,
C'est vous qui les portiez aux grandes entreprises!
Ils couraient aux combats, ils montaient aux assauts,

Parés de vos couleurs, tout fiers de leurs devises.
Ils venaient humblement poser à vos genoux
 Les lauriers acquis par leurs armes,
Nobles fruits de l'ardeur dont ils brûlaient pour vous,
 Et devenus cent fois plus doux
Par l'espoir enivrant de conquérir vos charmes.
Ah! voici donc leurs jeux, leurs combats, de retour!
 Salut à la chevalerie!
Voici le siècle d'or, le temps de la féerie.
Tout s'enchante à mes yeux. Je vois par-tout l'amour,
D'accord avec l'honneur, régner dans ma patrie.
La beauté sur le trône aime à tenir sa cour;
Sous un nouvel Henri sa cour se renouvelle.
 Déja par un serment fidèle
Les fils des souverains venant de se lier,
Se donnent l'accolade, en digne chevalier.
Où suis-je? Quels objets! Tout me peint, me rappelle
 Les joutes de François premier,
Ces chiffres, ces tournois, cet appareil guerrier.
Choisissez, chevaliers; moi, j'ai choisi ma belle:
Son nom, c'est mon secret. Faut-il par mes travaux
Étonner l'univers, effacer mes rivaux?
Mon cœur, mon bras, mon sang, mes jours, tout est
 pour elle.
Oui, je l'adorerai jusqu'aux derniers moments:

Le ciel mit dans ses yeux tous mes enchantements.
O charme de la gloire ! ô pouvoir de nos belles !
Vous régnez sur des cœurs amoureux et vaillants ;
Nous sommes faits, sans doute, et guerriers et galants,
Pour imiter l'ardeur des Amadis fidèles,
 Et tous les exploits des Rolands.

ENVOI.

 Tous ces héros à leur maîtresse,
 Et de valeur et de tendresse
 A genoux prêtaient le serment ;
 Et moi, jeune et belle cousine
 (Car aux champs le ciel me destine),
 A tes jolis pieds bonnement
 Je fais vœu d'être ton amant,
 Mais amant berger. Sur l'herbette,
 Toi Thérèse, et moi Timarette,
 Nous irons ensemble et contents,
 Garder les moutons, et, chantants,
 Cueillir quelquefois la noisette.
 Et tandis que nos preux Français
 Croiront d'avance, dans l'histoire,
 Entendre vanter par la gloire
 Et leurs amours, et leurs hauts faits,

Grands sur la foi de sa trompette;
Nous, cachés dans des antres frais,
De notre humble sort satisfaits,
Quoique inconnus de la gazette,
Aux tendres sons de la musette,
Nous coulerons nos jours en paix,
Heureux sans honneurs... Et peut-être
Qu'en te chantant, si je m'en croi,
Mes pipeaux et leur ton champêtre,
Et mes vers que tu feras naître,
Me feront revivre avec toi.

VERS A MADAME PALLIÈRE.

Agathe, qui m'êtes si chère,
Dont l'enfance éprouva pour moi
Ce ravissant je ne sais quoi,
Ce chaste attrait involontaire,

Cet amour plein de bonne foi,
Dont riait votre tendre mère;
Agathe, dont le sentiment,
Toujours vrai, jamais véhément,
Se peignait si naïvement
Dans un abandon plein de charmes;
Qui, du pauvre accueillant les pleurs,
Vous unissiez à ses douleurs
Par vos secours et par vos larmes;
Dont l'œil nous offre un ciel d'azur;
Dont l'esprit sage et le cœur pur
Surmontent tout sans violence,
Sans paraître avoir combattu,
Tant le devoir et la vertu
Chez vous ont l'air de l'innocence;
Agathe, où sont ces heureux jours,
Quand le plus brillant des séjours
Vous voyait parmi les naïades,
Les fleurs, les bosquets, les cascades,
Promener vos jeunes attraits,
Ce port noble et ces chastes traits
Que vous a donnés la nature,
Dans les beaux jardins de Marli,
Par les arts, les eaux, la verdure,
Les nouveaux zéphyrs embelli;

Où Thomas, cette ame si belle,
Que ma douleur en vain rappelle,
Avec moi long-temps s'égarait
Sous des couverts où soupirait
La colombe à son deuil fidèle,
Et dans lui tous les jours m'offrait,
Par le plus sensible portrait,
Ce qu'il a peint dans Marc-Aurèle?

C'est dans ce vallon si vanté,
Autrefois des ris habité,
Où Renaud ne suit plus Armide,
Lorsque, seul, je me promenais
Le long de ces douze palais,
Que l'œil, souvent de pleurs humide,
D'après Shakespir j'ai tracé
Léar par ses filles chassé,
Léar de douleur insensé,
Pleurant, errant, sans pain, sans guide,
Dans des forêts abandonné,
Courbant sous la foudre homicide
Ses cheveux blancs, sa tête aride
Et son front jadis couronné;
Et Macbeth, cet hôte perfide,
Flatteur assassin de son roi,

Voulant fuir, mais glacé d'effroi,
Tout fumant de son parricide;
Ce Macbeth qui parut écrit
Près de Mégère qui sourit,
Parmi des Macbeth qu'elle abhorre,
Des cris affreux, de longs soupirs,
Sous des murs que le sang colore,
Et non sous les berceaux de Flore,
Au souffle amoureux des zéphyrs.
Alors du Temps le soc livide
Sur mon front entr'ouvrait un vide,
Une ligne, un triste sillon
Respecté quelquefois, dit-on,
Mais, hélas! qu'on appelle ride.
Et vous, leste et brillant oiseau,
Dans cet âge où l'amour nous flatte,
Vous passiez, ma charmante Agathe,
Du vieux chêne au jeune arbrisseau.
Et là vint un tendre moineau,
De vous, sur le même rameau,
S'approchant, s'approchant encore;
Et puis l'hymen, et puis le nid
De mousse et de duvet garni;
Et puis les petits près d'éclore.
Agathe, vous souvenez-vous

De notre flamme mutuelle,
De l'aîné de vos deux époux,
De nos premiers amours si doux?
Pour un ramier tendre et fidèle,
Oui, le ciel sans doute de vous
Eût pu faire une tourterelle;
Il fit mieux, il vous fit pour nous.

O mère, épouse fortunée,
D'amours naissants environnée,
Vous m'offrez les charmes touchants
D'une tige au milieu des champs,
De ses jeunes fruits couronnée,
Belle encor des fleurs du printemps.

Tout vous respecte, chère Agathe,
De Clotho la main délicate
Tresse pour vous d'un fil égal,
Doux comme l'amour conjugal,
De vos jours la trame soyeuse.
Votre époux vous rend trop heureuse
Pour ne pas aimer mon rival.

Hymen! oui, tes pudiques flammes
Sans transports enchantent les ames;
Tu fais le bonheur des époux;

Tes feux n'inspirent point d'ivresse ;
Mais tes soins sont pleins de tendresse ;
Mais ta lyre a des sons si doux !
Sous mes faibles doigts qu'elle attire,
Souffre un moment qu'elle soupire,
Et charme au moins mes derniers jours.
Mais, ciel ! où suis-je ? Quel délire !
Me serais-je trompé de lyre ?
Chanterais-je encor les amours ?

A MA SOEUR,

EN LUI ENVOYANT UN PUPITRE A ÉCRIRE.

Ma chère sœur, accepte ce pupitre,
Faible présent de ma tendre amitié ;
Quand je voudrais, dans la plus longue épître,
Te peindre en vers, mes vers sur ce chapitre
N'en diraient pas seulement la moitié.
Jadis mon œil te vit toute petite

Dans ton berceau me rire, et puis ensuite,
En t'essayant, former tes premiers pas,
Et puis grandir, et puis croître en appas,
En esprit juste, en douceur, en mérite,
Avec des traits purs, nobles, délicats,
Et l'art de plaire. Or ce charme magique
Qui nous attire, et nous touche, et nous pique,
D'où te vient-il? C'est de n'y songer pas.
Le chaste toit où le ciel nous fit naître,
Qu'il nous fut cher! Il nous a fait connaître
Le siècle d'or, les mœurs de nos aïeux.
Ces doux tableaux sont présents à nos yeux,
A nos deux cœurs, nous rappelant mon père,
Son front pensif, les graces de ma mère,
Tant de vertus! ô trésors précieux !
Amour, candeur, qui consolez la terre,
A vos attraits serait-elle étrangère ?
Vous seriez-vous envolés dans les cieux?
Parfois je souffre, après plus d'un orage,
De mes longs jours, des ennuis du voyage:
Mais par tes soins, sœur, tu sais les charmer;
Mes jeunes ans, tu sais les rallumer.
Un nouveau monde à mes yeux semble éclore.
Sur ton berceau je crois veiller encore,
Et que ton cœur recommence à m'aimer.

VERS D'UN HOMME

QUI SE RETIRE A LA CAMPAGNE.

Enfin j'arrive au port : voici les lieux charmants
Où mon cœur éprouva ses premiers sentiments ;
Où comme un songe heureux s'envola mon enfance :
Age d'or, jours sereins, coulés dans l'innocence.
Vallons, forêts, ruisseaux, que vous me semblez doux !
Pour ne plus vous quitter, je retourne vers vous.
L'or n'éclatera point dans mon humble retraite.
L'amour de vos déserts, une ame satisfaite,
Des livres, des amis, le bonheur d'être à soi :
Voilà tous les trésors que j'apporte avec moi.
Qu'ai-je besoin de plus dans une vie obscure ?
Il faut beaucoup au luxe, et peu pour la nature.
O médiocrité, sûr abri des mortels,
De fleurs, tous les printemps, j'ornerai tes autels !

C'est pour l'ombre et les champs que le ciel m'a fait naître.
Protége et la cabane, et l'enclos, et le maître;
Daigne écarter les soins, les vices, les revers,
De ce foyer rustique où j'ai gravé ces vers.

VERS

QUE J'AI LAISSÉS A LA GRANDE-CHARTREUSE DANS LES ALPES, LE 4 JUIN 1785, SUR LE LIVRE OU LES ÉTRANGERS AVAIENT COUTUME D'ÉCRIRE LEURS NOMS, AVEC QUELQUES MAXIMES OU QUELQUES VERS EN TÉMOIGNAGE DE LEUR RESPECT ET DE LEUR RECONNAISSANCE.

Quel calme! quel désert! Dans une paix profonde,
Je n'entends plus mugir les tempêtes du monde.
Le monde a disparu, le temps s'est arrêté...
Commences-tu pour moi, terrible éternité?
Ah! je sens que déja, dans cette auguste enceinte,
Un Dieu consolateur daigne apaiser ma crainte.

Je le sais, c'est un père, il chérit les humains.
Pourquoi briserait-il l'ouvrage de ses mains?
C'est lui qui m'a formé dans le sein de ma mère;
Il veut mon repentir, mais il veut que j'espère.
O toi qui, sur ces monts blanchis par les hivers,
Vins chercher les frimas, un tombeau, des déserts,
Et qui, volant plus haut, par ton amour extrême,
Semblais, voisin du ciel, habiter le ciel même,
Que j'aime à voir tes pas empreints dans ces saints
 lieux !
Le berceau de ton ordre est caché dans les cieux.
C'est là que, du Seigneur répétant les louanges,
La voix de tes enfants s'unit au chœur des anges.
Là, de ses faux plaisirs, par le siècle égaré,
Le voyageur pensif a souvent soupiré.
Ces rochers, ces sapins, ce torrent solitaire,
Tout parle, tout m'instruit à mépriser la terre,
La terre où le bonheur est un fruit étranger,
Que toujours quelque ver en secret vient ronger.
Par-tout de la douleur j'y trouvai les images.
L'amour a ses tourments, l'amitié ses outrages.
Que de desirs trompés, de travaux superflus !
Vous qui, vivant pour Dieu, mourez dans ces retraites,
Heureux qui vient vous voir dans le port où vous êtes!
Mais plus heureux cent fois celui qui n'en sort plus !

VERS

A MADEMOISELLE THOMAS [1], POUR LA SAINTE-ANNE, JOUR DE SA FÊTE.

Pour votre fête acceptez cette rose.
Tout est charmant dans cette aimable fleur;
Tout, son parfum, sa forme, sa couleur,
Même son nom. Modeste et demi-close,
C'est dans nos champs pour vous qu'elle est éclose.
Simple en vos goûts, comme elle, loin du bruit,
Vous vous plairiez à l'ombre d'un bocage.
Le moindre vent, comme elle, vous outrage.
Le moindre choc comme elle vous détruit.
Et cependant, presque toujours errante,
D'un frère illustre accompagnant les pas,
Fatigues, soins, rien ne vous épouvante;
La peine même a pour vous des appas.

[1] Sœur de M. Thomas, de l'Académie française et de celle de Lyon.

Faible roseau, vous résistez sans cesse.
Comme pour lui votre active tendresse
Prévient ses vœux, devine ses desirs!
Depuis trente ans ce sont là vos plaisirs.
Ce plaisir pur (vous n'en avez point d'autre)
Soutient lui seul votre corps délicat.
C'est son bonheur qui fait par-tout le vôtre;
C'est sa santé qui fait votre climat.
Le ciel est juste. Une amitié si chère,
Tant de vertus, méritaient sa faveur;
Et ce ciel juste attache au nom du frère
Le souvenir et le nom de la sœur.

A MA FEMME,

SUR MA TRAGÉDIE D'ABUFAR, OU LA FAMILLE ARABE.

O MA compagne! apaise ton effroi.
Notre Abufar a fait verser des larmes :

Dé son succès je goûte tous les charmes
En t'envoyant ces fleurs que je reçoi.
Leur doux parfum n'est point éclos pour moi
Dans l'Arabie ou déserte ou pierreuse.
Mes vers ont plu; mais je sais bien pourquoi :
Ma tendre amie, ils sont nés près de toi ;
Je les ai faits dans l'Arabie heureuse.

A UNE JEUNE DEMOISELLE

QUI AVAIT BEAUCOUP PLEURÉ A L'UNE DES RÉPÉTITIONS DE MA TRAGÉDIE D'OEDIPE CHEZ ADMÈTE.

En pleurant sur le sort d'OEdipe et d'Antigone,
Vos beaux yeux ont prouvé combien votre ame est bonne.
Comme elle, vous avez un aveugle à guider.
Ce n'est point un vieillard, ce n'est point votre père;
Mais de lui sur la route il faudra vous garder :
Il pourrait, comme OEdipe, aimer aussi sa mère.

A LA RIVIÈRE D'HIÈRE.

Sur tes rives, charmante Hière,
Vois sans trouble, ainsi que tes flots,
Couler les jours d'un solitaire
Qui te demande le repos.
Que ce champ que ton eau féconde
Soit pour moi les bornes du monde,
Soit pour moi l'univers entier.
Loin des mortels et du mensonge,
Que mon esprit jamais ne songe
Qu'à ce saule, à ce peuplier,
Qui couvrent ton eau vagabonde!
Assez ton bord hospitalier
De grace et de fraîcheur abonde.
Ah! s'il se peut, prête à ton onde
La vertu de faire oublier.

A UNE JEUNE DAME TRÈS JOLIE,

QUI ÉTAIT VENUE SE PROMENER DANS UN CLOS À LA CAMPAGNE.

Près d'un ami, dans son modeste enclos,
Je cultivais les muses, le repos,
Tranquille, heureux, sans projets sur la terre,
Et maintenant rêveur et solitaire,
Toujours soupire, et tant que c'est pitié :
Ah ! je le sens, l'imprudente amitié
A dans le clos laissé passer son frère.

A MADAME DE BALK,

QUI M'AVAIT DEMANDÉ D'ÉCRIRE SUR SON SOUVENIR UN VERS DE L'UN DE NOS GRANDS POËTES, QU'ELLE PUT EMPORTER AVEC ELLE EN RETOURNANT EN RUSSIE.

Sur votre souvenir, quand vous quittez Paris,
Vous voulez que ma main laisse un vers mémorable.
 Or, voici le vers que j'écris :
Rien n'est beau que le vrai, le vrai seul est aimable.
Que ce vers est charmant, et beau de vérité !
Au sévère Boileau votre aspect l'eût dicté.
Dans ce vers fait pour vous je vous ai reconnue.
Jean La Fontaine aussi vous avait déja vue,
Quand il peignit si bien la candeur, la bonté,
L'art de plaire sans art, la douceur ingénue,
Et la grace plus belle encor que la beauté.
Pour plaire comme lui votre recette est sûre:

Vous allez droit au cœur; et, pour les gagner tous,
 Votre secret est d'être vous.
Vous n'imitez jamais, vous suivez la nature.
Quel destin enchanteur que d'être votre époux !
Tous deux faut-il sitôt vous éloigner de nous ?
Mais son bonheur le veut ; il vous est nécessaire.
Mes cheveux sont blanchis par les frimas du temps,
Et vous brillez des fleurs de votre heureux printemps.
Que de jours devant vous pour l'aimer et lui plaire !
Vous vous rappellerez peut-être en vos frimas
 Que je traçai ces vers, hélas !
 D'une main septuagénaire.
Ah ! songez quelquefois, et c'est là ma prière,
Songez qu'en vous voyant mon cœur ne l'était pas.

VERS

A UNE JEUNE ET JOLIE DAME QUI M'AVAIT ÉCRIT UNE LETTRE TRÈS OBLIGEANTE SUR MA TRAGÉDIE D'ABUFAR, OU LA FAMILLE ARABE.

Oui, je le sais, nos déserts d'Arabie
Ne vous offriront point vos fertiles ruisseaux ;
Mais nous avons aussi nos fleurs et nos troupeaux ;
Mais lorsque nous aimons, c'est pour toute la vie.
 Le palmier se plaît parmi nous.
Vous y verrez courir la gazelle aux yeux doux.
Vos mains, vos belles mains y fileront nos laines.
Nos contes loin de vous écarteront les peines.
Nos dociles chameaux se courberont sous vous.
Nous avons des bergers pour languir dans vos chaînes,
 Et tout l'encens qui parfume nos plaines
 Pour le brûler à vos genoux.

LE CADRAN SOLAIRE.

Passant, arrête et considère
Avec mon ombre passagère
Glisser l'image de tes jours.
Le doigt du Temps sur la lumière
De tes heures écrit le cours.
Ton sort dépend de la dernière.
Pour ne rien craindre sur la terre,
Trop heureux qui la craint toujours !

INSCRIPTION.

Au fond de cette allée obscure,
Toi qui viens t'attendrir et rêver à l'écart ;

Et toi peut-être encor qui sens tourner le dard
 De la douleur dans ta blessure,
Mortel, qui que tu sois, au sein de la nature,
Ne te crois pas perdu, jeté par le hasard :
Oui, sur toi l'Éternel attache son regard.
Vois tous les soins qu'il prend, et de la fleur champêtre,
Et de l'insecte obscur qui rampe sur tes pas :
Sur toi qui peux l'aimer, l'entendre, et le connaître,
 Pourquoi ne veillerait-il pas ?
Je t'excuse pourtant. Ah ! tu pleures peut-être
Ton père, ton époux, ta femme, ton enfant;
Écoute, mon ami : celui qui les fit naître
 Est celui qui te les reprend.
 Rien n'est à nous. En l'adorant,
 Courbe-toi devant le grand Être.
Tout ce qui nous convient, qui le sait mieux que lui ?
Nous connaîtrons un jour ce qu'il cache aujourd'hui.
Il est un avenir par qui tout se répare.
Souvent notre bonheur naît d'un mal apparent.
Non, Dieu n'est point sans yeux; non, Dieu n'est point
 barbare :
 Il réunit ce qu'il sépare,
 Et ce qu'il nous ôte, il le rend.

LE SAULE DE L'AMANT.

Humble saule, ami du mystère,
Que je me plais sous tes rameaux !
Je chéris, amant solitaire,
Comme toi, le bord des ruisseaux.

Ta feuille pâle, enchanteresse,
Qu'agitent les moindres zéphyrs,
Inspire aux cœurs une tristesse
Qui vaut mieux que tous les plaisirs.

La prairie aime le murmure
Du ruisseau qui la suit toujours ;
Sur eux tu penches ta verdure
Pour mieux entendre leurs amours.

Ta feuille est mobile et tremblante ;
Tu me peins l'Amour qui frémit :

Elle est douce, elle est languissante ;
Tu me peins l'Amour qui gémit.

Que le myrte croisse à Cythère,
Qu'il pare les Ris et les Jeux,
Ta feuille m'est cent fois plus chère :
Je suis un amant malheureux.

L'espoir n'adoucit point ma chaîne,
Pour jamais mon cœur doit souffrir ;
Mais plus je me plains de ma peine,
Et plus je craindrais d'en guérir.

Doux saule, accrois mon esclavage,
Fais-moi jouir de mon tourment.
J'aime... O bonheur ! sous ton ombrage,
Que j'aime encor plus tendrement !

A tes pieds dormait ma bergère,
Lorsqu'elle eut mon premier soupir.
Ah ! c'est là que je vis Glycère,
Ah ! c'est là que je veux mourir.

LE SAULE DU SAGE.

Saule, que j'aime ton ombrage !
Qu'il plaît à mon œil attendri !
La vie, hélas ! n'est qu'un orage :
Voudrais-tu m'offrir un abri ?

J'ai long-temps bravé la tempête ;
Saule, je viens mourir au port.
Sous les vents tu courbes ta tête !
Tu m'apprends à céder au sort.

Auprès de la cabane obscure
Tu nais, tu vieillis, et tu meurs ;
Là sont le calme et la nature :
Chercherais-je encor les grandeurs ?

Du ruisseau, dans ma rêverie,
J'entends fuir et murmurer l'eau ;

Il ne peut quitter la prairie,
Tu ne peux quitter le ruisseau.

Confident de ce doux mystère,
Tu caches leurs jeux, leurs détours :
Crains-tu qu'une jeune bergère
Ne remarque trop leurs amours ?

Ah ! que ta fleur est douce et tendre !
Combien sa pâleur m'a charmé !
Lisette alors pouvait m'entendre.
Ce n'est plus le temps d'être aimé.

Il est un saule pour le sage,
Il est un saule pour l'amant ;
Le premier convient à mon âge ;
Mais, hélas ! que l'autre est charmant !

Adieu, saule de la tendresse !
J'eusse à tes pieds voulu mourir.
Voilà celui de la sagesse :
C'est donc lui que je dois choisir !

LE SAULE DU MALHEUREUX.

Charmant vallon, le plus doux des déserts,
Où souvent seul j'ai cherché la nature,
J'entends déja ton ruisseau qui murmure;
Je vois enfin tes saules toujours verts.
Chantez le saule et sa douce verdure.

Oui, les voilà ces ramiers amoureux,
Ces monts, ces bois, ces prés, cette onde pure.
Ah! devais-tu, riche et simple nature,
T'offrir si belle à l'œil du malheureux!
Chantez le saule et sa douce verdure.

Songe si doux qui m'as flatté long-temps,
Crédule espoir, n'es-tu qu'une imposture?
Hélas! ce champ me donne avec usure

Ce que ses fleurs m'ont promis au printemps.
Chantez le saule et sa douce verdure.

L'abeille, au moins, ne blesse en son courroux
Que l'ennemi qui brave sa piqûre.
Cruels humains, auteurs de mon injure,
Je vous aimais, et je meurs par vos coups.
Chantez le saule et sa douce verdure.

Me voilà donc, Saule cher au malheur,
Sous tes rameaux nourrissant ma blessure!
Ah! dis au vent, dis à l'eau qui murmure,
En s'enfuyant, d'emporter ma douleur.
Chantez le saule et sa douce verdure.

Puisse bientôt, ce sont mes derniers vœux,
Quelque pasteur, voyant ma sépulture,
Dire en passant: « On trompa sa droiture.
« Il fut sensible, et mourut malheureux.
« Chantez le saule et sa douce verdure. »

LE BONNET ET LES CHEVEUX.

FABLE.

Sous un triste contour faut-il que tu nous caches ?
 Disaient au Bonnet les Cheveux.
Le Bonnet répondit : Taisez-vous, orgueilleux ;
Osez-vous comparer vos castors, vos panaches
 A ma commode utilité ?
 Pour vous servir je fais merveilles ;
 Je descends jusqu'aux deux oreilles ;
Je les couvre au besoin. Dans les airs emporté,
On ne m'a vu jamais errer au gré d'Éole,
Tandis que le chapeau, qui s'échappe et s'envole,
Par son maître souvent ne peut être arrêté.
 De leur fougueuse liberté,
Chez les républicains, je suis l'auguste emblème.
 Tout fiers qu'ils sont, les Doges même,
Dans Gêne et dans Venise, en tout temps m'ont porté ;

A Rome, j'ai l'honneur suprême
D'entretenir bien chaude, avec un soin extrême,
　　　La nuque de sa Sainteté.
Veut-on peindre d'un mot les amitiés sincères
Que l'on cherche à troubler, mais toujours sans effet;
　　　On dit d'abord : ce sont trois frères,
　　　Ou trois têtes dans un bonnet.
C'est ma douce chaleur qui communique au style
L'esprit, le sentiment, mille agréments divers.
C'est en bonnet jadis que travaillait Virgile :
Voltaire est en bonnet quand il écrit ses vers :
C'est bien là, comme on sait, un gros bonnet de l'ordre,
Et malheur aux censeurs qui l'auraient osé mordre,
S'il a mis le matin son bonnet de travers !
Sans doute du chapeau la forme est plus brillante,
　　　Sur-tout quand la plume éclatante,
En voltigeant sur lui, fait flotter ses couleurs.
Mais moi, je suis témoin des plus tendres faveurs.
　　　Le jour, je parais un peu sombre :
La nuit vient, je m'égaie, et c'est sur moi, dans l'ombre,
Que l'Amour enchanté laisse tomber ses fleurs.
　　　A la raison il faut qu'on cède.
Un discours si sensé confondit les Cheveux.
　　　Concluons que, pour vivre heureux,
Il faut sentir le prix du bien que l'on possède.

ENVOI.

De tes cheveux bouclés, chaste et belle cousine,
O que l'ébène est pur! ô que la soie est fine!
Quel cœur ne serait pris dans un si doux lien?
Tu les ornes parfois d'un ruban, d'une rose:
 Tu le peux, car tout te sied bien;
 Crois-moi cependant, n'y mets rien.
Le charme a-t-il jamais besoin de quelque chose?
La nature pourtant veut, quand l'ombre revient,
Que sur un oreiller notre tête repose:
 Pour la couvrir dans la nuit close,
 C'est un bonnet qui lui convient.
Le lien de tes cheveux embrasse la richesse;
 D'un double battant il caresse,
 Mais doucement, avec mollesse,
Ton oreille, ta joue, et ton front, et tes yeux,
 Comme un amant dans son ivresse,
 Sur un chevet mystérieux,
Qui craindrait dans la nuit d'éveiller sa maîtresse.
Le jour, Vénus se pare et s'habille en déesse,
 Mais, la nuit, se couche en bonnet.
On ne dort point en mitre, en panache, en couronne,

Mais on y peut rêver comme sur son chevet.
Chacun à sa façon lui fournit son duvet :
L'erreur est une fée et si douce, et si bonne !
Ces songes des dormeurs ne font mal à personne ;
Les songes des veillants sont bien plus dangereux.
 Que le ciel nous préserve d'eux !
Vive ceux que Morphée, en s'égayant, nous donne !
On se frotte les yeux, puis tout est oublié :
On montait en carrosse, on se retrouve à pié.
Mais un amant, hélas ! prend son parti moins vite ;
Un rien peut le flatter, mais aussi tout l'agite :
Il s'endort avec peine, et souvent ne dort pas.
Sur mon triste oreiller quelquefois, quand j'espère,
 O tendre nièce de ma mère,
Que l'amour et l'hymen te mettront dans mes bras,
Avec tant de candeur, de jeunesse et d'appas,
Thérèse, ah ! dois-je en croire une idée aussi chère !
 Est-elle vraie ou mensongère ?
Et mon bonnet flatteur ne me trompe-t-il pas ?

LE HIBOU ET LE RAT.

FABLE.

Dans le creux d'un rocher sauvage
Logeait un triste oiseau qu'on nomme le Hibou.
Sa femme, ses enfants, tout tenait dans son trou;
Il s'y trouvait heureux. Que faut-il davantage?
Un Rat célibataire un jour lui dit: Voisin,
A quoi rêves-tu là? Pourquoi cet air chagrin?
 Notre vie est sitôt passée!
Que ne m'imites-tu? Vois-moi, tous les matins,
Broutant, trottant, sautant, égayer mes destins
 Entre les fleurs et la rosée.
Je me garderai bien d'envier tes plaisirs,
 Répondit l'oiseau solitaire:
La dissipation n'a pas de quoi me plaire.
 Eh! quel bien manque à mes desirs?

N'ai-je pas près de moi mes petits et leur mère ?
 Cette moitié qui m'est si chère
Me fait bénir mon sort, rend tous mes jours heureux ;
 Et ces tendres fruits de nos feux,
Vois comme ils sont jolis, comme ils sont faits pour plaire.
 Ce Hibou parlait comme un père,
 Comme un amant, comme un époux.
N'avait-il pas raison ? Nos plaisirs les plus doux
Naissent de notre cœur, se puisent dans nous-mêmes.
 Qu'on me donne vingt diadèmes !
Vaudront-ils un regard, vaudront-ils un soupir,
De la jeune beauté qui fait notre desir ?
Nous cherchons le bonheur, mais c'est à l'aventure.
Nous traversons les mers, nous rampons dans les cours,
 Vains projets! il nous faut toujours
 En revenir à la nature.

ENVOI.

 Esprit juste et cœur adorable,
 Oui, Thérèse, dans cette fable
 J'ai voulu peindre ta raison
 Qui pare ta jeune saison,
 Et te rend encor' plus aimable.

Comment ferais-tu pour sortir
De ce bon sens inestimable
Qui t'éclaire et te fait sentir
Où gît le bonheur véritable ?
O qu'il est heureux dans son trou
Cet oiseau qu'on nomme Hibou !
Le sort a fait de ce bijou
L'humble cachet de ma famille.
Sur ses pieds droit comme une quille,
Toujours grave et pensant beaucoup,
Il ne sort qu'entre chien et loup ;
Il craint et fuit tout ce qui brille.
Mais ce triste amant des forêts
Est un bon père de famille ;
Il chérit ses rameaux épais,
Son bois, son écho, sa montagne,
Et goûte auprès de sa compagne
L'amour, le silence et la paix.
Comme eux si le ciel nous rassemble,
Thérèse, nous serons ensemble
Avec nos petits nuit et jour.
A coup sûr, enfants de l'amour,
Ils ressembleront à leur mère.
Oh ! vois-tu comme ils sont gentils ?
Mais qui sait ? Peut-être auront-ils

Quelques traits aussi de leur père.
Laissons le Rat célibataire
A son gré courir le pays.
Qui cherche tant à se distraire
N'est point heureux dans son logis.
Plein de caprices infinis,
Changeant de maîtresses, d'amis,
Le pauvre Rat aura beau faire :
Le bonheur est un solitaire
Qui fuit toujours les étourdis
Et ces libertins si hardis
Avec qui l'hymen est en guerre ;
Or, ces libertins n'aiment guère.
Je crois du ciel qu'ils sont maudits.
C'est de Dieu que viennent les nids :
De Dieu les hymens sont bénis.
Cousine charmante et si chère,
Le ciel mit l'amour sur la terre;
Mais te voir, t'aimer et te plaire,
N'est-ce pas, sans ce que j'espère,
La moitié de mon paradis?

LA JEUNE IMMORTELLE.

Dieux ! quels ennuis invincibles
M'égarent dans ces forêts !
Plus leurs rochers sont paisibles,
Et moins mon cœur est en paix.

Sous ces ombres redoutables,
Mon esprit s'est retracé
Tous les amours mémorables
Des héros du temps passé.

Serait-ce en ce bois magique,
L'œil jaloux, sombre et brûlant,
Qu'après sa belle Angélique
Courait l'insensé Roland ?

L'ingrate, aux pasteurs plus douce,
Par sa peur plus belle encor,

D'amour, sur un lit de mousse,
Enivrait le beau Médor.

Mais le bruit d'un cor m'appelle :
Avançons sous ces couverts.
Quelle est la jeune immortelle
Qui chasse dans ces déserts ?

L'arc que tient sa main charmante
A l'Amour fut dérobé ;
Elle a les pieds d'Atalante,
Elle a la fraîcheur d'Hébé.

Que sa grace est accessible !
Quel doux souris dans ses yeux !
Déesse, un mortel sensible
Serait-il si loin des dieux ?

Je viens, je vois, je soupire.
L'encens ne sait qu'honorer :
Pour vous chanter j'ai ma lyre ;
Un cœur pour vous adorer.

Paphos de ses doux mystères
Couvre les rangs les plus hauts :

Tous les Amours y sont frères,
Tous les frères sont égaux.

Le desir, quand il l'implore,
Offense-t-il la beauté?
Un jeune amant de l'Aurore
Fut par l'Aurore écouté.

ROMANCE DU SAULE [1],

CHANTÉE PAR MADEMOISELLE DESGARCINS, AUX PREMIÈRES REPRÉSENTATIONS DE LA TRAGÉDIE D'OTHELLO OU DU MORE DE VENISE.

Au pied d'un saule assise tristement,
Voyant couler le ruisseau qui murmure,
La belle Isaure, en pleurant son injure,
Croyait ainsi parler à son amant :

[1] Cette romance se trouve déja avec des changements dans le cinquième acte et à la suite de la tragédie d'Othello (voir au troisième volume, pages 186 et 212).

Chantez le saule et sa douce verdure.

Qui peut causer tes soupçons outrageants ?
Ingrat, je t'aime, et tu me crois parjure.
On t'a trompé, tu verras l'imposture ;
Tu la verras, il ne sera plus temps.
Chantez le saule et sa douce verdure.

La rose naît, fleurit, et sent flétrir
Presque aussitôt sa couleur vive et pure.
Comme elle, hélas ! je n'eus dans la nature
Que deux instants pour t'aimer et mourir.
Chantez le saule et sa douce verdure.

Si d'un poignard l'erreur armait ta main,
Où chercherais-je une retraite sûre ?
Saule chéri qu'a creusé la nature,
Ah ! par pitié, cache-moi dans ton sein !
Chantez le saule et sa douce verdure.

Mais le jour baissé, et l'air s'est obscurci :
J'entends crier l'oiseau de triste augure ;
Ces verts rameaux penchent leur chevelure,
Ce saule pleure, et moi je pleure aussi.
Chantez le saule et sa douce verdure.

On dit qu'alors Isaure s'arrêta.
Tout resta mort, muet dans la nature;
Le vent sans bruit, le ruisseau sans murmure.
Jamais depuis Isaure ne chanta.
Chantez le saule et sa douce verdure.

D'Isaure enfin quel fut le triste sort?
Comment conter cette horrible aventure?
Son amant vint dans une nuit obscure,
Et sous ce saule il lui donna la mort.
Saule, ah! de pleurs couvre au moins sa blessure.

ALGARD ET ANISSA,

ou

LES DEUX AMANTS ÉCOSSAIS.

ROMANCE.

Il est donc (oh! faut-il le croire?)
Des cœurs au malheur destinés!

Or, écoutez l'antique histoire
De deux amants infortunés.

Dans l'Écosse, au sein des bruyères,
Algard, Anissa, chaque jour
Paissaient les brebis de leurs pères :
Leur bonheur était leur amour.

Dans ses replis, soudain surprise,
Un serpent terrible enlaça,
A son amant déja promise,
La jeune et charmante Anissa.

Algard, intrépide et sensible,
Accourt et va rompre ses nœuds;
Un autre serpent plus horrible
Les serre et déchire tous deux.

Leurs beaux corps s'enflent, se roidissent;
Leurs traits sont flétris et tachés.
Leurs regards, en mourant, s'unissent,
D'amour l'un sur l'autre attachés.

Ils ne vivent plus qu'en leur ame;
Leur ame est toute dans leurs yeux;

Ils semblent, confondant leur flamme,
Goûter leur amour dans les cieux.

Les deux monstres dans leurs bruyères
S'en vont, et sifflent triomphants.
A leur aspect les pâles mères
Sur leur sein pressent leurs enfants.

L'Écosse à ce couple fidèle
Tous les ans donne encor des pleurs,
Et le lieu de leur mort s'appelle
Le champ du meurtre et des douleurs.

Quand le ciel les prend pour victimes,
Comment expliquer leur trépas?
S'il ne veut que punir des crimes,
Des feux innocents n'en sont pas.

Dans leur regret mélancolique,
Des bergers, pour tous monuments,
Dans le creux d'une pierre antique
Ont uni ces tendres amants.

Habitants de la même tombe,
Ils n'ont point quitté leurs déserts :

Le vent gémit, quand le jour tombe,
Sur l'herbe qui les a couverts.

Tous les pasteurs versent des larmes
En passant près de leur séjour.
L'amour aurait-il trop de charmes?
Le malheur poursuit-il l'amour?

LE PONT DES MÈRES.

ROMANCE.

Dans la fleur de l'adolescence,
Le charmant don Carlos, dit-on,
Trouva, d'Espagne allant en France,
Un peu d'eau mouillant un vallon.

Cette eau s'oppose à son passage;
Il veut traverser son courant:

Accru soudain par un orage,
Le ruisseau devient un torrent.

Le torrent l'entraîne; il surnage,
Il enfonce, il remonte. Hélas !
Ni son effort, ni son courage
Ne peut l'arracher au trépas.

Don Carlos avait une mère :
Elle arrive; elle voit son fils.
Sa douleur dans ses bras le serre :
Tous ses sens sont évanouis.

Son malheur toujours l'épouvante.
Pareil malheur peut advenir :
Pour les autres mères tremblante,
Elle songe à le prévenir.

Les yeux en pleurs, elle fait faire
Un pont sur le fatal torrent,
Pour elle une simple chaumière,
Un tombeau pour son cher enfant.

A chaque femme, à chaque père
Elle dit : « Vous ne craindrez plus.

« Ce pont fut fait par une mère :
« Maintenant je ne le suis plus. »

Sur la triste et rustique tombe,
Sa main s'efforça de graver
Le malheur où son cœur succombe...
Sa main ne put pas achever.

Elle court, quand le torrent gronde,
Sauver son fils de sa fureur;
Elle veut se jeter dans l'onde,
Mais elle connaît son erreur.

« Ah ! comme ce torrent, dit-elle,
« Cher Carlos, tes beaux jours ont fui.
« Voilà ta tombe qui m'appelle :
« Que l'on m'y place auprès de lui. »

Les flots répandent les alarmes.
La nuit, sous la hutte on l'entend
Crier à genoux, toute en larmes :
« O mon Dieu ! rends-moi mon enfant ! »

On croit, dans toutes les Espagnes,
Au bruit des eaux, au bruit du vent,

Entendre l'écho des montagnes
Répéter : « Rends-moi mon enfant ! »

LA MÈRE DEVANT LE LION.

ROMANCE.

Un lion affreux, dans Florence,
Un jour soudain se déchaina :
Tout prit la fuite à sa présence,
Se tut, pâlit et frissonna.

Un petit enfant, plein de charmes,
Se tient sous ses yeux presque nu ;
Il le regarde sans alarmes,
Et lui rit d'un air ingénu.

La mère, à cet aspect terrible,
De la mort croit sentir les coups,

Et devant l'animal horrible
Joint les mains, se met à genoux.

« Non, lui dit-elle, par nature,
« Bon lion, tu n'es point méchant.
« Au nom de Dieu, je t'en conjure,
« Ne fais point mal à mon enfant.

« Lui seul me reste; il tette encore :
« A peine, hélas ! peut-il marcher.
« Bon lion, c'est toi que j'implore,
« Si quelqu'un osait y toucher. »

Je ne sais point par quel mystère
Un tel prodige s'opéra :
Doux à l'enfant, doux à la mère,
Le bon lion se retira.

LA COTE DES DEUX AMANTS.

Il est une vallée au sein de la Neustrie,
Comme Tempé célèbre, et des nymphes chérie ;
Andelle est son beau nom. Les frais, les doux zéphyrs
La peuplent de troupeaux, d'abeilles, de soupirs ;
Mais elle a son Pénée ; et, sous le nom d'Andelle,
Ce fleuve aussi la cherche, et coule amoureux d'elle.
Ils confondent ensemble, entre d'heureux coteaux,
Les fleurs de la prairie et le cristal des eaux.

Au pied de ce vallon, du haut d'une montagne
Dont l'immense sommet s'étend sur la campagne,
Tombe un chemin rapide, et qui, de toutes parts,
Du voyageur pensif court saisir les regards.
Ce mont, qu'avec surprise au loin chacun admire,
Vit changer les états, tomber plus d'un empire ;
Mais il garda sa gloire, et sans cesse les ans
Rajeunissent pour lui la Côte des Amants.

D'où lui vint ce beau nom? O muse, que j'implore,
Muse, si la pitié pour eux te parle encore,
Dis-moi comment l'Amour perça des mêmes traits
Deux cœurs infortunés qu'on n'oubliera jamais!
L'amante, jeune et belle, honorait dans son père
Des antiques barons l'humeur noble et guerrière.
Il suivait aux combats Charlemagne irrité,
Quand il courait punir le Saxon révolté.
L'amant, s'il osait l'être, avait soin d'une mère,
Veuve, tendre, éclairée. « Ah! si je te suis chère,
« Mon cher fils, lui dit-elle, apprends-moi quel chagrin
« Trouble aujourd'hui ton front autrefois si serein.
« Je t'observai long-temps : l'air inquiet, l'œil triste,
« Ta vue avec langueur s'arrêtait sur Caliste.
« Tu sèches consumé d'un funeste poison.
« La beauté de Caliste égare ta raison.
« Caliste! y songes-tu? Du baron de Saint-Pierre,
« Ton maître, ton seigneur, la fille et l'héritière!
« Et nous, tu le sais bien, hélas! que sommes-nous?
« S'il soupçonnait tes feux, quel serait son courroux!
« Cachés dans notre sort, nous n'avons rien à craindre;
« De nous-mêmes sur-tout n'ayons pas à nous plaindre;
« Laissons aller des grands les tranquilles dédains.
« Hélas! devant leurs yeux sommes-nous des humains?
« Nous ont-ils seulement admis dans la nature?

« Leur ame par orgueil hait l'homme et devient dure.
« Cependant notre maître... Ah! lorsque le trépas
« Frappant son jeune fils l'arracha de ses bras,
« Quels cris son désespoir ne fit-il pas entendre!
« Jamais cœur paternel se montra-t-il plus tendre?
« Oui, si sa fille aussi devait bientôt périr,
« De sa douleur, Edmond, nous le verrions mourir.
« Sa fille est tout pour lui. Quant à son caractère,
« Nous n'avons, grace au ciel, nul reproche à lui faire :
« Car, rendons-lui justice; avec humanité
« L'homme né sous ses lois constamment fut traité.
« Mais cet orgueil d'un rang qui de lui nous sépare
« Peut le dénaturer; tout orgueil est barbare.
« Crois-tu par cet orgueil qu'une fois emporté
« Il se souvienne encor d'un reste de bonté?
« Connais tout ton péril. Mais au moins ta prudence
« A caché ton amour sous un profond silence.
« Tiens-le toujours secret. L'orgueil, l'orgueil, crois-
 « moi,
« Le traiterait d'audace et de crime. — Eh! pourquoi?
« J'ai pensé qu'en l'aimant de l'amour le plus tendre
« Le sort me défendait, il est vrai, d'y prétendre.
« Mais serait-il possible au sort, dans sa rigueur,
« D'enchaîner ma pensée, et de m'ôter mon cœur?

« Des loups cruels naguère ont causé nos alarmes.
« On voulut les détruire, on nous prêta des armes.
« Dans les immenses bois dont il est possesseur
« Notre maître lui-même apparut en chasseur.
« Et moi, dans les forêts, ô ressource impuissante !
« Je ne rêvais, cherchais, voyais que mon amante.
« A l'écho du désert je criais éperdu :
« Caliste ! Hélas ! ce nom pouvait être entendu.
« J'espérais, m'efforçant d'anéantir ma flamme,
« L'exhaler, ou du moins l'assoupir dans mon ame ;
« Je me lassais la nuit, je me lassais le jour.
« En vain ! j'accrus ma force, et gardai mon amour.

« Un ordre inattendu m'imposa d'autres veilles.
« Je passai dans les champs au doux soin des abeilles.
« Je crus que cet emploi calmerait mon tourment.
« Tout est dans leur travail mystère, enchantement ;
« Leur sortie, à longs flots, au lever de l'aurore ;
« Leur lenteur à rentrer, quand le jour va se clore ;
« Leur atelier si frais, plein de mille couleurs ;
« Quel spectacle plus beau que le miel et les fleurs !
« Mais l'amant sans espoir, qui meurt de sa blessure,
« Peut-il trouver encor du charme à la nature ?
« Caliste ignore, hélas ! que j'ai pu la chérir.
« Mon sort est de l'aimer, de me taire, et mourir.

« Elle court dans nos prés, de vingt rivaux suivie,
« Sans songer qu'après elle elle emporte ma vie.
« Si j'osais la finir par un noble trépas!
« Si j'allais le chercher au loin dans les combats!
« — Mon fils! ô mon cher fils! tu quitterais ta mère!
« —Qu'ai-je dit?Non,jamais!—Puisqueje te suis chère,
« Que ma main puisse encore, à la fin de mes ans,
« Sécher au moins tes pleurs, filer tes vêtements!
« Il n'est point, quand tu vis, de malheur dont je
 tremble.
« Va, Dieu bénit le pauvre, il nous fait vivre ensemble.
« Tu rentres souvent tard, mais enfin je te voi.
« J'ai peu de jours à vivre, et ces jours sont à toi.
« J'ai préparé ton lit, viens, suis-moi, le jour baisse. »

Il prend un peu de force, ou sent moins sa faiblesse.
Dieu! le sommeil l'agite. « Ah! si sa douce fleur
« Pouvait, ô mon cher fils, assoupir ta douleur!
« Mais dans ton cœur, hélas! ton mal toujours existe.
« En paix, pour quelque temps, rêve, rêve à Caliste. »

Le baron cependant, au fond de son château,
Soupirait nuit et jour d'un deuil encor nouveau.
Il pleurait son épouse. Hélas! dans sa famille,
Pour se survivre encore il n'a plus que sa fille.

Contre elle si la mort allait tourner ses traits!
Ses larmes, ses douleurs ont flétri ses attraits :
Pour conserver ses jours, près des bords de l'Andelle,
Sur d'agiles coursiers il vole à côté d'elle.
Voyant auprès de lui son cœur se rassurer,
Dans les forêts, un jour, il lui permit d'entrer.
Blessé par des chasseurs, plein de sang et de rage,
Un affreux sanglier sort d'un hallier sauvage.
Il court droit à Caliste. Edmon parait soudain.
Le monstre, à l'instant même, expira sous sa main.
Avec joie il s'écrie aux genoux de son maître :
« Heureux, cent fois heureux que le ciel m'ait fait naître
« Pour vous rendre un trésor qui vous était ôté !
« Et toi, dit le baron, reçois ta liberté. »

Plein de Caliste, il fuit. Mais l'éclat du jeune âge,
Sa grace, sa vigueur, son bienfait, son courage,
Ont imprimé chez elle un profond souvenir.
Son cœur, blessé d'amour, n'en peut plus revenir.
Ah! l'instant qui nous charme est trop souvent funeste;
C'est un éclair, un rien : le trait part, et nous reste.
Piége innocent du cœur! Chacun d'eux enchanté
Est pris par sa belle ame, est pris par sa beauté.
Dès-lors, les deux amants sans parler s'entendirent.

Amour charmant et pur, dis-nous ce qu'ils souffrirent!
Toujours du même objet leur esprit fut frappé;
Toujours du même vœu leur cœur fut occupé.
Amants, tendres amants, quand finiront vos peines?
Le baron, moins tremblant, au sein de ses domaines,
Dans son noble manoir, dont l'Andelle en son cours
Embrasse de ses eaux les fossés et les tours,
Orgueilleux de sa fille, et plein de sa naissance,
Du plus superbe hymen nourrissait l'espérance.

Il naissait ce grand jour, de tout temps respecté,
Qu'on fêtait sous le nom de la Saint-Jean d'été,
Usage antique et saint, venu de nos ancêtres.
Les pères, les enfants, les serviteurs, les maîtres,
Dansaient autour d'un feu par l'aïeul allumé.
Dans ce jour et de chants et de joie animé,
Marchaient vers le vieillard flûtes, pipeaux, musettes,
L'ermite du canton, fileuses, bergerettes;
Ceux qui pendant la nuit gardaient les grands troupeaux,
Qui greffaient les pommiers, qui tondaient les agneaux.

Pourquoi la triste Envie, aux palais attachée,
Trop souvent sous le chaume est-elle aussi cachée?
Tous les égaux d'Edmond, mais qui ne le sont plus,

Par haine contre lui font des vœux superflus.
« Il est beau, jeune, heureux, aimé, hors d'esclavage;
« Caliste a tout pouvoir, et vit par son courage;
« Que ne prétendront pas son espoir et ses feux? »
L'Envie, en parlant bas, a des échos nombreux.

Le baron inquiet en sent déja l'atteinte.
« Si ma fille l'aimait ! Aurais-je cette crainte ?
« Dieu, si lui-même osait!... O'quel tourment honteux !
« Un esclave à ma fille eût présenté ses vœux !
Il frémit. Edmond vient. — « Est-ce toi, téméraire,
« Qui, de ma fille épris, te flattes de lui plaire ?
« Toi, dont l'ingratitude et l'amour odieux
« Jusqu'à son noble hymen ose élever tes yeux ?
« Si tu sauvas ses jours j'ai payé ta vaillance,
« Et de ta liberté j'ai fait ta récompense.
« C'est assez. Ne viens plus, hardi dans ton néant,
« M'offrir de ton espoir le scandale outrageant. »

Edmond tombe à ses pieds. « J'ai dû mieux me connaître,
« Dit-il. Dans votre fille, en la voyant paraître,
« Je crus voir un objet dès long-temps adoré ;
« Mais mon culte du moins fut toujours ignoré.
« Mon feu de mes soupirs s'est nourri dans mon ame.

« J'en ai senti l'ardeur, j'en ai caché la flamme.
« Voilà tous mes forfaits ; vous pouvez m'en punir.
« Heureux à son hymen qui pourra parvenir !
« Qu'elle vive long-temps pour honorer son père,
« Astre pur et nouveau dont s'éclaire la terre !
« Quel mortel, quel qu'il soit, pourrait la mériter ?
« S'il était à ce prix un prodige à tenter !
« Juste ciel ! — Malgré moi ton amour m'intéresse ;
« J'estime ta valeur, j'aime à voir ta jeunesse,
« Ta figure me plaît. Que sais-je enfin ? dans toi
« J'admire avec plaisir ton courage et ta foi.
« L'amour sur-tout aspire à vaincre les obstacles,
« Et de tout temps, dit-on, enfanta des miracles.
« En faveur de ma fille, oui, je pourrai céder ;
« Mais apprends à quel prix je veux te l'accorder.
« — Est-il vrai ? — Le voici : sur cette côte aride,
« Tu vois de ce chemin l'escarpement rapide :
« Oui, sans aucun repos, oui, si d'un même pas,
« Tu peux jusqu'au sommet la porter dans tes bras,
« Ma fille est ta conquête, et ma main te la donne.
« Que le château l'apprenne, et que la cloche sonne.
« Je ne chercherai point à te la contester.
« J'ai dit. Voilà ma loi, tu peux te consulter. »

Edmond triomphe. Il sort. Mais où Caliste est-elle ?

Dit-il. Voilà le mont dont le sommet m'appelle.

Caliste vient vers lui. « Va, j'ai tout entendu,
« Lui dit-elle en tremblant. Le voilà donc rendu
« Ce triste arrêt d'orgueil et d'un dépit barbare !
« Puis-je, hélas! t'expliquer comment il nous sépare?
« Mais respectons un père. Eh ! ne vois-tu donc pas,
« Trop malheureux Edmond, que tu cours au trépas ?
« Caliste, dit Edmond, va, ma victoire est sûre.
« Ton père dans mes feux n'a pu voir qu'une injure.
« Cependant pour son gendre il vient de m'accepter
« Si par un noble effort je peux te mériter.
« J'ai souffert doucement ses dédains que j'oublie ;
« Mais c'est en promettant lui-même qui se lie.
« Non, je ne croirai pas que mon pressentiment
« Ne soit rien qu'un vain songe et l'erreur d'un amant.
« Vois-tu ce beau vallon, ces eaux et ces ombrages,
« Ces fleurs, ce ciel d'azur, paré de ses nuages,
« Tous ces joyeux pasteurs de tant d'heureux trou-
 « peaux,
« Étrangers, peuple, amis, et noblesse, et vassaux,
« Qui tous, avec ardeur, de tous côtés s'y rendent,
« Dont les cœurs sont pour nous, dont les yeux nous
 « attendent?
« Vois-tu ce toit d'ermite et son humble clocher,

« Où deux tendres pigeons viennent de se percher ?
« Ils sont de notre amour l'image heureuse et chère.
« Songe à ce doux augure, aux desirs de ma mère,
« Au grand saint que pour nous j'implore en ce grand
 « jour,
« A ce ciel protecteur d'un innocent amour.
« Ne détruis point d'un mot mon bonheur qui s'ap-
 « prête.
« Laisse-toi par pitié devenir ma conquête.
« Aurais-je pu te perdre, ayant pu t'acquérir ?
« Non, tu ne voudras pas voir ton Edmond mourir.
« Ton cœur m'en est garant.—Quand je te dois la vie,
« Par moi la tienne, hélas ! te serait donc ravie !
« C'est donc là, cher Edmond, mon déplorable sort,
« Que pour mes jours sauvés tu me doives la mort !
« Mais vois-tu bien ces rocs, cette côte effrayante ?
« Ce chemin dans les airs ? —J'en ai bravé la pente ;
« J'y connais tout, une herbe, une pierre, un buisson.
« Quand le chêne est gelé, quand brûle la moisson,
« J'ai parcouru cent fois ce roc si formidable ;
« Chasseur dans nos forêts, agile, infatigable,
» Des muscles du chamois j'acquis la fermeté,
« Ses sauts, ses bonds hardis, son intrépidité.
« Ma force est mon secret, et ton père l'ignore.
« Il l'entendra bientôt, cette cloche sonore.

« La hauteur de ce mont m'inspire peu d'effroi.
« — S'il décroît à tes yeux, il s'agrandit pour moi.
« Écoute, cher Edmond : nous respirons encore.
« Voici de ton amour la faveur que j'implore.
« Tu sais quel est mon cœur; tu crois bien, entre nous,
« Qu'aucun mortel jamais ne sera mon époux.
« Edmond, vole aux combats et défends-y mon père.
« Moi, je m'en vais, à Dieu, dans un saint monastère,
« Sous le voile sacré m'enchaîner par des vœux.
« C'est là que, dans mon deuil, je prierai pour vous deux.
« En causant ton trépas, j'eusse été criminelle.
« A mon devoir, à Dieu, je resterai fidèle :
« Et dans mon cloître, Edmond, mon cœur moins agité
« Gémira d'un malheur qu'il n'a point mérité.
« Allons, séparons-nous. — Eh! le puis-je, Caliste,
« Quand, mort à l'univers, c'est dans toi que j'existe,
« Par toi que je respire, à toi que j'appartien ;
« Quand mon cœur n'est vivant qu'en battant sur le
 « tien ?
« *Allons, séparons-nous.* Quels mots! j'y dois souscrire.
« Mais ces mots si cruels, as-tu pu me les dire ?
« Te perdant pour jamais que mon cœur va souffrir !
« Mais, grace à ma douleur, je suis sûr de mourir.

« Toi que j'eusse vaincu, sommet, cru si terrible,

« (Car est-il un prodige à l'amour impossible ?)
« Que je t'appelle au moins dans mes derniers mo-
 « ments,
« La Côte ou le tombeau des malheureux amants!
« S'il est quelque pitié chez la race nouvelle,
« Ce nom vivra long-temps sur les bords de l'Andelle.
« On publiera qu'Édmond, dans l'esclavage né,
« Au plus beau des hymens fut jadis destiné;
« Qu'il allait, plein d'amour, d'accord avec son maître,
« Conquérir un bonheur, qu'il méritait peut-être.
« Caliste dit un mot : ce mot dut lui ravir
« Conquête, amante, épouse ; il ne sut qu'obéir.
« — Eh! ne le sais-je pas qu'Edmond m'honore et
 « m'aime,
« Que pour moi son respect, sa tendresse est extrême ?
« Pour y croire, ai-je encor besoin de tes discours ?
« Ne me souvient-il plus que tu sauvas mes jours ?
« Ai-je vu tant d'amour avec indifférence ?
« N'est-il entre nos cœurs aucune intelligence ?
« Est-il un de tes vœux que je n'entende pas ?
« Crois-tu qu'avec effort je fuirais dans tes bras ? »

Il l'enlève à ces mots. Chargé de son amante,
Il semble au haut des cieux la porter triomphante.
Il croit tenir un ange, un divin protecteur,

Qui pour lui du ciel même a fait fuir la hauteur.
Il ne se hâte pas, mais sa marche est égale.
Si tu pouvais, Amour, abréger l'intervalle !
Enfin de la moitié tout l'espace est franchi.
Son pas n'a point changé, son corps n'a pas fléchi ;
Son fardeau le soutient, il en est idolâtre.
On dirait dans ses bras, pressant un corps d'albâtre,
Qu'il porte la Pudeur, ce trésor précieux
Qu'il dérobe à la terre, et qu'il va rendre aux cieux :
Tout le coteau sur lui tient la vue attentive.
On crie : « Encore un pas ! » Il s'efforce, il arrive.

Mais déja du château la cloche a retenti.
L'amour a triomphé, l'orgueil est averti.
Couple unique, oui, la terre et le ciel vous couronne.
De joie et de transport tout le vallon résonne.
On court. Tout applaudit ; les bois par les échos,
L'Andelle par ses chants et ses fleurs et ses flots.
On veut de la Saint-Jean lorsque l'hymne s'apprête,
Des deux amants aussi que ce jour soit la fête.
Soudain tout semble mort, se tait ; rien ne répond ;
On soupçonne en tremblant ce silence profond.
Qu'est-il donc arrivé ? L'on s'interroge, on tremble ;
On veut voir les amants, on veut les voir ensemble.
Un vieil ermite, hélas ! les suivait d'un peu loin :

Il vit tout, conta tout. Pieux et tendre soin!
C'est là, dit-il, qu'Edmond la déposa vivante,
Là, qu'expira l'amant, là, qu'expira l'amante.
Ils venaient à la fin d'épuiser leur malheur.
Lui mourut de fatigue, elle de sa douleur.
Ce bruit vole et s'étend sur cette côte immense.
On gémit, on soupire, on descend en silence.
Un orage imprévu troubla les élements.
Déja la tombe unit les corps des deux amants.
Deux colombes, dans l'air, d'une voix gémissante,
Semblaient redemander et l'amant et l'amante.
On suit leur chant plaintif et leur vol égaré.
Enfin sur le tombeau le jour s'est remontré.
On presse avec respect cet asile fidèle ;
On plaint leurs chastes feux, on plaint leur fin cruelle ;
On veut qu'un véridique, un sensible discours
Apprenne à l'avenir de si tendres amours.
Leur candeur, leur beauté, leur commune aventure
Frappe, atteint tous les cœurs, y saisit la nature.
Des amants, des époux, leurs noms sont révérés ;
On baise leur cercueil, on croit leurs corps sacrés.
Ils s'aiment dans les cieux. Côte illustre et funèbre,
Garde encor dans mille ans cette tombe célèbre!
Amants, sur vos malheurs puis-je encor m'arrêter?
Hélas! ma muse en pleurs a peine à vous chanter.

Vallon, qui m'étaliez sur vos rives fécondes
Et les plus belles fleurs, et les plus pures ondes;
Échos, bosquets d'Andelle, à qui par vos zéphyrs
Nos timides amants confiaient leurs soupirs,
Sur eux d'un même vol quand la mort vient de fondre,
Si vous les appelez, que dois-je vous répondre?
Edmond et sa Caliste, hélas! sont disparus;
Caliste et son Edmond ne vous reverront plus.

ENVOI

A MADAME HAUGUET.

Vous l'avez desiré, ma muse s'en fait gloire;
Puissé-je consacrer au temple de mémoire
 La Côte de vos deux amants!
Pourquoi Racan, Ségrais, Malherbe, en vers char-
 mants,
N'ont-ils pas pris plaisir à conter leur histoire?
 Tous trois n'étaient-ils pas Normands?
Aux pieds de Rhadamante, à titre de poëte,
Je vais donc comparaitre, assis sur la sellette.
Notre bon Andrieux n'est pas un doux censeur.
S'il sent très vivement, il juge avec froideur.
La raison est un fort d'où jamais il ne bouge.

Tout manuscrit le craint, et mes amants ont peur
 Devant son maudit crayon rouge :
Mais j'en chéris le trait, je m'offre à sa rigueur.
Tout est pur dans son goût, tout est vrai dans son cœur.

Vous à qui les beaux-arts, le bon goût rend hommage,
Que charme d'Hélicon l'harmonieux langage ;
 Vous que vit naître aux bords des mers
Dieppe, ce frein puissant de Neptune en furie,
Pour être notre muse, en inspirant nos vers ;
 Vous que les Graces ont nourrie ;
 Fille aimable de la Neustrie,
Oui, le même penchant nous entraîna vers vous.
 Dès long-temps vous voyez en nous,
De nos vœux confondus, toujours, par-tout suivie,
 Deux amis tendres et jaloux
 Du plaisir de chanter vos goûts,
 Et du bonheur de votre vie.

Quelle ardeur vous anime à créer des forêts ?
Bravant les aquilons, le soleil et ses traits,
Sur des monts, sur des rocs, devançant sa lumière,
Vos prévoyantes mains, avec un cœur de mère,
Sèment pour vos enfants dans des sillons pierreux
L'espoir de jeunes bois qui vieilliront pour eux.

L'avenir est un champ plein d'attrait et d'attente.
Du géant des forêts la tête triomphante,
Un jour, vous dites-vous, de ce gland sortira;
Ce que je prête au temps, le temps me le rendra.
Dès aujourd'hui je goûte un si cher avantage.
Croissez, chênes, croissez pour ma belle sauvage!
Est-il bien vrai? par vous une forêt naîtra!
Que de nids et d'amours! Chacun y trouvera
Son charme et son repos, ce vrai plaisir des sages;
 Philomèle, des ruisseaux frais,
 Les nymphes, des antres discrets,
 Et les poëtes, des ombrages.

Mais dans l'art hasardeux de bien conduire un four,
J'entends vanter par-tout votre talent suprême.
Un four!... C'est quelque chose. Eh! si chez vous un
 jour
Je suivais Andrieux pour en juger moi-même!
Le four, je m'en souviens, fait d'excellents desserts.
Si nous sommes contents, vous aurez dans nos vers
Un temple sous le nom de Vénus-Pâtissière :
Avec de beaux bras nus, une taille légère,
Quel plaisir de vous voir occuper sous vos lois
Tant de petits amours, ravis de leurs emplois,
Ces jolis petits'dieux, étendant la galette,

Dorant le macaron, sucrant la tartelette!
Sur vos gâteaux exquis, qu'on s'arrache et qu'on craint,
Leurs carquois sont gravés, votre chiffre est empreint.
Le bonnet sur l'oreille, agitant la serviette,
Rangés autour de vous, je les entends crier:
« Vénus pour son plaisir pâtissière s'est faite!
 « Quel honneur pour notre métier! »
Oui, Vénus dans Paphos a laissé sa parure.
Son pied nu presse à peine une étroite chaussure;
A tous ses mouvements le lin sait se plier;
Elle s'est mise en juste, en simple tablier;
 Mais elle a gardé sa ceinture.

Pour changer nos plaisirs, aimable en cent façons,
Sans peine, à votre gré, vous prenez tous les tons.
Vous restez toujours vous, c'est-à-dire une Grace,
 Qui plaît toujours, jamais ne lasse.

Votre esprit est de même. Il est naïf et fin,
Et solide et léger, comme il vous plaît, enfin.
Vous nous rendez le vrai, vous parez la toilette.
Belle vous êtes née, et le serez toujours.
 C'est un don de votre planète
 D'être belle dans vos atours,

Dans vos habits de tous les jours ;
Et même de l'être en cornette.
Mais tout sied quand on plait, mais tout sert aux amours.
Faut-il gagner nos cœurs, que rien ne vous alarme !
O femmes, quel pouvoir vous fut donné sur nous !
Nous naissons vos amants, nous mourons vos époux ;
Nous prenons, enchantés d'un regard, d'une larme,
Le bonheur dans vos yeux, des lois à vos genoux ;
Notre unique pensée est d'être auprès de vous.
C'est notre premier vœu, c'est notre dernier charme.
Contre vous c'est en vain que la raison nous arme ;
Et les plus vieux sont les plus fous.

Les Parques ont chargé mon fuseau d'un long âge ;
Leurs ciseaux vont s'ouvrir pour trancher leur ouvrage.
Adieu, ma tendre amie, adieu, je cède au temps.
J'aurai chanté pour vous la Côte des Amants.
Ai-je rempli vos vœux ? le croirai-je ? Je n'ose.
Maintenant affaibli, mon luth est peu de chose.
Mais le cœur met du prix aux plus humbles présents :
Murmurant votre nom dans ses derniers accents,
Près de vous, après moi, permettez qu'il repose.

NOTICE HISTORIQUE
SUR LA COTE DES DEUX-AMANTS.

La Côte des Deux-Amants, célèbre en Normandie depuis tant de siècles, doit son nom à la plus chère et la plus intéressante de nos passions, lorsque sur-tout la vertu l'accompagne, et que rien ne nous reproche nos pleurs dans le tendre intérêt que nous prenons à ses victimes.

Voici ce que m'a pu fournir d'instruction à ce sujet la dame respectable à qui j'ai eu l'honneur d'adresser les vers où j'ai tâché de conter, le mieux qu'il m'a été possible, l'histoire des deux amants infortunés. Je n'aurai, pour ainsi dire, qu'à copier une partie de sa lettre.

« Ma sœur et moi, monsieur, nous avons fait
« tout ce qui dépendait de nous pour acquérir des
« lumières sur un sujet qui semble fait pour rani-

« mer les cordes sensibles de votre lyre. Elles ne
« sont puisées que dans la tradition du pays, et
« quelques notices de Darnaud, de Saint-Foix, et
« de madame de Genlis, toutes restreintes et de
« même nature.

« Le vieux château de la vallée d'Andelle était
« occupé par un seigneur de Pont-Saint-Pierre,
« contemporain de Charlemagne. Sa fille, nommée
« Caliste, jeune et belle, fut aimée et devint éprise
« d'un jeune paysan, nommé Edmond, serf de son
« père. Ce père, pour désespérer leur amour, ima-
« gina de mettre à son consentement une condition
« impossible. Il promit qu'il lui donnerait sa fille,
« s'il pouvait la porter de suite et sans aucun repos
« jusqu'au haut de la côte qui règne sur le châ-
« teau et toute la vallée d'Andelle, et la déposer
« sur son sommet, quoiqu'il fût regardé comme
« inaccessible.

« Le jeune homme, par une force et un courage
« incroyables, arrive au sommet, y dépose sa con-
« quête, penche la tête, fixe des yeux pleins d'a-
« mour sur elle, et tombe mort de fatigue. Son
« amante meurt à l'instant de douleur. Tel est le
« fond de l'histoire.

« Le père, trop tard attendri et repentant, fit
« ériger par la suite le prieuré des Deux-Amants
« au haut de cette côte; mais il fit enfermer les
« deux corps dans un même cercueil, et les fit
« transporter dans la chapelle la plus voisine, dé-
« pendante du monastère de Fontaine-Guerare,
« qui forme actuellement, comme vous savez,
« monsieur, la propriété de M. Gueroult, mon
« beau-frère. La tradition dit que le malheureux
« père de Caliste mourut de chagrin de la mort de
« sa fille.

« Ce qui confirme, monsieur, l'érection du
« prieuré des Deux-Amants au haut de la côte,
« c'est d'abord son nom, et ensuite le sceau de la
« maison, représentant la tête d'une jeune fille et
« celle d'un jeune homme. Ma sœur, épouse de
« M. Gueroult, tient cette particularité du dernier
« prieur qui vient de mourir. La pierre du tombeau a
« été mutilée lors de la révolution; mais M. Gueroult
« a su d'une religieuse du couvent qu'elle était
« placée, intérieurement, à la porte de la chapelle
« que couvre encore un vieux et immense lierre
« que vous avez dû voir, monsieur, lorsque vous

« avez fait à M. Gueroult l'honneur de passer avec
« nous quelques jours sur les bords de l'Andelle,
« dans son intéressante acquisition de Fontaine-
« Guerare, fontaine charmante, voisine de sa mai-
« son, et qui a donné son nom à ce monas-
« tère. »

Voilà ce que m'apprend cette dame dans sa lettre. Je me souviens effectivement que ce lierre m'a frappé par son épaisseur, son étendue, et surtout par sa vieillesse si verte, et répandue sur la porte et le portail très simple de cette ancienne église. Ce que j'ai remarqué sur-tout avec plaisir, c'est que M. Gueroult s'est fait comme un devoir agréable et religieux de conserver fidèlement dans son domaine et cette église, et ce lierre, et ce cloître gothique, qui fait accident dans son paysage, et sous lequel je me suis promené seul, avec des idées graves et l'attendrissement que devait naturellement m'inspirer l'aspect de cette côte immense et mémorable des Deux-Amants, qui, depuis Charlemagne, pendant le cours de tant de révolutions, lorsque tant de monuments n'ont laissé aucun souvenir sur leurs débris mêmes, disparus à leur tour,

nous rappelle encore sans cesse quel est l'indestructible empire de notre raison et de cet éternel intérêt de l'amour et de la vertu, dont on ne peut dépouiller notre nature.

VERS

POUR UNE FÊTE À LA VIEILLESSE.

Formidables remparts d'inégale structure,
Qu'aux premiers jours du monde éleva la nature,
Énorme entassement de rocs audacieux
Que l'œil surpris voit croître et monter jusqu'aux
 cieux ;
Dépôt des longs frimas qui blanchissent vos têtes,
D'où tombent les torrents, où sifflent les tempêtes ;
Inaccessibles monts où l'aigle des Romains
S'étonna qu'Annibal eût créé des chemins ;
Rochers majestueux, perdus dans les nuages,
Je m'élève avec vous par-delà les orages.
Daignez me recevoir, sommets religieux,
Où l'esprit des mortels commerce avec les dieux !

Mais, ciel ! en gravissant vers sa voûte infinie,

Des Alpes à mes yeux se montre le Génie,
Que couvrent tout entier, et ses longs cheveux blancs,
Et sa barbe mêlée à des glaçons pendants.
De givre et de frimas sa tête est hérissée.
Oui, dit-il, s'agitant sous sa neige entassée,
Tes pieds foulent ce mont qui, seul, par sa hauteur,
Des monts les plus hardis hardi dominateur,
Sous mille hivers nouveaux, mille glaces nouvelles,
Entoure ses manteaux de franges éternelles,
Se grossit en colosse, et monte, et prend le pas
Sur cent autres géants, armés de leurs frimas.
Mais parmi ces débris qu'au loin ton œil embrasse,
Mer fougueuse et glacée, as-tu vu dans l'espace,
En sa masse effroyable, un mont qui, comme lui,
D'un chaos de frimas est le centre et l'appui;
Qui pompe jusqu'aux cieux les fleuves qu'il fait naître,
Seul rival du Mont-Blanc, si quelqu'un pouvait l'être,
Le Pic de la Terreur ? C'est dans leur double sein,
Des eaux que boit l'Europe immense magasin,
Que filtrent à travers leurs entrailles humides
Ces torrents écumeux, ces fleuves si rapides
Qu'on enjambe à leur source, en ne s'en doutant pas :
L'Aar et le Tésin ; le Rhône avec fracas
Tombant, précipitant ses turbulentes ondes,
Arrachant et ses bords et ses digues profondes;

La Reuss, entre des rocs, heurlant, tordant ses pas;
Le Danube au long cours, et le Rhin aux cent bras:
Tous jumeaux parvenus, chacun, dans son allure,
Garde l'air, la fierté, l'élan de la nature;
Tous nés libres, sans fers, ils portent, sous des rois,
Leurs flots à l'Italie, aux Germains, aux Gaulois,
Dans de superbes lits roulent une eau féconde,
Et descendent du ciel en bienfaiteurs du monde.
Oui, d'un pied montagnard tu presses mes glaçons.
Mes Alpes, et non l'art, t'ont dicté leurs leçons.
Né loin de nos torrents, tu viens chercher peut-être
Le toit et les frimas qui t'auraient dû voir naître:
Je lis dans tes desirs: va, le ciel est serein;
Voici la Tarantaise, et c'est là ton chemin.
Sous sa glace, à ces mots, le vieillard se retire.

Je descends: du vallon le doux penchant m'attire.
O champs semés de fleurs! ô fertiles ruisseaux!
Fontaine où vont le soir s'abreuver les troupeaux,
Salut! je vous vois donc, innocente prairie,
De mes simples aïeux vénérable patrie.
O mon père! c'est là que tu reçus le jour:
C'est là, que ton berceau, que ton premier séjour
De ta présence encor me rappelle les charmes.
De mon deuil éternel reçois ici les larmes.

Que je rends grace au ciel, qui, sage en ses faveurs,
M'a laissé pour tout bien et ton sang et tes mœurs!
Mon cœur formé du tien, plein de ta chère image,
S'arrête avec transport sur ce doux paysage.
J'y vois par-tout empreint le doigt de la vertu
Qui toucha ton berceau par tant de vents battu.

Qu'entends-je? ô bruit heureux! fête auguste et rustique!
Joyeux dans ses rochers, tout le peuple helvétique,
Par un vin solennel, par des vœux éclatants,
Va rendre, sous le ciel, hommage aux cheveux blancs.
Salut, banquet sacré! Vieillard, je vais m'y rendre.

Et toi, par qui cent fois Haller nous fit entendre
Et sa superbe lyre et les plus nobles chants,
Et toi, tendre Gessner, tes chalumeaux touchants;
Lorsque j'admire ici, plein de tant de merveilles,
Nos glaciers dans les airs, à leurs pieds nos abeilles;
Vois, muse, avec plaisir, rassemblés dans nos champs,
Consacrés par leurs mœurs, embellis par les ans,
Ces vieillards, ces Nestors, dont ce jour est la fête :
Tout à la célébrer nous invite et s'apprête.
Nos lis exprès pour eux croissent dans le vallon;
Pour eux en doux zéphyr s'est changé l'aquilon.

Si jamais de nos jours le torrent ne s'arrête;
Si huit lustres doublés vont peser sur ma tête;
Enfin, si sur ma tombe un resté de vigueur
Ranime encor mon sang, et fait battre mon cœur;
Muse, pour nos vieillards enflamme aussi mon zèle,
Fais luire sur mon front une flamme nouvelle;
Fais de tous les côtés, en hâte, à mes accents,
Descendre de leurs monts leurs femmes, leurs enfants,
S'offrir à mes respects leur long pélerinage,
Leurs travaux, leurs vertus, la paix du dernier âge,
Et sur leurs cheveux blancs pleuvoir avec des pleurs
Notre encens et nos vœux, et des chants et des fleurs!

Il est un bourg fameux par ses exploits antiques,
Bourg qui donna son nom aux cantons helvétiques.
C'est là que Tell vainqueur s'offre sur tous les monts,
Aux bords de tous les lacs, debout sur tous les ponts,
Tenant encore en main cette flèche aguerrie
Qui frappa l'oppresseur, et sauva sa patrie.

Déja vers ce canton, libres et vertueux,
S'avancent nos vieillards d'un pas respectueux :
Tous ont servi la Suisse au printemps de leur âge.
Aïeux, femmes, enfants, épris de ce voyage,
Pour fêter la vieillesse ont quitté leur séjour.

Je vois tous les Nestors que Zurich mit au jour;
Berne, Lucerne, Uri, pays rude et sauvage,
Fait pour la liberté, dont l'air plaît au courage;
Zug, Glaris, Undervald, couverts de leurs forêts,
Où l'if fut consacré pour en tailler des traits,
Où la paix, le travail, et l'équité demeure.
Je vois partir aussi Fribourg, Bâle et Soleure;
Suivre Appenzel, si cher aux pasteurs, aux troupeaux,
Et Schaffouse, assourdi du fracas de ses eaux.

Chacun de ces cantons, par le choix le plus juste,
A fourni son vieillard à ce sénat auguste.
Les chasseurs, l'arc en main, escortent leurs vieux ans:
Les mères par leurs mains font toucher leurs enfants.
Avec joie, à leurs yeux, cette épouse nouvelle,
Montrant son jeune époux, montre aussi qu'elle est
 belle.
On recueillit pour eux au pied d'affreux glaçons
Un miel qui s'argenta parmi l'or des moissons.
A leur touchant aspect, qui charme la nature,
Les Alpes semblent voir leur plus noble parure.

Mais sur un lac brillant, dans des monts resserré,
Aussi pur que le jour, sous un ciel azuré,
Dans des bateaux fleuris, innombrable flottille,

Se pressent tous d'entrer, fils, aïeul, mère et fille,
Des brocs de vin, du lait, des fruits, l'apprêt enfin
D'une fête publique et d'un vaste festin.

Déja tous nos vieillards, qu'un pieux zèle anime,
Du plus haut des rochers vont atteindre la cime.
Les voilà près du ciel, sous un temple sacré,
Où de bouche et de cœur sans faste est adoré
Ce Dieu qui réprouva la richesse et la gloire,
Qui du Samaritain nous a conté l'histoire,
A béni les enfants, et, quand le vin manqua,
Fit son premier miracle aux noces de Cana.

D'ifs et de vieux sapins une forêt perdue
Sur le bord du rocher s'avance suspendue.
Là, sous eux, des enfants, par leurs mères penchés,
Peuvent voir ces vieillards de tous les yeux cherchés.
Celui dont cent vingt ans font contempler la tête
Avec eux sur ce bord et se montre et s'arrête.

Il voit d'aïeux, d'époux, de femmes, et d'enfants,
Sur un lac de cristal des nuages vivants.
Il voit sur tous les monts dont ce lac s'environne
Tout un peuple indompté dont la stature étonne,
Tous nés de ces guerriers, géants dans les combats,
Au front calme, à l'œil simple, aux formidables bras,

Qui laissaient leur charrue, et dont les mains terreuses
Usaient aux champs de Mars les haches monstrueuses.
Il voit de ce canton les cieux de pourpre ornés,
Et de leurs hauts sapins ses sommets couronnés.

A l'aspect du vieillard leur ame est attendrie.
Cet intérêt si cher, l'amour de la patrie,
Ces femmes, ces enfants, ce temple dans les airs,
Ce lac, ces monts par-tout de citoyens couverts,
Ce soleil des étés, qui, par ses feux propices,
A mûri leurs épis au fond des précipices ;
Ce silence attentif, ces doux zéphyrs errants,
Qui semblent dans leur course assoupir les torrents ;
Ces fronts patriarchals que l'Éternel couronne,
La paix, déja céleste, où leur cœur s'abandonne;
Tant d'amour que vers eux font monter tous les cœurs ;
Ces enfants sur leurs fronts laissant tomber des fleurs ;
Tout charme, tout séduit. Ce cri vers lui s'élance :
« Vieillard, bénis la Suisse ! Ah ! leur dit son silence,
« A Dieu seul appartient la bénédiction.
« Eh bien ! répondent-ils, bénis-la dans son nom. »
Alors sa main se lève, et soudain tout s'incline ;
Sur eux descend le flot de la bonté divine ;
Et soudain tous les bras sont levés vers les cieux.
Le lac frémit au loin d'un souffle harmonieux.

Chaque barque a son chant, chaque festin s'apprête;
Mille drapeaux flottants en signalent la fête.
Ces vieillards si chéris sont des objets sacrés :
Sur le cœur des aïeux leurs enfants sont serrés.
On boit les tosts, on pleure, on s'écrie, on s'embrasse.
Le vin pur a comblé la plus énorme tasse.
Jusqu'au fond, en l'aimant, on voit le cœur humain.
Tout Suisse aborde un Suisse en lui serrant la main;
Des bergers d'Appenzel la flûte est déja prête.
Uri de ses cornets fait mugir la tempête;
Le temple s'ouvre. On sonne; et le chamois bondit.
Du haut de ses sommets le Mont-Blanc applaudit;
Et d'échos en échos l'helvétique alégresse
Répète : Honneur à Dieu; respect à la vieillesse.

ENVOI

A MADAME DALMAS, ÉPOUSE DE M. DALMAS, CI-DEVANT OFFICIER SUPÉRIEUR, MAIRE DE LA VILLE DE COMPIÈGNE.

Ces vers, nés dans mon sein pour chanter la vieillesse,
 C'est à toi que je les adresse,
Cousine aimable et chère, ou plutôt tendre sœur;
Car ce nom si charmant, ce nom plein de douceur,

Nous l'avons par l'usage et par notre tendresse
 Tiré du fond de notre cœur.
C'est un don que nous fit l'amour et la nature.
Non, quand, l'ame tremblante et d'un air rassuré,
Sur mes traits, sur mon front par la fièvre égaré,
De la fin de mes maux tu cherchais quelque augure,
Non, jamais de mes jours tu n'as désespéré.
Ah! Castor et Pollux, au plus fort de l'orage,
Sur le bord de ma tombe, au moment du naufrage,
Auraient-ils donc fait luire à tes yeux consternés
Leurs astres fraternels, leurs rayons fortunés,
 Doux flambeaux d'un heureux présage?
Puisque je vis encor, cousine-sœur, ah! vien
 Me revoir dans mon ermitage.
Des amis, dans ce monde insensible et volage,
L'absence trop souvent est peu de chose ou rien :
Pour un ermite, un frère, hélas! c'est un veuvage.
Parmi d'autres vieillards distingués par les ans,
 Si j'avais pu, selon l'usage,
Au sein des rocs, des lacs, des helvétiques champs,
Sur mon luth courageux, quoique affaibli par l'âge,
 Aller fêter les cheveux blancs!
Oh! sur ma route, ému, comme j'aurais, plein d'aise,
Couvert de mes respects, de mes pleurs, de mes yeux,
Le berceau de mon père et de tous mes aïeux,

Sur les monts de la Tarantaise !
O force, ô droit du sang ! étrange impression !
Il m'a transmis ses mœurs, ses traits, son caractère,
Pour les pervers polis sa noble aversion,
Son goût pour les forêts, pour la retraite austère,
Ses profonds souvenirs, sa longue émotion.
Peut-être que par lui je suis un bon lion,
 Mais je suis berger par ma mère.
Dès mes plus jeunes ans cette profession
Me plut, me plaît encor, me sera toujours chère.
Qui sait, en suppliant, si dans quelque hameau
Je ne parviendrais pas à trouver un troupeau ?
Mais, hélas ! vieux berger, où trouver la bergère ?
Voilà le difficile ; et c'est un triste cas.
Pour me charmer du moins s'il me restait ma muse !
Mais que me tombe-t-il en glanant sur ses pas ?
Quelques épis fanés ; un vain trait qui m'amuse ;
 Quelque fleurette des déserts ;
Un œillet de poëte, ou peut-être une rose,
Le soupir d'un roseau qui provoque mes vers,
Un souvenir, un rêve. Eh ! dans cet univers
 Pouvons-nous trouver autre chose ?
Je ne m'abuse pas : ce n'est plus le bon temps.
 Où sont-ils ces tons caressants
 De la musette aux doux accents

Que Ducis, ton berger, jadis te fit entendre?
Tu commandais alors, je n'avais qu'à dépendre,
 Qu'à t'aimer, puis t'aimer encor :
 C'était vraiment mon âge d'or.
Ils ont fui ces beaux jours: avec quelle vitesse!
Me voilà bien avant entré dans la vieillesse.
Toi-même vers son but le temps te fait courir :
La beauté, la vertu contre lui n'ont point d'armes ;
La rose à peine naît qu'il aime à la flétrir ;
Eh quoi! Thérèse, aussi tu devras donc mourir?
Vieillard impitoyable, il outragea tes charmes;
Mais ton cœur t'est resté : j'en attends quelques larmes
 Sur mon tombeau qui va s'ouvrir.

LES TROIS AMOURS.

Amour, amour, que ton sceptre est puissant!
La jeune sœur, sous l'aile de sa mère,
Charme, est charmée, et suit son petit frère.

L'instinct nous parle, on se cherche en naissant.
Mais vous, encor toute simple et novice,
Ma belle enfant, d'où vient cette pâleur ?
Oui, vous souffrez, j'en reconnais l'indice.
Qu'il était vif votre teint dans sa fleur !
Il s'est flétri votre joli visage.
A votre front l'amour fait un outrage :
L'hymen bientôt lui rendra sa couleur.
Pourquoi rougir ? Tout cœur sensible et sage
(C'est là le but) va droit au mariage.
Vous soupirez ; mais est-ce un si grand mal
Quand on aspire à l'anneau conjugal ?
De mille attraits ce tendre amour abonde.
Il plait, surprend, enchante tout le monde.
Mais gare ! gare ! il trouble la raison.
C'est du nectar, c'est aussi du poison.
Il fait le calme, il souffle la tempête.
Il vous rend sage, il fait tourner la tête.
Point de milieu. Mais il est tel vaurien,
Doux égoïste, adroit comédien,
Faisant des vers, et que la grace pare,
Tels que l'étaient et Chapelle, et La Fare,
Chaulieu, Ninon, Voltaire, et telles gens,
Francs libertins, pour le vice indulgents.
Un bon Scapin, veut-il vaincre une belle,

Cent fois la nomme adorable et cruelle ;
Il peut pleurer, tant qu'il veut, à propos ;
Et, s'il le faut, aller jusqu'aux sanglots.
Je le sais bien : ce sont des misérables ;
Mais par malheur ce sont les plus aimables.
Femmes, fuyez, fuyez tous les amants ;
Fuyez plus fort, lorsqu'ils sont plus charmants :
L'honnête Hymen n'est pas fait pour leur plaire ;
Il est trop pur, trop doux, trop sédentaire.
Ailleurs si gais, tous ces brigands heureux
Presque toujours sont maussades chez eux.
J'en ai connu : cette volage engeance
Vit en housards, et hait la résidence.
Hymen ! Hymen ! sage et ferme en tes vœux,
C'est le bonheur, non les ris que tu veux.
De ton flambeau, si propre à nous conduire,
La chaste abeille aime à pétrir la cire ;
Dans tes nœuds sûrs l'amour mit les douceurs
De son miel pur, tiré du sein des fleurs.
Que j'aime, Hymen, ton ardeur innocente,
Sensible, égale, et non pas dévorante !
Que Clytemnestre immole Agamemnon,
Le roi des rois, le vainqueur d'Ilion ;
Ou qu'Hermione, en son dépit funeste,
Fasse égorger Pyrrhus des mains d'Oreste,

De ces forfaits je frémis révolté.
Avec ma femme, heureux, libre, enchanté,
Je vais des bois chercher les frais ombrages.
C'est dans les bois que sont les bons ménages.
Tous ces oiseaux nous promettent des nids,
Ces nids des œufs, et ces œufs des petits.
Nids et berceaux, oui, votre seule image
Des maux d'hymen nous paye et nous soulage ;
Car l'homme souffre, et toujours souffrira.
C'est là son sort. Mais qui m'inspirera
Sur cette terre en tourments si féconde,
Où tant d'horreur, tant d'injustice abonde,
Plus de pitié ? C'est une mère en pleurs,
Criant : « O mort, pourquoi dans tes rigueurs
« M'arraches-tu ce que j'ai mis au monde,
« Ce fils si cher, mon jeune et tendre enfant,
« Que j'ai nourri, j'ai formé de mon sang,
« Et qui n'est plus ? Mais, lui dit un saint prêtre :
« Souvenez-vous que Dieu seul est le maître,
« Et qu'Abraham sur son fils bien aimé
« Leva jadis son bras d'un fer armé.
« Il se soumit. Pourtant il était père.
« Concevez-vous sacrifice plus grand ?
« Non, Dieu jamais, reprit-elle à l'instant,
« N'eût exigé cet effort d'une mère. »

C'est cet instinct dans les entrailles né,
Qui peuple encor ce globe infortuné.
Chez nos fermiers, l'oiseau le plus timide
Pour ses poussins arme un bec intrépide.
Remarquez-vous, dans la saison des nids,
En voletant le long des blés jaunis,
La perdrix fuir? Sa tendresse peureuse
Pour ses enfants contrefait la boiteuse,
Rit du chasseur, et, pour les protéger,
Sur elle seule attire le danger.
L'entendez-vous la pauvre Philomèle
Qui, dans ces bois, à son long deuil fidèle,
Demande, appelle, et rappelle toujours
Ses chers petits, doux fruits de ses amours,
Qu'un dur enfant a de sa main légère,
Tremblants et nus, arrachés sous leur mère?
Sur un rameau, là, seule, en sa douleur,
La nuit l'entend lamenter son malheur :
Le jour renaît, tout s'éveille; et l'aurore
Sur son rameau l'entend gémir encore.
Mais par l'amour au chaste hymen conduits
Voudrions-nous renoncer à ses fruits?
O qu'il est doux de voir ce qu'on fit naître !
Amour, hymen, berceaux, voilà notre être.
Bien il est vrai que l'on craint en aimant.

C'est là du bail la charge trop pesante.
Mais du bonheur compense ce tourment.
N'en doutons point, c'est une loi constante :
Aimer c'est craindre, et craindre c'est souffrir.
C'est un vrai mal qui naît de l'ordre même.
Le ruisseau court, l'œil voit, notre cœur aime.
Que faire, hélas ! n'aimer plus... C'est mourir.

VERS

POUR METTRE AU BAS DU PORTRAIT DE M. L'ABBÉ DE LA FAGE, CÉLÈBRE PRÉDICATEUR.

Touchant, noble, entrainant, et sublime en son style,
Ce célèbre orateur, doux, simple, humble chrétien,
La Fage aima Dieu seul, et compta tout pour rien.
Prier, servir l'église, et prêcher l'évangile,
Ce fut là son éclat, son bonheur, et son bien.

REMERCIEMENT

A MADAME HAUGUET.

Quelle aimable nymphe me donne
Ce superbe bonnet du plus riche velours,
Du vert le plus charmant? En ceignant ses contours,
De feuilles, de fruits d'or, un laurier me couronne,
 Une houppe, en le surmontant,
Se lève et fait briller l'or le plus éclatant
 Des épis que Cérès moissonne.
 Par Hélène, à Lacédémone,
En secret, pour Pâris un bonnet fut brodé :
Atride et Troie en cendre ont vengé cet outrage.
Mais, des doigts les plus purs heureux et chaste ou-
 vrage,
Le vôtre innocemment vient de m'être accordé.
Ciel ! et c'est sur mon front, avec des doigts de rose,
Sur ce front surchargé par les glaces du temps,

 Où de près de quatre-vingts ans,
Avec tant d'autres maux, l'énorme poids repose,
 Pour cacher quelques cheveux blancs,
 Que votre jeune main le pose.
Hélas! à vos beaux yeux c'est l'hiver que j'expose,
Quand vous offrez aux miens la reine du printemps;
Car zéphyr me l'a dit : oui, vous avez nom Flore;
Et puis, on n'a qu'à voir le teint qui vous colore.

Tout est commun, crédit, pouvoir et volontés,
 Entre vous autres déités;
Ce que l'une ne peut, une autre le peut faire.
Chez les hommes, les dieux, en amour, en affaire,
 Cela met des facilités.
Or, le ciel nous cacha (dans quel lieu? je l'ignore)
 Une fontaine qu'on implore
Contre la loi du temps. Vieux sages, ou vieux fous,
Nous aurions grand plaisir à nous y plonger tous.
Si pour moi vous disiez un mot à la déesse
De ces magiques eaux qui rendent la jeunesse,
 Je vous devrais mes nouveaux jours.
Ces eaux réchaufferaient mes premières amours.
Oui, c'est vous, vous voilà, mes maîtresses chéries,
Ma tragique pitié, mes tendres rêveries,
 Et mes saules, et mes prairies,

Et ces amis si bons ! Du repos seul jaloux,
Flore, je reprendrais mes penchants les plus doux,
 Toujours pasteur, toujours poëte ;
 Et sur ma lyre et ma musette
Et mes vers et mes chants vivraient encor pour vous.

 Quoi ! du bonnet le plus charmant
Vous m'aurez fait le don, et mon remerciement
N'a pas dit que c'est moi qu'un tel présent enchante !
Quoi ! deux grands jours entiers, j'ai gardé le secret !
C'est trop. Je suis Français, mon bonheur me tour-
 mente :
 J'écris mon nom sur mon bonnet.

VERS

A UNE HIRONDELLE.

Bonjour, ma petite hirondelle ;
Allons, jase et me renouvelle

Ton charmant caquet du matin,
Si gai, si joli, tel enfin
Qu'il doit plaire à tout honnête homme.
Quant au scélérat, tu lui dis :
« Tu seras pris : tu seras pris. »
Oui, cela sera : c'est tout comme.
Du ciel on ne se moque pas.
De tes chants et de tes ébats,
Goûte en liberté tous les charmes ;
Sur tes petits sois sans alarmes ;
De doux mets fournis leurs repas ;
Avertis-moi bien de l'orage ;
Suis les zéphyrs, crains nos frimas ;
Sois heureuse en tous les climats ;
Si tu pars, adieu, bon voyage !
Mais tu reviendras, l'an prochain,
Recommencer ton petit train
Au haut de mon troisième étage.
Puis, nos emplois nous reprendrons :
Toi, sous des tours, sous des corniches,
Tu chasseras aux moucherons ;
Sur le Parnasse, aux environs,
Moi, je prendrai des hémistiches.
Comme toi, je monte et descends.
Tu fends l'air, parcours les étangs,

Vas, reviens, sans lasser ton aile;
Et tu nous fais voir, en volant,
OEil de feu, petit ventre blanc,
Plume noire, et fuite éternelle.
Ta liberté m'est naturelle.
Comme toi j'annonce et pressens,
Et dans mes rêves innocents
Je me fais petite hirondelle.
Parfois, sur le plus haut rocher,
Si du ciel j'ose m'approcher,
Le faut-il? sans que je m'afflige,
Je rase la terre et voltige.
Dans les airs, comme un bon nocher,
Ou je tends ma voile, ou m'arrête:
Sans trop craindre et m'effaroucher,
Dans un trou je sais me cacher,
Pour laisser passer la tempête.
Éole a lâché tous les vents,
L'Athos vomi tous ses torrents;
Jupiter a pris son tonnerre.
Eh mon Dieu! qu'a donc fait la terre?
J'ose à peine entr'ouvrir les yeux;
Puis, j'essaie à lever ma tête;
Puis, à voler mon aile est prête;
Et puis me voilà dans les cieux,

Goûtant l'air, voyant fuir l'orage ;
Et je vais cherchant en tous lieux
Où je puis encor, grace aux cieux,
Recommencer un doux ménage.

Je te vois souvent dans tes nids
Porter ta proie à tes petits,
Par leur bec avide invoquée :
Jadis, à mes pauvres enfants,
Riants, jouants, et m'appelants,
J'apportais aussi la becquée.
A nos goûts, nos mêmes penchants,
Soit à la ville, soit aux champs,
Nous demeurons toujours fidèles.
Mais, hélas ! je n'ai point tes ailes
Pour me dérober aux méchants.
Que de fois, en mes plus beaux ans,
Recueilli par ma tendre mère,
Sous sa fenêtre hospitalière,
Dans mon lit j'entendis tes chants !
Tous deux nous avions des enfants.
Je m'en souviens bien, je fus père.
Et vers le soir, dans nos vallons,
Sous la voûte et près du vitrage
De quelque église de village,

Avec un de mes compagnons,
J'allais chercher tes jolis sons
Et la douceur de leur présage.
On eût dit que dans le saint lieu
Tu venais rendre grace à Dieu
De t'avoir donné la pâture,
Ta vitesse, et ton vol charmant.
Du bonheur source immense et pure,
N'est-ce pas lui dans la nature
Qui met par-tout le mouvement,
Et la vie, et le sentiment?
N'est-ce pas lui, pauvre hirondelle,
Qui d'un monde à l'autre t'appelle,
Qui te fait jouer dans les airs,
Comme moi jouer dans mes vers;
Lui qui jette au loin sous la neige,
Pour les rennes de la Norwège,
Et la mousse et ses velours verts,
Qui creuse au Lapon son asile,
Et par qui le chameau docile
Franchit le brasier des déserts?

Mais cet esprit qui nous inspire,
Dont on suit le charme et l'empire,
D'où vient-il? Le savons-nous bien?

C'est un charme qui nous entraîne;
C'est un don : témoin La Fontaine,
Qui l'avait, et n'en savait rien.
Comme toi, gentille hirondelle,
Chétif et mince, sur mon aile,
Je vole errant dans l'univers.
Nous puisons dans les mêmes sources :
Car par instinct tu fais tes courses,
Et par instinct je fais mes vers.

MON PORTRAIT.

Sans le prévoir, Jean-François fut auteur.
La tragédie eut pour lui mille charmes.
Trop loin peut-être il porta la terreur,
Et la pitié, douce source de larmes.
De père en fils Allobroge il était.
Vers ses rochers, poétique héritage,
Un vif instinct, certaine humeur sauvage,

Dans ses chagrins fortement l'appelait.
Simple, mais fier, pour lui ce monde étrange
Où l'attristait, ou n'offrait rien de beau;
Il se sentait, par un confus mélange,
Doux ou terrible, ou torrent ou ruisseau;
Même lion, dans sa brusque colère,
Il secouait quelquefois sa crinière,
Et tout-à-coup redevenait agneau.
Né pour l'amour et la mélancolie,
Grave et rêveur il fut dès son berceau;
Il se plaisait à l'aspect d'un tombeau,
Au jour mourant d'un funèbre flambeau;
Il l'invoquait, et sa mère attendrie,
Craignant son cœur, trembla pour son cerveau.
Il a parfois semé dans ses ouvrages
De petits riens, de jolis badinages.
Parfois bons vins, bons mots, jolis repas,
Gentils minois égayaient son visage.
Son cœur ardent lui dictait son langage.
Le sexe aimable eut pour lui tant d'appas,
Qu'en le craignant il lui rendit hommage.
Ce cœur sur-tout aima la vérité.
Rarement triste, et souvent attristé,
Plus d'un malheur exerça son courage,
Plus d'un chagrin sa sensibilité.

Sage, il aima la sage liberté.
Il détestait plus que tout l'esclavage.
Vieux, sa vieillesse eut l'esprit de son âge.
Pour des monts d'or il n'eût point fait un pas.
Pour lui détour, ruse, était lettre close :
De toute intrigue il vécut ennemi.
Trop peu de temps, dans la plus douce chose
Il fut heureux ! Thomas fut son ami.

STANCES

A M. PALLIÈRE,

SUR LA MORT DE SA FEMME.

Pallière, il est donc vrai, ta moitié t'est ravie !
Ton cœur ne peut suffire au deuil dont il est plein :
Muet, pâle, égaré, le ressort de la vie
 S'est brisé dans ton sein.

Si tu pouvais pleurer ! Mais aimant ta souffrance,
Tu te plais à sentir, à creuser ton malheur.
Hélas ! veuf de ton deuil, tu perdrais l'existence
 En perdant ta douleur.

Tu vis, tu vis par elle : en ton ame abattue,
Immense et sourd désert que peuplait tant d'amour,
Descend le froid poison d'un regret qui te tue
 Et la nuit et le jour.

Agathe est sous la tombe, et veut plus que des larmes ;
Elles n'ont point coulé, ton désespoir s'est tu.
Quelle femme jamais a mêlé plus de charmes
 Avec tant de vertu !

Tantôt, c'est une dame ou sœur hospitalière,
Qui sert les malheureux, leur ouvre son château ;
Tantôt c'est une Agathe, une simple bergère
 Qui reprend son fuseau.

Sur l'autel de l'hymen, chaste, tendre et paisible,
Sans art elle entretint le feu pur de Vesta ;
Et sans faste, au besoin, sans être moins sensible,
 Son courage éclata.

Entends-tu ton Agathe ? Elle te dit sans cesse :

Voudras-tu donc mourir? Quand ils n'ont plus que toi,
Vivre pour nos enfants, ces fruits de ma tendresse,
 C'est vivre encor pour moi.

Pallière, vois sa sœur, ses deux fils et sa fille,
Ensemble t'accablant de leurs pleurs douloureux;
Enfin, pleure à ton tour. Je suis de la famille,
 Et je pleure avec eux.

Ici, c'est la douleur immobile et muette,
Qui gémit de ses vœux, de ses soins superflus;
Et là c'est la douleur qui s'égare et répète:
 Agathe, hélas! n'est plus.

Ah! lorsqu'un jeune couple à l'autel se présente,
Brillant d'attraits, d'amour, et d'espoir, et de fleurs,
Et que l'anneau sacré d'un nœud qui les enchante
 Va serrer les deux cœurs;

Pallière, à cet objet (car ce sort fut le nôtre)
Malgré moi je soupire, et je me dis tout bas:
Qui des deux doit survivre, et vêtir avant l'autre
 Le linceul du trépas?

Nous avons survécu. Mort, en deuil si féconde,

O de quel trait, d'Agathe as-tu percé l'époux ?
Oui, le triste avenir, si Dieu le cache au monde,
 C'est par pitié pour nous.

C'est de lui que nos biens et que nos maux nous viennent ;
Ses desseins sont couverts d'une profonde nuit :
Nos maux, sans murmurer si nos cœurs les soutiennent,
 Nous en cueillons le fruit.

Va, Dieu de tes douleurs te paiera, cher Pallière ;
Il te garde un trésor que reverront tes yeux :
Le couple heureux et pur, qui s'aime sur la terre,
 S'aime encor dans les cieux.

A ton Dieu pour jamais ton Agathe est acquise ;
L'hymen fuit, l'amour pleure, il éteint son flambeau :
Tout finit ici-bas, et tout s'immortalise
 Au-delà du tombeau.

REMERCIEMENT

A MA SOEUR.

Voyez-vous ce bonnet charmant
Dont une sœur coiffa son frère?
Pour orner mon front, en argent
Sa chaste main broda ce lierre.

Que les prêtresses d'Apollon
Au trépied doivent leur délire ;
Pour chanter un si joli don,
Mon bonnet m'échauffe et m'inspire.

D'un front poétique, humblement,
Oui le lierre est le diadème ;
Du plus étroit attachement
Oui le lierre est le vif emblème.

L'amitié s'en pare à nos yeux

Dans les jours sereins de sa fête ;
De ses buveurs Bacchus joyeux
Avec grace en ceignit la tête.

Le laurier sied bien aux jambons ;
De tout temps c'est lui qui les pare.
Il sied bien aux Anacréons,
A nos Chaulieux, à nos La Fare.

Mais le lierre s'unit au cœur,
Et de ses doux nœuds l'environne.
Au pampre, à ma lyre, à ma sœur,
Je bois sous la triple couronne.

VERS

A MADAME DIMIDOF,

RETOURNANT A PÉTERSBOURG.

Cet Album vous rappellera
Les traits d'un septuagénaire ;

Mais par vous il me souviendra
De l'amour et de l'art de plaire.

Mélancolie est tout pour moi ;
C'est le charme dont je m'enivre :
Vos yeux en sont pleins. Ah ! pourquoi,
Pour les voir, ne peut-on vous suivre ?

Mais j'ai mon Album ; et c'est là,
(Plaisir bien plus doux que la gloire !)
Quand Élisabeth s'en alla,
Que je la gardais, sans le croire.

Vous fuirez donc les bords jaloux
Et de la Seine et de la Loire.
Le ciel l'a voulu ; mais pour vous
Dans mon cœur il mit ma mémoire.

A MADAME.

GEORGETTE W. C.

D'un vieux Bordeaux, grace à vos dons,
Oui, je bois les coupes vermeilles ;
Je vois sortir ses longs bouchons,
Et vider ses longues bouteilles.

Sur les mers, ce fils des caveaux
N'a point mûri par les orages ;
Il ne trouble point les cerveaux ;
Calme et vieux, c'est le vin des sages.

Je me souviens bien qu'autrefois,
Fidèle ami de votre père,
Des nectars de Beaune et d'Arbois
Il a souvent rempli mon verre.

Vous étiez alors des enfants

La plus jolie et la mieux faite;
Alors dans mes bras caressants,
Sur mon dos je portais Georgette.

Je vous vis dans votre printemps :
Quels traits! quel air! quelle prestesse!
Vous étiez nymphe à dix-huit ans,
Aujourd'hui vous voilà déesse.

Vous voulez trinquer avec moi,
Comme au bon temps du siècle antique :
Vos belles mains vont, je le croi,
Me verser un vin pacifique.

Mais comment écarter vos traits
Par une coupe sans ivresse,
Ou sans ivresse voir de près
Les beaux yeux d'une enchanteresse?

Vénus y met ce doux poison
Que, sans l'éviter, craint un sage ;
Il séduit long-temps la raison ;
Mais peut-on oublier son âge?

Des beaux jours notre œil attristé ...

Demanderait en vain l'aurore.
Adieu donc, et grace et beauté!
Adieu!... Mon cœur vous reste encore.

A MADAME ESMANGARD.

Ainsi la plaintive élégie
Elle-même a dicté vos vers,
Et la tendre mélancolie
Semble en avoir noté les airs.

C'est vous; à peine je respire.
Oui, voilà votre accent vainqueur;
C'est vous, exerçant votre empire
Sur l'esprit, l'oreille et le cœur.

N'avaient-ils point assez de charmes
Vos regards si touchants, si doux?
Du voile enchanteur de vos larmes

Devaient-ils s'armer contre nous?

Il est, il est pour un cœur tendre,
Quelque vertu qu'il puisse avoir,
Des voix qu'il ne faut pas entendre,
Et des yeux qu'il ne faut pas voir.

MON TROPHÉE.

Quel pouvoir, quelle étrange fée
Suspendit au même trophée
La couronne, un sceptre, un poignard,
Et tout près d'eux mit en regard
La panetière, la houlette,
Et la simple et tendre musette
D'un pauvre pasteur de troupeau,
Trésor qu'il possède sans crainte,
Fait pour l'amour, sa douce plainte,
Et l'innocence du hameau?
Dans ce trophée humble et rustique,

Mais à-la-fois noble et tragique,
Sont-ce deux hommes qui sont peints?
Non : c'est un seul qui, sans déplaire,
Rassemble dans son caractère
Le doux et le terrible empreints.
Sur son front que rien n'inquiète,
Tour-à-tour leur vertu secrète
Met des rois le noble bandeau,
Des bergers le petit chapeau,
Et joint le pasteur au poëte.
Le repos d'esprit est si doux !
L'avoir, le garder, qu'avons-nous
De plus sage et de mieux à faire ?
Un accès pourtant, nécessaire,
Renfle son ton, change ses traits,
Le fait passer par les palais,
Et le ramène à la chaumière.
Il va de la rose au cyprès ;
Il est calme, il est en colère ;
Il tient la flûte ou le tonnerre :
Il prend sa houlette, et soudain
Le voilà le poignard en main ;
C'est la crise alors qui s'opère.
Ce double état vient tour-à-tour.
On dit que la parque ravie,

Pour mouiller le fil de ma vie
Aussitôt que je vins au jour,
Mit à part de l'eau d'Hippocrène;
Mais elle en mit trop, pour ma peine,
De la fontaine de l'amour.

Voici l'heure de Melpomène
Que presse la tragique nuit :
Par elle encore sur la scène
Quelque forfait sera produit :
Tout mon cœur s'attriste et se serre.
Rien ne change donc sur la terre !
Toujours audace et trahison.
Pauvre vertu, noble victime,
Ah ! cache-toi : voici le crime
Avec le fer et le poison;
L'orage a passé l'horizon.
Je ne suis donc plus en alarme !
J'ai souri, j'en avais besoin.
Ma Melpomène se désarme :
J'éprouve je ne sais quel charme;
Le pasteur, je crois, n'est pas loin.
Oui, demain, ma charmante Annette,
J'irai te porter, le matin,
Au premier chant de l'alouette,

Le petit bonjour du voisin,
Le petit bouquet de jasmin,
Et ma nouvelle chansonnette.
Puis, si j'allais, ma bergerette,
Te ravir un double baiser,
Le premier, dans la douce ivresse
D'un amant près de sa maîtresse,
Et le second pour t'apaiser?
Mais je n'entends pas l'alouette.
Si par hasard j'eusse été roi,
Adieu, muse; adieu, ma houlette.
Qu'aurais-je fait dans cet emploi?
Je n'en sais trop rien, par ma foi!
Grace au ciel, je suis Timarette.

VERS

POUR UN JEUNE HOMME.

Enfin donc je vole aux plaisirs!
Je vais seul déployer mes ailes.

Pour moi, dans le champ des desirs,
Vont s'ouvrir cent routes nouvelles.

Gérard, mes tableaux sont de toi ;
Vers Talma court mon char rapide ;
Ce cerf si léger fuit pour moi ;
C'est pour moi que Gluck fit Armide.

A mes soupers jolis minois,
Bons mots, vins d'Aï, tout m'inspire :
C'est l'esprit, l'amour que je bois,
Que l'on verse, on chante, on respire.

Si je hasardais ma raison
Dans cette coupe séduisante ?
Elle peut cacher du poison ;
Ah ! craignons ce qui nous enchante.

Jeune homme, je vois ton danger,
De ton cœur la peine secrète ;
Ton bonheur vient le surcharger,
Il t'embarrasse, il t'inquiète.

« Amour, dis-tu, fais mon destin ! »
De tes sens fuis donc l'esclavage :

Les sens font seuls un libertin :
Sois amant, et tu seras sage.

LE MONDE.

De ta coupe, Hébé, comme aux dieux,
Verse-moi l'aimable jeunesse.
Ton nectar m'a mis dans les cieux ;
Je ne connais plus la vieillesse.

Que Bacchus, la table, ont d'appas !
A Paphos, Vénus, tu m'entraines :
Oh ! ne m'attachez point aux mâts,
Si j'entends chanter les sirènes !

Du plaisir ! le reste est chansons ;
Moquons-nous de nos Aristarques.
Un seul mot dit tout : Jouissons ;
Et puis laissons filer les parques..

Mais, hélas! ô transport si doux!
Tendres caresses d'une belle,
Lorsque je m'abandonne à vous,
J'entends crier : Caron t'appelle.

Nous courons le fleuve d'amour;
Le Pactole après nous invite;
Le froid Léthé vient à son tour;
Du Léthé l'on passe au Cocyte.

Adieu donc, spectacles, salons!
Volupté, puis-je encor te suivre?
Viens souper chez Glycère... Allons;
C'est encor la peine de vivre.

Mais je le vois, ce vieux Caron :
Plus de Glycère. Erreur fatale!
Je m'en vais souper chez Pluton;
J'ai passé la rive infernale.

ÉPITAPHE

DE

JEAN-JACQUES ROUSSEAU.

Entre ces peupliers paisibles
Repose Jean-Jacques Rousseau :
Approchez, cœurs droits et sensibles,
Votre ami dort sous ce tombeau.

STANCES
ÉCRITES PAR M. DUCIS
PEU DE JOURS AVANT SA MORT.

> *O beata solitudo!*
> *O sola beatitudo!*
> SAINT BERNARD.

Heureuse solitude,
Seule béatitude,
Que votre charme est doux
De tous les biens du monde,
Dans ma grotte profonde,
Je ne veux plus que vous.

Qu'un vaste empire tombe,
Qu'est-ce, au loin, pour ma tombe

Qu'un vain bruit qui se perd,
Et les rois qui s'assemblent,
Et leurs sceptres qui tremblent,
Que les joncs du désert?

Mon Dieu, ta croix que j'aime,
En mourant à moi-même,
Me fait vivre pour toi.
Ta force est ma puissance;
Ta grace, ma défense;
Ta volonté, ma loi.

Déchu de l'innocence,
Mais par la pénitence
Encor cher à tes yeux,
Triomphant par ses armes,
Baptisé dans mes larmes,
J'ai reconquis les cieux.

Souffrant, octogénaire,
Le jour pour ma paupière
N'est qu'un brouillard confus:
Dans l'ombre de mon être
Je cherche à reconnaître
Ce qu'autrefois je fus.

O mon père ! ô mon guide !
Dans cette Thébaïde
Toi qui fixas mes pas,
Voici ma dernière heure ;
Fais, mon Dieu, que j'y meure
Couvert de ton trépas.

Paul, ton premier ermite,
Dans ton sein qu'il habite
Exhala ses cent ans.
Je suis prêt ; frappe, immole,
Et qu'enfin je m'envole
Au séjour des vivants.

LETTRES
DE THOMAS A DUCIS.
1778—1785.

LETTRES
DE THOMAS A DUCIS,
1778.—1785.

LETTRE PREMIÈRE.

Je vais relire OEdipe, mon cher ami, et sûrement je le relirai avec un nouveau plaisir, comme on revoit toujours ses amis avec intérêt, et les grands caractères avec admiration. Après avoir lu, je vous parlerai avec ma franchise accoutumée, et je vous soumettrai mes jugements : si nous ne sommes point d'accord, M. Dangiviller sera en tiers entre nous : vous connaissez son ardente amitié pour vous, et le zèle qu'il prend à vos succès ; je lui dispute ces deux sentiments, comme vous savez bien. Ma sœur et moi nous regrettons fort le temps que vous avez passé ici avec nous ; j'es-

père que ces jours heureux pourront revenir, s'ils ne vous ont point ennuyé : vous pourriez, dans le mois de septembre, venir passer une semaine ou deux, comme vous avez fait la dernière fois ; nous nous réunirions aux heures du repas et à la promenade. Les journées d'automne, à la campagne, ne sont pas défavorables à la méditation et au génie. Adieu, mon cher ami, je vous embrasse. Ma sœur me charge de mille choses pour vous.

LETTRE II.

Marly, ce dimanche 4 octobre 1778.

Vous êtes le maître, mon cher ami, de venir à Marly au jour et au moment que vous le desirérez, c'est-à-dire tout-à-l'heure ; vous ferez le plus grand plaisir à ma sœur et à moi. Votre chambre ou votre cellule sera toujours réservée dans le couvent, dès que vous pourrez ou que vous voudrez en faire usage. Vous savez notre projet des Pères du désert ; malheureusement le désert se trouvera

cette fois-ci au milieu de la cour : c'est un mauvais voisinage pour des ermites ; mais avec une imagination forte on se fait une solitude par-tout. Votre clef mettra une barrière entre vous et le reste du monde. Venez donc dès aujourd'hui, dès demain si vous voulez. Nous avons encore de la verdure au-dehors, et au-dedans le feu étincelle dans le foyer ; le feu est assez propre à la rêverie des poëtes, et quelquefois l'imagination s'enflamme au bruit du bois qui pétille. Pardon, je vous parle votre langue ; j'apprendrai encore mieux à la parler auprès de vous, et votre exemple m'animera moi-même au travail. Adieu, mon cher ami, je vous embrasse. Songez qu'il y a ici deux personnes qui vous attendent et qui vous aiment.

LETTRE III.

Marly, ce 18 novembre 1778.

J'ai lu avec bien de l'intérêt, mon cher ami, votre aimable lettre, et j'ai cru causer encore avec

vous au coin de notre foyer solitaire, ou dans ces allées profondes de la forêt où nous allions quelquefois nous égarer. Nous ne sommes pas faits l'un et l'autre pour le bruit, ni pour ces belles soirées où l'on va s'ennuyer en cérémonie. Il nous faut la liberté de l'ame et la fière indépendance de la solitude ; c'est là que nous nous retrouvons nous-mêmes, et que nous sommes quelque chose ; c'est là que le génie se fait entendre, s'il daigne quelquefois nous visiter. Les inspirations heureuses sont dans les profondeurs de l'ame et dans le calme du silence. Nous retrouverons, j'espère, nos promenades, nos arbres pittoresques, nos bois déserts, nos soleils couchants, et ces scènes magnifiques de la nuit qui étend sur l'univers ses grandes ombres, et dont la tranquillité auguste inspire une sorte de respect religieux. J'ai un véritable regret que nos ames ne se soient pas réunies plus tôt, et que le temps ait volé à notre amitié tant d'années qu'il nous devait. Employons du moins celui qui nous reste, et soyons séparés le moins qu'il nous sera possible. Je vous félicite des larmes qui commencent à couler sur le sort de votre vieil OEdipe ; soyez persuadé qu'il sera parlé de ce vieillard, et qu'il donnera de fortes secousses à des ames froides

et légères qui seront tout étonnées de se trouver sensibles. Spectateurs, acteurs, gens de lettres, et gens du monde, vont faire connaissance avec cette vieille nature inconnue depuis si long-temps, et proscrite de nos ouvrages comme de nos mœurs. Elle attachera par sa simplicité fière et par ce pathétique profond, expression touchante du malheur qui se plaint sans penser qu'il a des témoins autour de lui; car c'est la principale et peut-être la seule source de la corruption du goût, de penser qu'on a des spectateurs. Mettez une coquette ou un bel esprit dans un désert; ils seront bientôt corrigés, et ils cesseront d'être ridicules en devenant vrais, c'est-à-dire simples; car dans les arts ces deux mots signifient la même chose, et n'expriment qu'une idée. Apprenez sur-tout à vos acteurs à ne pas être plus vivants qu'il ne faut; car c'est là que l'excès de la force tue. Plus on est violent, moins on est sensible, et le spectateur se glace à mesure que l'énergumène s'échauffe. Je compte rester ici jusqu'à la fin du mois, ainsi je ne verrai que la répétition qui se fera à Versailles. Il y a apparence qu'elle n'aura lieu que le jour même de la représentation; si par hasard elle devait se faire la veille, mandez-le-moi par un billet

de deux mots, pour que je m'y rende de Marly.
Adieu, mon cher ami, je vous embrasse bien tendrement et de tout mon cœur. Ma sœur vous fait mille compliments.

LETTRE IV.

Hières, ce 18 décembre 1781.

JE suis arrivé à Hières, mon cher ami, depuis une douzaine de jours, et je viens d'y recevoir la nouvelle lettre que vous m'avez fait l'amitié de m'écrire. J'en avais déja reçu une à Arnai-le-Duc. Pour celle de Lyon, elle doit être restée à la poste, car elle est arrivée après mon départ de cette ville, où je n'ai séjourné que deux jours. Vous avez su l'accident cruel de la maladie de ma sœur, qui m'a retenu pendant vingt-cinq jours dans une misérable auberge. Là, j'ai épuisé tous les chagrins, toutes les douleurs, et celles que vous savez, et d'autres encore que vous ignorez. En tout, ce voyage a été

un voyage funeste, bien plus capable d'altérer ou de détruire ma santé, que de la réparer. Parti de la ville d'Arnai, j'ai tremblé pendant long-temps que ma sœur ne retombât malade, tant elle était faible, fatiguée et attaquée presque tous les jours par de nouveaux ressentiments de ses souffrances. Un pareil spectacle, les précautions éternelles qu'il fallait prendre, des craintes de tous les moments, et d'autres chagrins encore dont je ne vous parle pas, ont empoisonné le reste de ma route. Je me suis trouvé à Hières, sans goût et sans plaisir, étonné moi-même de voir avec tant d'indifférence un lieu que j'étais venu chercher de si loin. Ce climat, qu'on m'avait peint si enchanteur, n'a point du tout répondu à mes espérances; il est gâté par le vent, la pluie et l'humidité, comme tous les autres; on n'est pas logé commodément; toutes les ressources de la vie y sont chères, et on se les procure difficilement. J'y resterai puisque j'y suis; mais cela ne vaut pas la peine d'être cherché à tant de frais. En tout, il faut revenir au mot bien sage de Fontenelle : « Celui qui veut être heureux occupe peu de place, et en change peu. » Ce sera désormais ma devise. Les imaginations poétiques se prennent aisément à des descriptions qui vont

bien en vers, mais qui, à l'essai, rendent peu pour le bonheur. Pour vous, mon cher ami, vivez auprès de ceux que vous aimez, goûtez le repos entremêlé d'un peu de travail, et sur-tout ne perdez pas ce goût précieux de solitude que vous avez si bien chanté. Il est rare qu'on se repente d'avoir vécu solitaire. Ce sont des frottements de moins; et il y a toujours de l'imprudence à s'associer à des convulsions étrangères : on a bien assez de celles de son propre caractère. Je vous félicite d'avoir enfin terminé le mariage de votre fille, car il doit l'être dans ce moment. Elle se sépare de vous, mais pour trouver un nouvel appui; mais pour entrer dans l'ordre et dans le plan de la nature; mais sa fortune et son existence sont assurées; mais l'homme à qui vous confiez ce cher dépôt, a de la probité, de la raison, de la modération surtout, sans laquelle il n'y a ni vertu pour soi, ni bonheur pour les autres. Vous êtes un excellent fils, vous êtes un père tendre et sensible, vous en remplissez tous les devoirs, et vous accomplissez en tout la justice de l'homme. Tous ces talents que nous cultivons avec tant de peine, et dont nous sommes si vains, sont hors de nous; ils appartiennent bien plus aux autres qu'à nous-mêmes.

C'est une décoration de la société, qui s'en amuse, s'en joue, et quelquefois la brise avec fureur. Il ne faut y mettre que le prix qu'ils valent, c'est-à-dire, assez peu. Mais nos sentiments et nos vertus, tout l'intérieur de nous-mêmes, les liens de la nature et de l'amitié, voilà ce qui est véritablement à nous : on en jouit sans théâtre et sans acteurs, et sans battements de mains. Je suis charmé d'apprendre que M. d'Angiviller est enfin convalescent. J'ai partagé du fond de mon cœur ses peines et ses souffrances. Est-ce donc pour lui que les douleurs devraient être réservées? Il semble que, dans l'ordre moral, toute douleur physique devrait être une peine et suppléer du moins aux remords; mais une obscurité impénétrable couvre le chaos de ce monde; nous sommes condamnés à tout souffrir et à tout ignorer. Adieu, mon cher ami; je vous embrasse bien tendrement. Ma sœur vous fait mille amitiés. Je ne vous parle pas de tous les sentiments de mon cœur, vous les connaissez.

J'ai été bien affligé de la mort de ce pauvre Saurin; il avait un esprit et un caractère estimables, et il ne sera pas aisément remplacé avec tout ce qu'il avait. Une qualité sur-tout rare aujourd'hui,

c'est une certaine tempérance de raison, qui connaît les bornes et les limites de tout. On est porté aujourd'hui à précipiter tous les mouvements; lui, savait s'arrêter et arrêter les autres. Je souhaite qu'en lui donnant un successeur nous retrouvions ce genre de mérite, plus nécessaire peut-être dans notre corps que par-tout ailleurs.

LETTRE V.

Hières, ce 18 janvier 1781.

Je vous remercie, mon cher ami, des nouvelles que vous voulez bien me donner. Elles arrivent dans mon désert, comme autrefois le bruit de ce qui se passait encore dans le monde pénétrait de temps en temps dans les solitudes de la Thébaïde. Là, les bons ermites, assis sous leurs grottes ou à l'ombre de leurs palmiers, apprenant quelquefois des nouvelles, disaient : « C'est comme de notre temps, le monde n'a point changé ; il y a

toujours des passions : on vit, on meurt; ou se dispute des dépouilles et des héritages, et ceux qui les auront obtenus les céderont bientôt à d'autres. Les hommes se battent pour des vanités; au bord du tombeau des autres et du leur. » C'est ce que je dis aussi sous mes orangers, en lisant vos lettres. Il paraît que la place de Saurin a renouvelé ces brigues si communes, et dont nous avons trop d'exemples. C'est une grande fureur de se disputer ainsi, par toutes sortes de moyens, ce que le mérite seul et le cours naturel des réputations et des suffrages devrait donner. Tout le monde invoque le nom de la justice, et il n'y a que des passions et des haines particulières. On veut plutôt ravir à d'autres, que posséder soi-même; et puis il y a par-tout des caractères d'une activité inquiète, empressés de se mêler à toute apparence de mouvement, et qui, pour échapper à un repos qui les tourmente, sont toujours prêts à troubler celui des autres. Je remercie le ciel de m'avoir épargné un pareil caractère. Je vous loue bien fort, mon cher ami, de vous être révolté contre l'indigne oppression qu'on voulait exercer sur vous. C'est une chose singulière de poursuivre sans cesse la liberté et la conscience avec le glaive

du pouvoir; c'est dire à quelqu'un : Soyez mon esclave, sinon je vous ferai commander, par un plus puissant que moi, ce que je vous ordonne, et je vous mettrai dans le cas indispensable ou d'être vil, ou d'être malheureux. Les hommes qui savent supporter la solitude, et y réfléchir de temps en temps avec eux-mêmes, ne sont pas faits pour être menés ainsi. Il y a une hauteur d'ame qui est au niveau de tout, et qui laisse même bien loin au-dessous d'elle toutes les risibles hauteurs de ce monde. Il est bon de l'avoir dans les occasions, et vous la trouverez toujours au fond de votre ame, quand il en sera besoin.

Vous m'avez fait une peinture charmante de la cérémonie qui a uni pour jamais votre aimable fille à l'homme qui s'est chargé de faire son bonheur. Cette pudeur aimable, ces graces décentes, l'aspect vénérable de votre digne mère à côté de cette jeune personne, les deux âges de la vie humaine ainsi rapprochés; la Religion qui vient avec tout son appareil consacrer le vœu de la nature, et le lien le plus nécessaire à la société; vous, mon cher ami, vous, au milieu de tout ce spectacle, avec le sentiment et les larmes délicieuses d'un père; car je vous connais trop, je suis sûr qu'il

vous est échappé dans ces moments quelqu'une de ces douces larmes qui sortent du cœur, ces larmes du bonheur, qui font oublier quelquefois et pardonner à la nature toutes celles de l'amertume et de la tristesse : ce tableau touchant, j'aurais désiré d'en être le témoin ; car la société, telle qu'elle est aujourd'hui, ne le présente pas souvent, et nous sommes réduits à chercher quelques faibles représentations de ces mœurs au théâtre ou dans les romans : mais l'imagination en ce genre ne fait jamais aussi bien que la nature. J'en excepte pourtant l'imagination de ces hommes de génie qui ont étudié au fond de leur cœur une nature profonde et vraie, et qui savent la rendre comme ils la sentent.

Tandis que vous travaillez, mon cher ami, ou que vous vous livrez à un repos fécond qui prépare le travail, moi je mène toujours la même vie, celle d'une inaction profonde, et quelquefois ennuyée, comme cela doit être. Je crains cependant que bientôt la patience ne m'échappe, et que je ne sois obligé à me faire au moins quelque occupation légère, qui, sans être du travail, me trompe du moins sur mon oisiveté et sur le temps. Adieu, mon cher ami ; je vous embrasse bien ten-

drement et de tout mon cœur. Je remercie madame votre mère de son souvenir obligeant, et vous prie de vouloir lui offrir tous mes respects.

LETTRE VI.

Hières, ce 4 mars 1782.

J'ai été bien aise, mon cher ami, d'apprendre que votre pièce (le Roi Léar) allait être jouée : un succès de plus vous encouragerait à un nouvel ouvrage. La gloire dont on se moque un peu, mais qui a du bon comme tous les autres biens de ce monde, sert du moins à soutenir dans le travail, et à tirer l'ame de cette espèce de mollesse et d'inertie où l'on s'abandonne très volontiers dans le repos. Il n'y a guère d'activité sans motif, et le travail qui n'est que pour soi seul ne réveille pas toujours; le génie même est une puissance qui a besoin d'être remuée. Tâchez donc d'être joué, mon cher ami, s'il est encore temps; Macbeth

en vaudra mieux, et vous vous y livrerez vous-même avec plus de passion, et par conséquent plus de force. Vous êtes occupé d'un projet beaucoup plus doux, et qui vous intéresse davantage.: Je vous souhaite un plein succès. Ainsi vous assurerez le bonheur de votre vie; vous jouirez du bonheur de vos enfants, qui sera le vôtre; et vos yeux, troublés quelquefois par l'image de la société et des injustices qu'on y éprouve, en retombant avec délices sur vos enfants heureux, reprendront toute leur sérénité. Madame votre mère conduira encore cette nouvelle entreprise avec son intelligence et sa sagesse ordinaire; elle est le génie tutélaire qui veille sur vous et sur vos filles : c'est l'amitié, c'est la tendresse, c'est la nature dans tout ce qu'elle a de plus respectable et de plus touchant. Vous méritez un pareil bonheur, parceque votre cœur sait en jouir. Vous avez passé à travers votre siècle, sans qu'il déposât sur vous aucune de ses taches. Conservez ce goût précieux de la nature qui est aujourd'hui si loin de nous, et continuez à vivre loin des hommes pour être heureux : on ne s'en approche jamais impunément; et il n'y a point de jours passés dans la solitude, dont le soir ne soit calme. Vous me de-

mandez des nouvelles de ma santé, je ne sais qu'en dire; je répondrai: « Toujours de même. » Je n'éprouve aucun changement marqué, ni du voyage, ni du séjour : beaucoup de causes y ont contribué; le temps même n'a pas été favorable; tout le mois de février a été froid, ou pluvieux, ou humide. Depuis deux jours le soleil reparaît; mais ici il est inconstant comme ailleurs; et ces climats si vantés sont bons à être chantés en vers à deux cents lieues de là. Je crois que je reviendrai à Paris, à peu près comme j'en suis parti. Dans quelques jours, peut-être, j'irai faire un voyage à Montpellier : s'il y a quelque bon médecin, je le consulterai sur mon état; sinon, cette course du moins m'aura un peu dissipé; elle aura rompu la vie monotone et assez triste que je mène. Adieu, mon cher ami; je vous embrasse bien tendrement. Ma sœur me charge de mille compliments pour vous. Sa santé n'est pas mauvaise; je trouve qu'à proportion elle a beaucoup plus gagné que moi depuis notre établissement : ainsi nous n'aurons pas tout perdu.

LETTRE VII.

Hières, ce 12 avril 1782.

Tandis que vous parcourez les presbytères et les solitudes, mon cher ami, je suis toujours dans la mienne; je vois les vents, les tempêtes et les pluies se mêler au printemps qui renait. Nous avons des jours d'orage; nous avons des jours très agréables. Ma fenêtre est ombragée d'un grand marronier, qui est déja couvert de feuilles, et qui commence à développer ses grands panaches blancs, dont les fleurs s'entremêlent à sa verdure. De l'autre côté, et à peu de distance, est un grand laurier qui touche au second étage de la maison; il est semblable à celui que Virgile décrit, et qui était dans la cour de Priam :

> Juxtaque veterrima laurus
> Incumbens arœ atque umbrâ complexa penates.

Il n'y manque que l'autel : mais qu'en a-t-il be-

soin? tout laurier pour les poëtes n'est-il pas sacré? Celui-ci est si touffu qu'il aurait de quoi ombrager à-la-fois les tombeaux d'Homère, de Milton, de Virgile et du Tasse. O s'il m'était permis d'en cueillir un rameau, je m'en servirais, non comme Énée pour descendre aux enfers, mais pour en revenir plutôt, et remonter à la vie. Je me sens renaître au desir de faire quelque chose, et d'employer du moins à quelque ouvrage le petit nombre de jours ou d'années qui me restent. Il me semble parfois que le fil de mes jours commence à se renouer; je le sens un peu moins frêle, et plus capable de résister aux secousses de la vie : c'est peut-être l'effet de la saison qui ranime tout. Tous nos champs et nos jardins sont en fleurs; le grenadier, que l'on rencontre par-tout parmi les haies et les buissons, commence à rougir; nos prairies ont les plus belles couleurs; la verdure ici a un éclat que je n'ai vu nulle part; les fleurs incarnates du pêcher font un effet charmant parmi ses feuilles naissantes, et qui annoncent la jeunesse de l'arbre comme de l'année. Nous avons dans notre jardin de grands quinconces entièrement plantés de cet arbre; car il n'y a point ici d'espaliers, triste ressource des pays où il faut rassembler avec

art quelques rayons épars du soleil, comme on rassemble avec peine, dans nos jardins anglais, quelques gouttes d'eau pour offrir à l'œil la triste image ou d'une rivière, ou d'un ruisseau qui n'y est pas. Ici la nature verse avec profusion l'eau et le soleil nécessaires pour former et nourrir ses ouvrages. Nos montagnes sont parfumées, et l'on s'y promène à travers les rochers et l'encens des fleurs et des plantes.

Voilà, mon cher ami, le spectacle que j'ai sous les yeux, quand le temps me permet d'en jouir; car quelquefois, et trop souvent même, ce beau spectacle se ferme : les nuages viennent tout couvrir, la pluie inonde tout, et ne laisse d'asile que le coin du feu. On nous dit qu'on ne se souvient pas ici d'avoir vu un hiver pareil à celui de cette année. C'est jouer de malheur que d'avoir fait deux cents lieues pour venir le chercher : nous faisons du moins comme les riches à demi ruinés, qui ont assez de philosophie pour tirer parti des restes de leur fortune. Nous tâchons d'imiter ces infortunés réduits à vivre avec cinquante mille livres de rente, au lieu de deux ou trois cent mille qu'ils pouvaient espérer. Le spectacle que vous avez eu, mon cher ami, dans le presbytère de

Neuilly-Saint-Front, dans la cellule du bon curé de Rocquencourt, ne ressemble pas tout-à-fait à celui-ci : vous y avez vu, non l'homme au sein de la nature, mais l'homme vivant dans la simplicité et dans la paix, conversant plus avec le ciel qu'avec la terre, moins occupé de vivre que d'apprendre à mourir, et se cherchant une patrie hors de ce globe où il voyage quelques années, comme dans un pays dont il ne veut connaître ni les mœurs ni la langue. Vous m'avez touché et attendri par la peinture de ce bon prêtre, qui étudie gaiement le grand livre de la destruction humaine, et a placé dans sa bibliothèque, comme un livre de plus, cette image effrayante de la mort. Il est singulier que la religion et la volupté se soient servi des mêmes signes pour réveiller l'imagination des hommes par des idées si différentes. Les anciens, dans leurs repas, faisaient quelquefois paraître une tête de mort au milieu des coupes, des parfums et des couronnes de fleurs; tant l'homme misérable a besoin d'être averti pour ses plaisirs comme pour ses vertus ! Il faut que son ame soit agitée en sens contraire pour s'élancer avec plus de force vers le but qu'il cherche, tel qu'il soit. Ne voit-on pas les sauvages, en Amérique, sus-

pendre autour de leurs cabanes ces mêmes signes, comme des trophées, pour réveiller leur valeur ou attester leur gloire? Ainsi, tandis que l'ambition et les rois sur toute la terre se jouent des têtes humaines, le voluptueux, le philosophe, le chrétien, le sauvage, les ont employées tour-à-tour pour graver plus profondément dans leur ame l'idée à laquelle ils mettaient le plus de prix et d'intérêt. Ils ont emprunté des tombeaux de quoi donner des leçons à la vie. La compagnie de votre curé, mon cher ami, m'a mené un peu loin. Ces objets qui frappent si vivement l'imagination sont un peu sujets à l'égarer. Je reviens à vous pour vous remercier du fond de mon cœur de toutes vos lettres aimables, et pleines d'un sentiment qui m'est bien doux. Vous voilà donc à Marly, près de cet appartement que nous avons occupé; je me flatte que ces lieux vous parlent un peu de nous et de notre tendre amitié. M. Barthe est ici depuis le carême; il travaille fortement à son ouvrage, et met à profit dans la solitude tous ses souvenirs de Paris : il me charge de mille choses pour vous, et compte vous écrire lorsqu'il sera à Marseille. Ma sœur vous remercie et vous fait mille compliments. Nous n'avons encore rien de

décidé sur notre retour. Je vous embrasse bien tendrement.

LETTRE VIII.

Forcalquier, ce 22 juillet 1782.

Je suis bien touché, mon cher ami, de la part que vous prenez à mon affliction, et à la perte cruelle que je viens de faire. Votre cœur est plus fait encore que celui d'un autre pour sentir ma douleur. Vous avez une mère, une mère qui vous chérit, et que vous aimez tendrement; elle s'occupe de votre bonheur, de celui de vos enfants, et dans sa vieillesse elle travaille à ce qui doit faire un jour la consolation de la vôtre. Conservez, mon cher ami, conservez encore long-temps un dépôt si précieux et si cher, que le ciel doit aussi vous redemander. Pour moi, j'ai perdu celle à qui je devais tout, et quoiqu'elle eût quatre-vingt-deux ans, je l'ai perdue sans soupçonner même que ce malheur pût m'arriver. Jamais je n'avais arrêté

mon esprit sur cette idée, qui m'est encore nouvelle. Si j'étais retourné à Paris après l'hiver, comme c'était mon dessein, j'aurais encore pu la voir, j'aurais pu lui rendre ces derniers soins, qui sont une bien triste consolation, mais qui pourtant en sont une. Je suis resté en Provence sans le vouloir, sans presque en rien espérer pour ma santé, entraîné par les circonstances, et forcé par les chaleurs qui m'ont empêché de me mettre en route. Des lettres que j'attendais ne me sont parvenues qu'un mois après qu'elles avaient été écrites. Je ne sais quelle fatalité singulière a présidé à tout cet arrangement; l'effet en a été bien funeste pour moi, et je ne m'en consolerai de ma vie. Vous me demandez des nouvelles de mon état: il est à-peu-près comme il a été depuis long-temps, un milieu entre la maladie et la santé, plus près pourtant de l'une que de l'autre. Les chaleurs excessives m'abattent; j'avais cru trouver un asile contre elles dans la haute Provence, mais elles se font sentir ici comme ailleurs; d'ailleurs le pays est tout nu, point de forêts, point de bois, presque point d'ombrage, par-tout des montagnes arides, des lits de rivières au lieu de rivières, des ruisseaux et des torrents desséchés, un soleil brû-

lant, un ciel sans nuages, un air qui ne porte rien de doux et de rafraîchissant dans le sang ni la poitrine; avec cela, point de fruits, très peu de légumes, les plus grandes difficultés pour vivre. Je n'ai qu'un dédommagement, c'est la bonté et les mœurs tout-à-fait honnêtes des habitants; leur pauvreté, leur séjour dans les montagnes, leur éloignement des grandes villes, les préservent du luxe, des vices, et de presque toutes les passions de la société. J'ai trouvé ici l'image des mœurs hospitalières et antiques : on ne trouve pas de maisons à louer; mais on m'en est venu offrir un grand nombre, sans autre embarras que celui de choisir et de savoir comment témoigner ma reconnaissance. J'habite la maison de campagne la plus jolie du pays, la seule où il y ait une allée d'arbres et un petit ruisseau à côté, dont l'eau, à quelque distance, va faire tourner un moulin. Dans les grandes chaleurs, je vais au bord de ce ruisseau chercher un air un peu plus frais, et tant soit peu agité par le mouvement de l'eau. Je suis obligé de me lever à cinq heures pour monter à cheval : je n'ai d'autre ombre que celle des montagnes avant que le soleil se soit élevé au-

dessus de leur tête. Je monte encore à cheval quand le soleil est couché. Le reste du temps, je le passe presque tout entier dans des appartements bien fermés, et où je laisse à peine pénétrer un peu de jour; là, quelquefois je lis Montaigne : c'est mon délassement et ma société. J'avais recueilli à Hières une dame de Paris, malade, et qui était venue comme moi pour sa santé ; elle m'avait suivi à Forcalquier, et était logée dans la même maison que nous : je viens de la voir mourir sous mes yeux ; ce triste spectacle a renouvelé mes chagrins, et ajouté encore à ma douleur. La mort nous environne et nous presse de toutes parts, mon cher ami : elle est dans les lettres que je reçois ; elle vient assiéger mes regards jusque dans ma maison ; ce spectre est par-tout, et nous avertit sans cesse de sa présence. J'irai probablement l'hiver prochain à Nice, sans être cependant encore bien décidé ; j'avoue que j'en espère assez peu. Si j'y vais, j'irai par occasion, parceque je suis dans le voisinage, parcequ'il faut au moins n'avoir rien à se reprocher; après quoi, quitte de tous les soins, j'irai reprendre ma vie tranquille et ma solitude de Paris ou auprès de Paris, et at-

tendre en paix que ma vie s'écoule : vous cependant, mon cher ami, vous travaillez, vous vivez dans une douce retraite, occupé à verser dans vos tragédies cette force et cette énergie d'une ame pour qui le monde n'est pas fait, et qui y est tout-à-fait étrangère. Voilà donc Macbeth bientôt achevé; c'est un hardi et difficile ouvrage : vous y êtes entouré d'écueils et de précipices, que votre vigueur seule peut franchir: c'est le triomphe des grands talents et sur-tout du vôtre. Je vous lirai avec grand intérêt quand nous serons réunis. Je n'ai point encore le poëme de l'abbé Delille; si vous pouviez me le faire tenir par M. d'Angiviller, vous me feriez plaisir. Je l'ai demandé à M. Vattelet, qui ne me l'envoie point, et qui, depuis très long-temps, ne m'a pas écrit; serait-il malade? Auriez-vous de ses nouvelles par quelqu'un de Paris ou par vos amis de Versailles? Le chagrin, la chaleur, la mauvaise santé, détruisent toute espèce de ressorts, et jettent l'ame dans la langueur et l'inaction. J'aurai toujours assez de force pour vous aimer, pour vous le dire, pour desirer de me voir réuni à vous. Adieu, mon cher et tendre ami; je vous embrasse du fond de mon cœur. Écrivez-moi, consolez-moi, et aimez-moi

comme je vous aime. Ma sœur me charge de mille choses pour vous; elle a toujours de ses douleurs de rhumatisme : ces douleurs ont aussi gagné la pauvre Marianne, qui souffre beaucoup, ne dort pas, et est toute languissante; tout ici va assez mal. Il faut convenir que ce n'est pas en Provence qu'est le meilleur des mondes; il est peut-être ailleurs.

LETTRE IX.

Forcalquier, ce 11 octobre 1782.

J'AI reçu bien des lettres de vous, mon cher ami, et je vous dois bien des réponses : mon cœur vous les a toutes faites, mais ma plume ne les a point écrites. J'ai été assez mécontent de ma santé pendant toutes les chaleurs; alors l'ame et le corps sont dans un état d'indolence et de faiblesse, qui a besoin de repos. J'ai compté, dans cet état, sur l'indulgence de mes amis, et sur-tout sur la vôtre. Je sais que vous m'aimez, et vous savez combien

je vous aime. Ma conscience et la vôtre m'ont rassuré sur mon silence. Vous voilà plongé dans les grands travaux! Que vous êtes heureux! Une pièce faite, une autre prête à jouer, une autre à commencer! Votre ame active et forte a de quoi se nourrir, et je l'en félicite. Elle ne peut plus goûter d'autre bonheur; tout ce qui est faible ou frivole ne peut atteindre jusqu'à elle. Née pour les grands mouvements et les grandes passions, elle consume son énergie à les peindre. Une ame qui a de la vigueur, et qui, par sa situation et les circonstances, est condamnée au repos, n'a que ce moyen de remonter, pour ainsi dire, au niveau d'elle-même, et de rendre compte de ses richesses et de sa force. Je suis curieux de lire votre *Traité du Remords* (la tragédie de Macbeth). Vous l'aurez fait sûrement terrible et passionné. C'est ainsi qu'il faut instruire les hommes; c'est avec des larmes et des cris qu'il faut leur donner des leçons. Ces ames froides et glacées restent immobiles, si on ne les agite par des convulsions. Je compare la plupart de nos auteurs tragiques à ces orateurs de cour qui vont prêcher devant le roi, en cheveux bien peignés, en rochet bien blanc, avec des gestes élégants et bien mesurés, et un

style soigné, poli, bien tondu, comme les beaux gazons des jardins anglais. Mais vous, mon cher ami, vous êtes le missionnaire du théâtre; vous faites la tragédie comme le P. Bridaine faisait ses sermons, parlant d'une voix de tonnerre, criant, pleurant, effrayant l'auditoire, comme on effraie des enfants par des contes terribles, les enlevant tous à eux-mêmes avant qu'ils aient eu le temps de se défendre, mêlant dans l'éloquence le désordre à la grandeur, et trouvant, sans y penser, le sublime dans le pathétique. Voilà, voilà les bons sermons et les bonnes pièces. Mon cher Bridaine, je voudrais bien pouvoir assister à votre sermon du *Roi Léar* : mais ce sermon-là aurait dû d'abord être prêché à Paris; il est plus fait pour cet auditoire-là que pour celui de Versailles; il serait ensuite revenu à la cour avec les applaudissements et les larmes de Paris, et se serait présenté en force avec tout le cortége et la pompe imposante du succès. Les ouvrages d'un genre singulier, les nouveautés hardies ne peuvent être jugées par tout le monde; tout œil ne reconnaît pas le génie sous des habits étrangers. Il faut presque toujours en France, et sur-tout à Versailles, qu'il soit habillé à la mode; heureusement le pa-

thétique ici peut venir à son secours, et lui faire ouvrir les portes, avant que l'étonnement et la sottise aient pensé à les lui fermer. J'espère, mon cher ami, que vous me manderez, dans le plus grand détail, tout ce qui se sera passé à cette représentation. J'aime mieux le savoir de vous, parceque vous le saurez mieux que tout autre, et que vous jugerez en même temps l'ouvrage et les spectateurs. C'était à César à écrire ses mémoires. Je vois que vos yeux se tournent avec complaisance vers le nouveau sujet que vous avez envie de traiter. Vous avez besoin de nettoyer vos mains du sang de Macbeth, et d'ouvrir votre cœur à des conceptions plus douces et plus tendres. Votre ame va se rajeunir et respirer encore l'amour; mais en méditant et traçant votre plan, il me semble qu'il y a deux écueils inévitables, et qu'il faut cependant tâcher d'éviter avec soin : l'un est toute ressemblance avec Zaïre, qui a un prodigieux rapport avec ce sujet, soit pour la peinture de la jalousie, soit pour les scènes d'éclaircissements, soit pour le dénouement même, et les remords qui suivent le dénouement; l'autre est le caractère épouvantable et odieux de celui qui, par un système suivi d'impostures et de noir-

ceurs, fait l'intrigue de la pièce. Je ne sais s'il y a un art humain qui puisse faire passer un tel personnage sur le théâtre français. Remarquez que toutes les choses hardies et extraordinaires peuvent passer chez nous-mêmes, à l'aide du pathétique, comme je vous le disais tout-à-l'heure au sujet de Léar. Mais ici ce personnage est nécessairement un scélérat tranquille; quoiqu'il ait une passion dans le cœur, toutes ses impostures sont des combinaisons froides, qui laisseront au spectateur tout le loisir et le sang-froid qu'il faut pour en juger l'horreur, et se révolter contre lui. Vous ne sauriez trop penser à ce danger, qui est nul sur le théâtre anglais, et qui est prodigieux parmi nous. Voltaire, dans sa pièce, a tous les grands effets du sujet, et n'a aucun de ses inconvénients : c'est ici le cas, plus que jamais, de tâter vos forces, et de sonder votre imagination et votre propre cœur, pour juger si vous pourrez trouver des ressources contre le danger; si vous n'en trouvez pas, c'est qu'il n'y en aurait point pour d'autres; car assurément vous avez en main toute la puissance des passions. J'ai envié, mon cher ami, le diner que vous avez fait avec vos amis dans cette horrible solitude, et parmi les ruines et les tom-

beaux de Port-Royal. Vous avez donc pensé à moi dans ce désert; vous avez bu à ma santé dans ce lieu mélancolique et sauvage, et vos amis, dans ce moment, ont daigné devenir les miens : j'aurais été digne d'être en quatrième dans cette partie, et ma sœur se serait facilement associée aux vôtres. Remerciez pour moi, et remerciez bien tendrement vos convives de leur souvenir. Et nous aussi nous parlons souvent de notre cher Ducis dans les montagnes de la Provence. Dernièrement, dans un voyage que j'ai fait, j'ai vu un des plus beaux et des plus magnifiques spectacles dans ce genre que l'on puisse voir. J'étais élevé sur la pointe d'une montagne à 880 toises au-dessus du niveau de la mer : de là on découvre d'un côté toute la Provence, et de l'autre tout le Dauphiné. Nous avions à nos pieds des précipices, que l'œil ne pouvait mesurer sans effroi. J'avais la tête dans les nuages, et je les touchais de ma main comme on touche la poussière. Au-dessous de nous, et dans de vastes profondeurs, les plus riches accidents de lumière : là, je vous ai desiré ; là, mon cœur vous appelait ; je vous montrais cette scène immense, et qui aurait si bien parlé à votre imagination. De là, après avoir descendu pendant

une heure, nous avons trouvé un fort bon dîner dans un ermitage situé au milieu d'un désert affreux, et c'est l'ermite lui-même qui nous servait. Le poëme *des Jardins*, dont vous me parlez avec tant de goût, avec le goût de l'ame, qui est le bon, ne m'a point donné de ces émotions-là. Adieu, mon cher et bon ami, je vous embrasse bien tendrement et de tout mon cœur. Ne m'écrivez plus à Forcalquier, car je pars le 23 pour Nice; et j'y serai le 27 au plus tard : je compte y passer l'hiver. M. Barthe, qui a passé deux mois avec nous, me charge de mille compliments pour vous. Il a presque achevé son poëme : il doit nous accompagner à Nice.

LETTRE X.

Nice, ce 28 décembre 1782.

Il y a long-temps, mon cher ami, que je veux vous écrire et vous donner de mes nouvelles. Des embarras, un établissement à faire, un nouveau

pays à parcourir, un peu de mauvaise santé, et par conséquent de paresse (car dans un corps faible rarement l'ame est active), tout cela m'a empêché jusqu'à présent de faire ce que je desirais; mais le remords vengeur courait après moi, et me reprochait mes délais involontaires. L'amitié a aussi sa conscience et ses scrupules : en amitié comme en morale :

> Prima hæc est ultio, quòd, se
> Judice, nemo nocens absolvitur.

Vous m'absoudrez, mon cher ami, et puis je vous dirai que je suis à Nice, que je suis logé dans une charmante maison, située à la campagne et sur les bords de la mer, mais à mi-côte, et à distance raisonnable. J'ai sous ma fenêtre ce beau et immense bassin que je découvre de tous côtés, jusqu'aux bornes de l'horizon. J'entends la nuit, et de mon lit, le bruit des vagues; et ce son monotone et sourd m'invite doucement au sommeil. Je n'ai jamais vu de plus beaux jours que ceux dont nous jouissons ici; le soleil y est dans son plus grand éclat; la chaleur, à midi, est comme celle du mois de mai à Paris, lorsqu'il est beau. La campagne est encore riante et couverte de gazons; les petits

pois sont en fleurs; on trouve dans les jardins la rose, l'œillet, l'anémone, le jasmin, comme en été. L'orange et le citron sont suspendus à des milliers d'arbres épars dans les campagnes et dans les enclos. Tout offre l'image de la fertilité et du printemps. Joignez à cela des promenades très agréables dans les montagnes, et où l'on découvre à chaque pas les points de vue les plus pittoresques ; par-tout le mélange de la nature sauvage et de la nature cultivée, des montagnes qui sont des jardins, et d'autres hérissées de roches, entrecoupées de pins et de cyprès; et, dans l'éloignement, la cime des Alpes couverte de neiges. Voilà, mon cher ami, le séjour que j'habite; il est infiniment préférable à celui d'Hières; la température, jusqu'à présent du moins, y est plus douce et plus égale. Vous allez croire, d'après ce tableau charmant, que je me porte très bien; hélas! non : ma santé est toujours de même, faible, chancelante, sujette à de fréquentes révolutions. Je crains que, sous ce beau ciel, l'air ne soit un peu trop sec pour ma poitrine; je crains même qu'elle ne soit un peu fatiguée du voisinage de la mer. Ce ne sont encore que des inquiétudes; mais ces inquiétudes mêmes troublent mon imagination et mon

bonheur, et par conséquent ma santé. On ne manque pas de me dire que tous les Anglais et les jolies Anglaises viennent ici pour leur poitrine, et s'en trouvent très bien; on me dit même, pour mieux me convaincre, que mon visage est meilleur, et que j'ai gagné un peu d'embonpoint depuis que je suis à Nice. A cela je ne sais trop que répondre, et je tâche de croire; mais je vous dirai, entre nous, que ma foi n'est pas bien ferme, et que j'ai au moins des doutes. Ils ne m'empêchent pas pourtant de jouir de ce délicieux climat, de faire des promenades charmantes, où la seule incommodité, à la veille de Noël, est la chaleur. Que n'êtes-vous ici avec moi, mon cher ami, vous qui avez l'ame si douce et l'imagination si forte; vous qui savez converser avec la nature ou belle ou terrible, et savez également l'entendre ou lui répondre! je suis sûr que vous seriez heureux, et que vous ajouteriez à mon bonheur. J'ai vu dernièrement un des lieux les plus sauvages qui existent dans la nature: c'est un amas de rochers et de montagnes couverts d'arbres toujours verts, et jetés çà et là par touffes irrégulières; des précipices de soixante pieds, creusés par des torrents; l'eau qu'on entend à cette profondeur,

et du sommet des roches, sans cependant la voir, parcequ'elle roule sous des rochers et sous des arbres ; enfin, à travers un chemin étroit, suspendu sur le bord d'un abyme, on parvient jusqu'à l'entrée d'une caverne très vaste, formée par les eaux, tapissée de plantes, et dont la voûte est en roches aiguës qui pendent sur la tête, et semblent prêtes à chaque instant à se détacher. Dans l'enfoncement de la grotte, et tout-à-fait dans l'ombre, est une source ou une fontaine très considérable, et qu'on entend bouillonner en se brisant à travers les rochers. C'est de là que jaillit l'eau du torrent, qui se précipite et forme des cascades jusqu'au fond du vallon. Rien au monde ne ressemble plus à ces grottes mystérieuses, à ces palais humides où les anciens poëtes logeaient les divinités des eaux ; on est même le maître d'y éprouver, si l'on veut, cette espèce de terreur religieuse qu'inspirent les lieux solitaires et sacrés. La veille, j'avais vu un site enchanteur, et un des plus beaux jardins que je connaisse, dont toutes les allées sont d'orangers, qui a pour perspective, à droite et à gauche, deux montagnes cultivées et couvertes de verdure au milieu de l'hiver, et par devant, le spectacle immense de la mer, sur laquelle on domine à une

grande hauteur, et qui, dans ce moment-là, réfléchissait les rayons les plus purs du soleil. Voilà, mon cher ami, mes spectacles et mes plaisirs; ils me tiennent lieu d'occupations et même de santé.

Dans ce moment je reçois votre lettre; je l'ai lue avec le plaisir que j'aurais à vous embrasser après une longue absence. Vous voilà donc occupé aux préparatifs de la représentation de votre pièce. Je conçois vos embarras et même vos dégoûts. Il en coûte moins à un grand talent de créer un bel ouvrage, que de sortir de chez soi, de renoncer à son repos, de faire une multitude de démarches, ou ennuyeuses ou pénibles, pour rassembler des acteurs, faire répéter des rôles, concilier leurs rivalités, prévenir ou faire cesser des tracasseries. Non, on n'a point du génie impunément, sur-tout pour le théâtre. Il faut pourtant vous consoler; Corneille et Racine ont été soumis à tous ces petits chagrins avant vous. Je suis bien impatient d'apprendre votre succès; mandez-le-moi, je vous prie, en détail. Toute votre pièce dépend de deux rôles: si Léar et Helmonde sont bien rendus, il doit être difficile, à ce que je crois, de résister au pathétique de ce spectacle. Oui, on s'attendrira, même à Versailles. Je regarde cette représentation comme

très importante pour vous. Dans un ouvrage d'un genre si nouveau, et où des spectateurs, nés dans ce siècle, doivent être ramenés à une nature si simple et si touchante, il y a des effets qu'il est impossible de prévoir. Je suis plus sûr de l'ouvrage que des juges : il faut d'abord les enlever à eux-mêmes, pour les transporter dans un ordre de sentiments et de beautés qui leur sont si étrangères. Mon ami, vous avez deux miracles à faire; c'est d'abord de ressusciter des morts, pour les faire ensuite exister et sentir avec vous. Quand apprendrai-je que vous avez réussi comme vous le méritez? quand lirai-je Macbeth? quand verrai-je le plan d'Othello, ou les scènes que vous aurez déjà esquissées? Je ne fais plus rien; je ne suis pas en état de travailler; mais je jouirai de vos travaux, et votre gloire sera la mienne. A la fin de mai, j'espère que nous nous reverrons à Auteuil; nous nous promènerons encore dans le petit jardin; nous irons cueillir des roses dans le vôtre : en vérité ces moments-là me seront bien doux. Ma sœur vous fait mille tendres compliments; elle se porte à son ordinaire, ni mieux, ni plus mal. M. Barthe est ici et vient d'être malade. La douleur l'a étonné comme un homme qui n'est pas

fait à cette société; il voudrait que l'univers eût été arrangé pour ne lui procurer que du plaisir. Il me dit (sans se plaindre) que vous n'avez pas été le voir depuis mon départ. Si vous voyez monsieur et madame d'Angiviller, offrez-leur, je vous prie, mes tendres respects. Adieu, mon cher ami; je vous embrasse bien tendrement et de tout mon cœur, et pour la vie.

LETTRE XI.

Nice, le 31 janvier 1783.

JE ne vous écris que quelques lignes, mon cher ami, pour vous féliciter de votre succès, et vous remercier de me l'avoir annoncé tout de suite. Vous avez jugé de mon impatience par mon amitié pour vous, et vous ne vous êtes pas trompé. Voilà donc un nouveau triomphe, et qui me paraît bien éclatant. Que de larmes doivent couler! que d'applaudissements doivent retentir! Ah! je regrette de n'être pas témoin de votre gloire; mais vous savez

bien que mon cœur y assiste et ne perd rien de vos succès. Ma sœur a jeté un cri de joie quand je lui ai appris cette nouvelle. M. Barthe m'a paru enchanté, et il se propose de vous écrire. Nous étions à table; il semblait qu'il nous fût arrivé à tous l'évènement le plus heureux, et nous avons bu à la santé du triomphateur. Voilà, mon cher ami, des forces nouvelles pour un nouvel ouvrage; car rien n'alimente le génie comme la gloire. Quel moment pour votre mère, pour vos aimables filles! leur bonheur, mon cher ami, doit ajouter au vôtre, et mêler à ce bruit des succès quelque chose de plus délicieux et de plus tendre qui ne les accompagne pas toujours. Oui, vous serez le poëte de la nature; vous le serez par vos sentiments et par vos ouvrages. C'est de vous qu'on dira :

La mère en prescrira la lecture à sa fille.

Donnez-moi des détails, quand vous pourrez m'en donner, quand vous respirerez de tout ce fracas; car les gens heureux ont tant d'amis! Adieu, mon cher ami; je vous embrasse bien tendremen et de tout mon cœur, comme je vous aime. Vous avez dû recevoir une lettre de moi où était votre

épitre. Quand votre pièce sera imprimée, faites-la-moi tenir, s'il est possible, sous contre-seing, jusqu'à la frontière.

LETTRE XII.

Nice, ce 28 février 1783.

Je n'ai pas reçu de vos nouvelles, mon cher ami, depuis le 20 janvier, que vous m'avez fait l'amitié de m'écrire. Depuis, j'ai su le succès constant de votre pièce par différentes personnes qui m'en ont écrit. J'ai su qu'on y courait en foule, que la salle était comble, les applaudissements extrêmes, les larmes générales. J'ai joui de votre triomphe, mon cher ami, comme vous-même. Je ne vous laisserai pas ignorer qu'on y trouve des choses qui ne sont point assez préparées, d'autres un peu obscures pour la marche, ou embarrassées, et peu exactes pour le style. S'il en était encore temps, je vous conseillerais, avant de la livrer à l'impression, de

la revoir avec le plus grand soin, et d'y faire tous
les petits changements qui seraient nécessaires. Ce
travail vous donnerait un peu de peine, et assu-
rerait votre gloire contre la fureur des critiques.
Vous connaissez assez cette nation pour être bien
persuadé qu'elle vous attend. On ne vous pardon-
nera point votre succès, et on cherchera à s'en
venger, comme la médiocrité ou l'impuissance hu-
miliée le sait faire : ôtez-lui du moins tout ce qui
pourrait avoir quelque apparence de raison, et
réduisez-la à être juste en toute conscience. C'est
ma tendre amitié pour vous, mon cher ami, qui
me porte à vous donner ce conseil, et le zèle bien
véritable que j'ai pour votre gloire. Aucun de vos
succès ne peut m'être indifférent, et je voudrais
que chacun d'eux fût aussi complet qu'il peut l'être.
Les corrections du style vous seront aisées : vous
avez le goût des bons vers, et vous en faites d'ad-
mirables, pleins d'énergie et de couleur, quand
vous voulez en prendre la peine, et que l'impé-
tuosité de vos sentiments ne précipite pas trop votre
plume. A l'égard des invraisemblances ou petits
défauts de conduite, les représentations de votre
ouvrage ont dû vous éclairer sur cet objet. Souvent
il ne faut qu'ajouter quelques vers pour fonder des

vraisemblances ou préparer les évènements. Vous avez un riche diamant; achevez de le polir. Adieu, mon cher et tendre ami; je vous embrasse mille fois, et de tout mon cœur. Ma santé n'est pas bonne, et j'ai beaucoup souffert depuis quelque temps; j'ai même délibéré si je ne quitterais pas Nice.

LETTRE XIII.

Nice, le 8 avril 1783.

J'AI été consterné, mon cher ami, en apprenant la funeste nouvelle que vous me mandez. Je vous croyais heureux, et jouissant en paix de votre triomphe, au sein de votre famille, et dans ce moment même vous êtes menacé d'un affreux malheur! Hélas! quelle triste chose que le cours de la vie humaine! et comme tout y est empoisonné! Je conçois toute l'étendue de votre douleur, car je connais la tendre sensibilité de votre ame. Vous qui peignez si bien les sentiments de la nature, et

qui faites verser aux autres des larmes si douces, faut-il que vous en répandiez vous-même de si cruelles! Ah! vous êtes malheureux par vos vertus, comme les autres le sont par leurs vices. J'aurais bien desiré, mon cher ami, dans des moments si tristes, être auprès de vous, pour vous donner au moins les faibles consolations de l'amitié : je sais combien elles sont insuffisantes; mais il m'eût été doux du moins de pleurer, avec vous, et de partager vos douleurs. Ah! vous étiez du moins placé entre deux ames tendres et sensibles comme la vôtre : la meilleure et la plus respectable des mères, qui vous aime comme un fils, et vous chérit encore comme l'ornement et l'honneur de sa vieillesse, doit, sinon vous distraire de vos chagrins, au moins en adoucir le poids. Le ciel vous réserve encore une fille digne de tout votre amour, et dont la santé vous promet un sort plus heureux. Oui, mon cher ami, vous vivrez, vous vieillirez dans ses bras, et vous retrouverez en elle toute la tendresse de celle que vous êtes menacé de perdre. On n'est point tout-à-fait infortuné sur la terre quand on peut encore être aimé, quand il nous reste de quoi aimer nous-mêmes. Je voudrais que mon amitié pût être de quelque prix pour vous, pût contribuer du

moins à soulager vos peines: s'il suffit pour cela de les sentir bien vivement, croyez que personne n'en est plus pénétré que moi, ne vous est et ne vous sera jamais plus attaché. C'est votre heureux et excellent caractère, plus encore que vos grands talents, qui a formé cette union, et qui la conservera, j'espère, jusqu'au dernier moment de notre vie. Ne vous abandonnez pas trop à votre douleur, je vous prie; et sur-tout défendez, s'il est possible, votre imagination de ces idées mélancoliques qui poursuivent trop aisément les ames sensibles et fortes: c'est un nouveau poison, plus cruel que la douleur même, et qui ajoute encore à l'infortune, en la nourrissant sans cesse d'images lugubres et tristes. N'aliez pas vous enfoncer dans la solitude que vous devez desirer, mais qui vous serait funeste; vous y seriez livré tout entier à vos chagrins et à vous-même. C'est de vous sur-tout, mon cher ami, que vous devez vous défendre dans ces moments. Vivez, restez auprès de ceux que vous aimez et qui vous aiment; ils entendront le langage de votre cœur, et sauront y répondre : mais la solitude est muette, ou ne parle que des maux de la vie à ceux qui les éprouvent. J'espère être bientôt en état de vous aller joindre, et nous

pourrons passer notre été ensemble. Nous retrouverons le commerce de l'amitié, et ces entretiens paisibles où nos heures coulaient si doucement. Nous apprendrons l'un avec l'autre à supporter le fardeau de la vie, et à nous tromper au moins quelques instants sur cette foule de maux qui la désolent. Ah! je serai heureux, si quelquefois du moins je puis, au fond de votre ame, suspendre le sentiment de vos douleurs. Je compte partir de Nice à la fin du mois, et me trouver à Paris vers le 20 ou le 24 de mai. Vous jugez, mon cher ami, combien je serai impatient de vous embrasser; ce sera pour moi un plaisir bien doux, après dix-huit mois d'absence. Ma sœur me charge pour vous de mille choses tendres, qu'elle pourra bientôt vous redire à vous-même. Elle a lu votre lettre avec les mêmes sentiments que moi, et nous nous sommes souvent affligés ensemble. Adieu, mon cher et excellent ami; je vous embrasse bien tendrement et de tout mon cœur, comme je vous aime. Ménagez votre santé; la mienne est moins mauvaise qu'elle n'a été pendant deux mois; mais il s'en faut bien qu'elle soit rétablie.

LETTRE XIV.

Paris, ce 2 juin 1784.

Je vous félicite, mon cher ami, de l'heureuse nouvelle que vous m'annoncez. Après avoir payé un long tribut de douleurs à la nature, puissiez-vous être enfin heureux et tranquille! Puisse enfin votre cœur se reposer! Je desire bien vous embrasser et vous voir, pour partager tous vos sentiments. Il y a long-temps que nous sommes séparés; mais je me flatte que nos cœurs sont toujours ensemble. Nous sommes accoutumés à voir les objets de la vie sous la même face, et nous avons peu d'opinions différentes ; je suis seulement un peu plus lié au tumulte de Paris, mais sans l'aimer plus que vous. J'espère bientôt me sauver avec vous dans les bois de Marly, et y passer au moins un mois ou deux ; mais il faut, comme ma sœur vous l'a dit, que vous veniez à notre secours, et que vous nous prêtiez tout ce que vous pourrez,

sans vous incommoder; car ma sœur n'ose monter un ménage pour si peu de temps, et à la veille d'un départ. Nous passerons au moins ce temps ensemble, et ce sera, je vous l'assure, un des temps les plus doux de ma vie. Là, mon ami, nous nous embrasserons, nous nous renouvellerons foi et amitié sous ces mêmes arbres qui nous ont vus si souvent nous promener ensemble; j'aurai du plaisir à y retrouver les traces de nos sentiments et de nos idées. Nous parlerons de Macbeth et d'Othello; nous parlerons aussi quelquefois du Czar : mon ame tâchera de se monter au ton de la vôtre, et de s'élever, s'il est possible, jusqu'à votre simplicité si énergique et si touchante. Adieu, adieu; je vous embrasse du fond de mon cœur, d'un cœur qui est éternellement à vous, tant qu'il battra, et qu'il aura un mouvement.

LETTRE XV.

Nice, ce 20 novembre 1784.

Je suis à Nice, mon cher ami; et, après avoir balancé long-temps sur le climat que je préfèrerais pour mon hiver, j'ai choisi le plus agréable et le plus doux, quoique le plus éloigné. Je n'ai pu rester que vingt-quatre heures à Avignon, car il régnait une bise violente et froide sous le plus beau ciel. On y voyait l'été, mais on y sentait l'hiver; c'est à peu près la même température dans tout le Comtat. A l'égard du Languedoc, il y règne aussi de très grands vents : on y éprouve pendant deux mois des gelées assez fortes; en conséquence, je suis revenu me mettre au soleil, comme un espalier, entre la mer et les montagnes de Nice. Mais je suis beaucoup plus reculé de la mer que je ne l'étais la dernière fois. J'occupe une jolie maison à la campagne, un peu à mi-côte. Je suis en plein midi; j'ai sous les yeux des jardins, des

prairies, des montagnes couvertes de vignes et d'oliviers; la ville, à quelque distance, qui me sert de point de vue, et la mer dans l'éloignement. Voilà, mon ami, où je passerai mon hiver, entre le repos et l'étude, sous les rayons du plus doux soleil, qui pénètre et échauffe de toutes parts nos appartements. Nous avons fait un fort heureux voyage, et sans nous fatiguer, en nous reposant et séjournant de distance en distance. Une de nos stations a été à Bourg-en-Bresse, chez M. de Raimondis. C'est là, mon cher ami, que j'ai eu le plaisir de passer deux heures délicieuses avec vous, car j'y ai vu jouer OEdipe chez Admète. J'y ai vu applaudir les mêmes beautés qui ont produit une impression si forte et si douce sur le théâtre de Paris. J'ai vu que des yeux de province savaient aussi verser des larmes, et que la nature parle à tous les cœurs, lorsqu'on sait trouver son langage. La vue d'OEdipe m'a ramené au souvenir d'Othello. Je n'ai pu m'empêcher de desirer bien vivement que vous transportiez à ce sujet toute la vigueur et l'énergie de votre talent. Vous pourrez peut-être y rajeunir encore l'amour si usé sur nos théâtres, et trouver de nouvelles couleurs pour la passion d'un Africain, et les faiblesses terribles d'un grand

homme. Vous n'avez à peindre ni la jalousie de Roxane, ni celle de Phèdre, ni celle de Mithridate, ni celle d'Orosmane. Celle-ci est d'une nature différente ; elle tient au climat, au caractère, au titre d'époux, au genre de passion même d'un guerrier qui, ayant passé cinquante ans sans connaître l'amour, le sent pour la première fois, s'y livre avec délices et avec fureur, et a besoin de verser des larmes et du sang sur sa blessure, quand il se croit trompé, et se voit arracher un bonheur tardif qui, dans le soir de sa vie, lui avait paru un enchantement céleste. Que les orages de son cœur doivent être effrayants! que sa fureur doit être tendre! avec quelle terreur il doit se sentir retomber dans cette solitude dont l'avait tiré l'amour! comme il doit encore chercher à aimer! comme il voudrait se venger de la nature entière, quand il se sent condamné à perdre ce sentiment! Un homme accoutumé à exercer sur les champs de bataille la vengeance des états et des rois, doit être inexorable et terrible dans la vengeance qu'il croit se devoir à lui-même : car la première souveraineté est celle de l'amour; c'est celle dont les droits sont les droits les plus saints, et pour qui les offenses sont les plus cruelles. Vous ne négli-

gerez pas, mon cher ami, toutes ces richesses qui sont dans votre sujet, et bien plus au fond de votre ame; votre ame fut organisée pour les passions : c'est à vous d'éprouver et de donner les secousses les plus violentes de la tragédie. Mais, je vous en conjure par tout l'intérêt que je prends à votre gloire et à vos succès, ne faites pas une scène, ne faites pas un vers que vous ne soyez assuré de votre plan; sans le plan, vous n'aurez jamais de succès entiers. On vous admirera souvent, mais vous laisserez reposer l'admiration qui retombe toujours, et a peine à se relever quand elle se refroidit : il faut, dans ce genre d'ouvrage, un mouvement violent qui pousse et entraîne toujours du même côté, sans s'arrêter jamais. Je vous dis là, mon cher ami, des choses que vous savez beaucoup mieux que moi; mais la morale des arts est comme celle des vertus : il est bon de la prêcher encore à ceux qui la savent déja. O comme je voudrais que nous fussions encore ensemble, et assis à côté l'un de l'autre dans le même ermitage, ou sous l'ombre du même olivier ! car ici on recherche l'ombre, même dans l'hiver. Nous gravirions ensemble les montagnes et les rochers qui m'entourent, et, parvenus au sommet, debout sur

une grande hauteur, je vous montrerais, jusqu'aux bords de l'horizon, l'immense bassin de la Méditerranée. Je vous ai souvent désiré dans mon voyage, quand j'ai traversé les paysages les plus riants ou les montagnes affreuses de la Savoie, depuis Chambéry jusqu'aux Échelles et au pont de Beauvoisin : car je n'ai pas voulu prendre la route de Lyon, que je connaissais déjà. J'ai passé par Genève, et de Genève je suis entré en Savoie. J'ai parcouru une partie de votre ancienne patrie; j'y ai respiré l'air de vos montagnes. Il me semblait, mon cher ami, que je vous faisais un vol d'être là sans vous, et de goûter des plaisirs que je ne partageais pas avec vous. En passant en Suisse, j'y ai vu M. et madame Necker; je me suis arrêté quelques jours chez eux. La santé de madame Necker est toujours bien languissante et bien faible; je la crois cependant un peu mieux qu'elle n'était à Paris. Nous vous embrassons tous, mon cher ami, bien tendrement et de tout notre cœur. Donnez-moi de vos nouvelles, et n'oubliez pas que nous sommes en pays étranger, c'est-à-dire, qu'il faut affranchir ou contre-signer les lettres. Parlez-moi aussi de M. le comte d'Angiviller; je compte lui écrire par le premier cour-

rier. Mille tendres respects à madame votre mère et à votre chère fille, que j'aime toutes deux, et pour elles-mêmes, et pour le bonheur qu'elles procurent à mon ami.

LETTRE XVI.

Nice, ce 12 février 1785.

J'ai reçu vos deux lettres, mon cher ami, et j'y ai vu avec plaisir l'état de votre ame mélancolique et tranquille, et toujours pleine d'énergie, avec douceur. J'ai cru converser avec vous, bonheur dont je suis privé depuis long-temps ; mais mon amitié du moins me transporte souvent en imagination dans votre retraite, sous le toit humble et modeste que vous occupez au village, environné de bons paysans dont vous aimez la simplicité et les mœurs. C'est là, c'est dans la chambre tapissée de vos antiques verdures, avec Shakespear, La Fontaine et Molière, sur votre table, Sopho-

cle dans un coin, et Corneille à un autre bout ;
c'est là que vous méditez, que vous travaillez,
que vous concevez ces scènes fortes et tendres,
dont la nature et votre propre cœur vous révèlent
le secret. Et Othello, où en est-il? Je conçois
qu'un pareil ouvrage a besoin d'être couvé long-
temps. Les grandes impressions et les grandes idées
s'amassent lentement, et j'aime beaucoup un écri-
vain qui n'est pas toujours prêt à écrire, qui at-
tend la tempête pour la peindre, et qui, tous les
jours, à telle heure, en s'asseyant à sa table, et
prenant sa plume, ne se commande pas d'avoir
du génie. O que le génie qui est fidèle à chaque
rendez-vous qu'on lui donne est un froid et pau-
vre génie! Il a l'humble démarche d'un esclave,
et non point la fière attitude d'un souverain qui
commande. A chaque pas qu'il fait, il traine des
fers qui ralentissent sa marche : ce n'est point le
vôtre, mon cher ami ; ce n'est pas non plus celui
que je voudrais invoquer. Mais dans les longs ou-
vrages qui occupent la vie, quand le temps presse,
et la vieillesse approche, on est souvent tenté de
doubler le pas, comme un voyageur qui, pendant
le jour s'est amusé dans sa route, précipite sa
course à l'entrée de la nuit. Cependant je m'ar-

rête quand je sens que je vais être fatigué; je ranime mon imagination par des lectures, et je reviens ensuite avec de nouvelles forces. Je suis dans ce moment enseveli dans les mines d'Allemagne, et je conduis la muse épique dans des lieux où elle n'a jamais pénétré. Nous jouissons ici, depuis quelques jours, du plus beau printemps : nos arbres sont en fleurs; nos campagnes sont couvertes d'une verdure qui semble de l'émeraude aux rayons éclatants du soleil. Le ciel le plus pur se réfléchit dans une mer brillante, qui parait elle-même un vaste ciel en mouvement. Je vais tous les jours sur des montagnes parsemées d'oliviers, de citronniers et d'orangers, jouir de ce magnifique spectacle, et voir le soleil, comme au temps d'Homère et de Virgile, descendre dans les flots de l'Océan, qui semble lui préparer un lit d'or, de nacre et de pourpre. Mon ami, combien ces tableaux de la nature sont ravissants! et qu'ils tiennent aisément lieu de la société des villes, des plaisirs et des hommes, excepté des amis! Je vous prends quelquefois avec moi dans ces promenades solitaires : nous gravissons ensemble les rochers; et parvenus à leur sommet, je vous montre ces grandes scènes du drame éternel de l'univers.

J'aime à croire que je suis aussi quelquefois avec vous dans votre solitude, et que mon souvenir se place quelquefois à côté de mon ami. Adieu, mon cher ami, je vous quitte à regret. Prêt à cesser de vous écrire, il me semble que je me sépare de vous. Donnez-moi des nouvelles de votre santé et de vos travaux. Il me paraît par les nouvelles publiques que le discours de l'abbé Mauri a réussi. Voilà le tour de M. Target: il va être transplanté sur un théâtre bien différent de celui qu'il a occupé; et l'Académie française ne ressemble guère au barreau. Je souhaite qu'il ait le talent de ces généraux qui savent vaincre sur tous les terrains. Adieu, je vous embrasse bien tendrement et de tout mon cœur: mille choses à votre aimable fille et à votre respectable mère, quand vous aurez le plaisir de les voir.

LETTRE XVII.

29 avril 1785.

Je n'ai jamais été plus surpris, mon cher ami, qu'en apprenant par votre lettre que vous étiez à Chambéry. Nous voilà donc tous deux dans les Alpes ; mais que les Alpes sont longues ! Nous sommes comme deux amis qui seraient en Amérique ; mais l'un à la Martinique, l'autre à Saint-Domingue ; si rapprochés l'un de l'autre, ils ne s'en verraient pas davantage. Ne pourrions-nous pas cependant nous voir, en faisant chacun une partie du chemin ? Je compte partir demain pour Lyon, et j'y passerai quelque temps, peut-être l'été entier. En revenant par le pont de Beauvoisin, vous n'en seriez pas éloigné, et peut-être est-ce votre route la plus droite. Quel plaisir, mon cher ami, j'aurais à vous embrasser et à vous revoir ! Ma sœur partagerait tout mon plaisir, et nous nous croirions encore à Marly ou à Auteuil.

Savez-vous que vous habitez la même auberge où nous avons passé vingt-quatre heures, le mois d'octobre dernier? Probablement vous occupez la même chambre que nous. Votre cœur, en y entrant, ne vous a-t-il rien dit? et n'avez-vous pas senti en respirant cet air, que l'amitié avait passé par là, et s'y était arrêtée? O douces illusions des sympathies que les anciens croyaient, et que nous avons trop proscrites de notre triste amour de la vérité! C'est bien l'occasion de dire:

> Le raisonner tristement s'accrédite;
> Ah! croyez-moi, l'erreur a son mérite.

Je souhaite, mon cher ami, que vous fassiez de bonnes affaires dans ce pays: car sûrement ce n'est qu'un motif très intéressant qui a pu vous conduire. Je suis bien fâché que vous y soyez malade: il est si triste d'être malade hors de chez soi, et sur-tout en voyage. La maladie est une triste étrangère qu'il ne faut jamais recevoir, s'il est possible, qu'au sein de sa famille, et bien accompagné. Ce n'est pas trop des soins de l'amitié la plus tendre dans ces moments-là, et toute auberge est un désert pour un homme qui souffre;

il ne lui en manque que la tranquillité. Ménagez-vous de grace pour tous ceux qui vous aiment, et j'ose me mettre à la tête de cette liste. Les eaux d'Aix ont beaucoup de réputation pour les rhumatismes. C'est votre maudit séjour de Marly qui vous a procuré ce triste bénéfice. Soyez persuadé, mon cher ami, que jamais on n'habite impunément les lieux humides; il vaut mieux habiter un grenier dans un lieu sec, que les rez de chaussée de tous les palais du monde, sur-tout dans un lieu inondé et imprégné d'eau comme celui-là. Je voudrais pouvoir vous accompagner dans votre voyage à la grande chartreuse; ce lieu est fait pour vous : combien il réveillera dans votre imagination d'idées mélancoliques et tendres ! Je vous connais; vous serez plus d'une fois tenté d'y rester. Vous n'en partirez du moins qu'avec les regrets les plus touchants. Ces pieux solitaires ont abrégé et simplifié le drame de la vie; ils ne s'occupent que du dénouement, et s'y précipitent sans cesse. C'est bien là que la vie n'est que l'apprentissage de la mort; mais la mort y touche aux cieux, c'est une porte qui s'ouvre sur l'éternité. L'horreur même du désert qu'ils habitent ressemble à un tombeau : il semble que déja ils se sont

retirés de la vie le plus loin qu'ils ont pu. Ah! que la vue de Ferney sera différente à vos yeux! Quel contraste! Là, tout tendait à la gloire, à l'agitation, au mouvement. C'était pourtant aussi une retraite, mais celle d'un homme qui de là voulait remuer le monde, et se mêlait à tous les évènements dont le bruit même le plus éloigné ne parvient pas jusqu'aux autres. On a de la peine à s'imaginer encore aujourd'hui que sa cendre soit tranquille; tant l'idée d'action et de mouvement semble inséparable de celle de cet homme extraordinaire! Si M. et madame Necker, qui partent aujourd'hui même de Montpellier, allaient par hasard en Suisse, vous devriez leur aller faire une visite à Copet, qui n'est qu'à quatre lieues de Genève; vous verriez un fort beau château qui domine sur le lac, et ils seraient charmés l'un et l'autre de vous y recevoir : peut-être pourrions-nous nous y rencontrer ensemble. Je peux vous mander de Lyon s'ils doivent y aller; car ils n'y sont pas encore décidés, et il y a apparence qu'ils retourneront tout droit à Paris; mais je ne sais encore rien de positif là-dessus. Je les rencontrerai probablement à Lyon. J'ai appris avec douleur la mort de ce pauvre abbé Millot. Mon cher ami, le

canon perce nos lignes, et les rangs se serrent de moment en moment; cela est effrayant. Aimons-nous du moins jusqu'au dernier jour, et que celui qui survivra à l'autre aime encore et chérisse sa mémoire. Quel asile plus respectable et plus doux peut-elle avoir que le cœur d'un ami! C'est là qu'elle repose, au lieu que, dans l'opinion et dans la gloire, elle est errante et agitée. Adieu, mon cher et tendre ami, je vous embrasse comme je vous aime, du fond de mon cœur. Si vous m'écrivez, écrivez-moi à Lyon, poste restante ; j'y serai probablement quand vous recevrez ma lettre, car elle ne pourra partir que lundi, par l'arrangement des courriers, et je serai, à ce que je crois, arrivé à Lyon jeudi au soir. Ma sœur et M. de La Saudraye vous font les plus tendres compliments.

LETTRE XVIII.

Lyon, ce 13 mai 1785.

Je suis depuis quelques jours à Lyon, mon cher ami. Êtes-vous encore à Chambéry ? Pourrai-je

avoir le plaisir de vous embrasser et de vous voir ? Vous avez sans doute reçu la lettre que je vous ai écrite avant mon départ de Nice. Mes projets sont de passer l'été dans les environs de Lyon, et d'y prendre, avec ma sœur, une maison de campagne jusqu'au mois de septembre. Je la choisirai probablement sur les bords de la Saône; qui sont très agréables et très champêtres: j'y vivrai tranquille et obscur, et le plus loin du bruit qu'il me sera possible, comme je fais par-tout: j'y travaillerai avec ardeur, car le temps me presse et les années fuient. Si vous pouviez au moins y passer quelque temps avec nous, ce serait un grand bonheur pour moi : il est si difficile et si rare de trouver des personnes que l'on aime et dont on soit aimé! Mon cher ami, nous nous connaissons déja depuis long-temps, et nos cœurs se conviennent: les amis ont si peu de temps à vivre l'un pour l'autre! On meurt en foule à Paris; on ne mande de toutes parts que des maladies et des morts. Vous savez peut-être déja la mort du duc de Choiseul, qui est expiré dimanche à midi, entre quatorze médecins et trente amis qui remplissaient son hôtel. La reine, le dernier jour, y envoya six fois de Versailles, pour savoir de ses nouvelles;

il la fit remercier de ses bontés, et la pria de ne plus envoyer, parcequ'il mourrait la nuit suivante. M. Dubreuil est mort à Saint-Germain au milieu de trente femmes de la cour qui étaient chez lui, et habitaient sa cuisine, ne pouvant tenir toutes dans sa chambre. J'ai trouvé la santé de madame Necker très affaiblie : cette malheureuse femme ne peut dormir, et est tourmentée sans cesse le jour et la nuit : elle est encore ici pour quelques jours. M. Wattelet perd ses forces sous une fièvre qui depuis long-temps le mine et le consume. Madame Helvétius a pensé mourir : elle a été dans le plus grand danger, d'une fièvre catarreuse et bilieuse. Il souffle à Paris un vent du nord dont la sécheresse prolongée cause un grand nombre de maladies. Voilà tout ce qu'on me mande : des malheurs, et des craintes qui sont elles-mêmes des malheurs. Venez nous voir, mon cher ami, si vous le pouvez ; venez embrasser un ami qui vous tient à jamais par le plus tendre attachement. Nous sommes logés à l'hôtel d'Artois, près de la place Bellecour. Adieu ; je vous embrasse mille fois.

LETTRE XIX.

Lyon, ce 25 mai 1785.

J'ai reçu aujourd'hui, mon cher ami, la lettre que vous m'avez fait l'amitié de m'écrire. Je me hâte de vous répondre, pour que vous soyez instruit de notre marche et de notre séjour, dans le cas où vous quitteriez promptement Chambéry. Nous venons de louer une maison de campagne pour notre été, à une petite lieue de Lyon, dans un endroit nommé Oullins, où est située la maison de campagne de l'archevêque : elle est au-delà des travaux Perrache, et, pour y arriver, il faut passer un bac qui est sur le Rhône. La maison appartient à M. Fleuri : on vous l'indiquera aisément. C'est là, mon cher ami, que vous trouverez un appartement et des amis prêts à vous recevoir. Nous allons nous y établir samedi au soir, 28 du mois. Là, vous avez aussi un frère et une sœur, et une maison qui est à vous. Nos cœurs et

nos bras vous attendent. L'archevêque de Lyon, notre confrère à l'Académie, qui est dans ce moment à sa campagne, vous verra sûrement avec plaisir. Il a de très beaux jardins où vous pourrez rêver à votre aise; mais vous n'y trouverez pas les horreurs imposantes et le caractère sacré des rochers de Saint-Bruno. Votre imagination, qui vous sert à merveille, pourra transporter le désert au milieu des bosquets du prélat : pour la première fois ils s'étonneront de se trouver ensemble. J'ai été à une séance de l'Académie de Lyon : votre nom y est honoré et chéri, tant pour votre caractère que pour vos talents. Il paraît, mon cher ami, que vous avez essuyé à Chambéry une maladie assez forte. Mon dieu! que je vous plains de tout l'ennui que vous avez dû éprouver pendant des heures si longues et si tristes, seul et abandonné dans une auberge ! Heureusement tous ceux qui vous ont approché pour vous donner du secours ont dû devenir vos amis; vous n'aviez pas besoin pour cela de votre réputation, qui n'aurait attiré près de vous que la vanité et une curiosité importune. Vous aviez mieux que cela, une ame douce et forte, qui a dû intéresser tous ceux qui vous ont connu : c'est là ce qui n'est étranger nulle

part, et avec ces qualités on est de tous les pays. L'homme aime par-tout à trouver les qualités qui font le véritable mérite de l'homme; c'est par ces points que les ames se touchent et se reconnaissent. Si je n'avais pas le bonheur de vous connaître depuis long-temps, je sens encore qu'au bout d'une demi-heure je serais votre ami :

> Utrumque nostrum incredibili modo
> Consentit astrum.

Venez donc, mon cher ami, venez nous joindre; venez parmi nous achever votre convalescence. Saint-Lambert a dit :

> Je reprenais ma place en ce vaste univers.

Faites mieux; venez reprendre votre place à côté de vos amis; venez nous rendre la nôtre auprès de vous. Nous vous attendons tous trois avec impatience. Je vous avertis que nous ne serons pas aisément disposés à vous laisser partir. Ainsi, arrangez-vous d'avance sur les contrariétés de notre amitié qui fermera sur vous portes et barrières. Adieu, mon cher et excellent ami; je vous

embrasse bien tendrement, et du fond d'un cœur tout à vous. Ma sœur et M. de La Saudraye vous disent aussi mille choses tendres, que nous aurons tous bien du plaisir à vous répéter.

FIN DES LETTRES DE THOMAS A DUCIS.

RÉPONSE

A une lettre adressée par M. Ducis à Messieurs les Acteurs sociétaires de la Comédie française.

THÉATRE FRANCAIS.

Monsieur,

Le recueil de vos tragédies, honorées des suffrages du public depuis plus de quarante années, et des autres productions qui forment vos œuvres complètes, était déja pour la Comédie l'un des présents les plus précieux qu'elle pût recevoir; vous en avez encore augmenté le prix par la lettre que vous avez bien voulu y joindre. Cette lettre, monsieur, sera conservée dans nos archives comme la preuve honorable des sentiments que nous accordait un des hommes les plus distingués de son siècle; nos successeurs y verront que le poëte, qui fut seul jugé digne de remplacer Voltaire à l'Académie française, n'hérita pas moins de la place que

de son attachement et de sa bienveillance pour la Comédie française.

Vos ouvrages, monsieur, seront toujours pour nous une des portions les plus chères de nos richesses dramatiques; leur respectable auteur sera toujours l'objet de notre vénération et de notre sincère attachement. Nous inspirerons ces sentiments à ceux qui successivement viendront prendre place dans les rangs de la Comédie française, et si nos faibles talents peuvent concourir à perpétuer la mémoire d'un nom qui, même sans eux, ne doit jamais périr, soyez bien sûr que jamais aussi nous n'en aurons fait un usage plus cher à notre cœur.

Organes de toute la Comédie française, c'est avec un vif empressement et une satisfaction bien réelle que nous remplissons un devoir qui nous honore, en vous offrant, monsieur, le tribut de ses hommages et de ses remerciements.

Nous avons l'honneur d'être avec respect vos très humbles, etc.

Les membres du comité,

Signé SAINT-PRIX, FLEURY, TALMA, A. MICHOT, DESPRÈS, DAMAS, L. C. LACAVE.

VIE
DE SÉDAINE.

Le 18 mai 1797, la république des lettres a perdu M. Sédaine, âgé de soixante-dix-huit ans. Sa mort avait été faussement annoncée dans plusieurs journaux; on y regrettait le doyen des hommes de lettres, l'auteur de tant de drames, qui, pendant quarante ans, ont fait les plaisirs de toute la France, et qui, à un talent original, piquant, varié et toujours naturel, avait uni les qualités sociales les plus estimables. On y rappelait ses succès presque continuels sur la scène: ceux de *Félix*, de *Richard*, de *Rose et Colas*, du *Déserteur*, d'*Aucassin et Nicolette*, du *Philosophe sans le savoir*, de *la Gageure imprévue*, de *la Reine de Golconde*, et de *Guillaume Tell*, etc.

Les cœurs sensibles ne seront peut-être pas fâ-

chés d'apprendre que l'un de ces journaux tomba entre ses mains pendant sa maladie, et qu'il put jouir innocemment par cette lecture des marques non suspectes, et par là si touchantes, de l'estime et de l'affection publique; c'était en quelque façon se survivre à soi-même, se placer d'avance dans l'avenir, et assister à sa célébrité. Mais ce qui était infiniment plus doux pour l'homme de bien, c'était de recueillir dans sa conscience et sur son lit de mort, quand les idées de gloire s'évanouissent, la plus solide et la plus précieuse des consolations, l'honorable témoignage de n'avoir jamais séparé les mœurs des talents, et l'amour de la renommée de la vertu.

Michel-Jean Sédaine naquit à Paris le 4 juin 1719. Son père, qui était architecte, ayant dissipé toute sa fortune, son fils fut obligé, à treize ans, de quitter ses études dans lesquelles il faisait de grands progrès; et il a souvent répété dans le sein de sa famille que cette cessation lui avait été bien amère, et qu'il en avait versé beaucoup de larmes. Il suivit dans le Berry son père, à qui l'on avait procuré la faible ressource d'un emploi dans les forges; ce malheureux père ne tarda pas à y mourir de chagrin. Après lui avoir rendu les der-

niers devoirs, le jeune Sédaine vint retrouver à Paris sa mère qu'il y avait laissée avec un de ses frères. Il mit dans le coche son petit frère qui l'avait accompagné dans le Berry. La place payée, il lui restait dix-huit francs. Il suivit la voiture à pied ; il faisait froid, il ôta sa veste et en fit revêtir son frère. Tous les voyageurs en furent touchés ; le conducteur le fit monter à côté de lui. Arrivé à Paris, il s'y trouva avec deux frères dont il était l'aîné, et avec sa mère, veuve et pauvre. Pour la soutenir, il tailla la pierre; et ce ne fut qu'à force de travail et d'étude qu'il parvint à lui procurer, dans la ville de Montbar, une pension honnête, dans un couvent, où elle mourut tranquille et heureuse.

Après un pareil trait, on ne demande plus si Sédaine était né sensible. Au seul récit d'une belle action d'humanité ou de courage, ses yeux se couvraient d'abord de larmes. La fortune avait fait tout ce qui dépendait d'elle pour étouffer les talents qui devaient l'illustrer un jour. Mais la nature fut plus forte ; elle en avait fait un poète dramatique ; et il le fut malgré tant d'obstacles. Son talent lui venait d'elle seule ; il en avait reçu le don de l'observer dans les passions et les fai-

blesses du cœur humain, et sur le grand théâtre du monde et de la société. Il avait cet esprit calme et pénétrant, qui voit, pressent et devine; cette sensibilité, qui ne se trompe jamais, parcequ'elle est toujours véritable; ce jugement qui, ayant mis tout à sa place, considère d'avance tous les effets, et jusqu'aux contradictions mêmes que les nouveautés et les hardiesses peuvent rencontrer dans les spectateurs. Il ne s'étonna jamais des murmures qui semblèrent quelquefois contrarier ses succès aux premières représentations; il savait que les nuages devaient se dissiper, et les nuages se dissipaient par degrés pour ne plus laisser voir son tableau que comme il l'avait envisagé lui-même; il ne revenait pas vers le public, c'était le public qui revenait vers lui; il était véritablement homme de bien et homme de génie; aussi aimait-il passionnément Molière, Montaigne et Shakespeare; il y trouvait ce fond immense de naturel, de raison, de force, de grace, de variété, de profondeur, et de naïveté qui caractérise ces grands hommes; aussi était-il né avec un sens exquis et une ame excellente: c'était tout naturellement qu'il voyait juste, comme c'était tout bonnement qu'il était bon.

Sans parler de plusieurs jeunes personnes pour

lesquelles leur situation et leur vertu lui avaient donné un cœur de père ; ce fut lui qui prévit les talents du jeune David ; qui lui mit à la main les premiers crayons ; qui, lorsqu'il obtint un logement au Louvre, lui en offrit ce qui pouvait convenir à ses études, et donna peut-être à la France le peintre immortel des Horaces et de Junius Brutus. Il avait un tact pour deviner le génie, comme il avait son penchant à faire du bien. Il est inutile de dire qu'avec un pareil caractère il ne connut jamais l'intrigue ; aussi lui fut-elle toujours étrangère : quand la nation française accorda, par ses députés, des indemnités aux hommes de lettres, qui en avaient le plus pressant besoin, comment réfuta-t-il l'erreur ou la malignité qui lui prêtaient si gratuitement de la fortune? Il donna l'état de son bien, et il eut part aux indemnités.

Il éprouva encore une peine bien sensible, qui l'affecta jusqu'au fond de l'ame, et dont il eut la fierté de ne jamais se plaindre : ce fut de n'être pas admis à l'Institut national, lui qui l'avait été à l'Académie française, lui dont on jouait les charmants ouvrages dans toute la France, et qui aurait trouvé dans l'Institut, outre un titre d'hon-

neur desirable, un secours nécessaire à sa famille, à son âge et à son peu de fortune.

Tout le monde sait qu'il n'entra que fort tard dans l'Académie française. Le succès prodigieux de *Richard-Cœur-de-Lion* lui en ouvrit enfin les portes; il y trouva Le Mierre, son ancien ami et celui de Ducis; Le Mierre, ce bon, cet excellent homme, d'une verve et d'une gaieté si franche, à qui il échappa des mots si heureux, sans jamais blesser personne; qu'il suffit de nommer quand on veut rappeler la probité délicate, la candeur spirituelle, et toutes les qualités qui gagnent le cœur.

Il était intimement lié avec nos plus célèbres artistes, avec Peyre, premier architecte de son temps, à qui nous avons dû, dans le temps, la belle salle du Théâtre-Français; avec Pajou, avec Houdon, avec Ducis, qui sentaient vivement son caractère et son génie. Ce sont eux qui, avec son fils, avec David, son élève, ou plutôt son second fils, l'ont accompagné à sa dernière demeure; il était pensif, intérieur, très sensible, nécessairement susceptible, sans être difficile et sans se plaindre, vif, mais capable d'empire sur lui-même, connaissant trop les hommes pour compter beau-

coup sur leur reconnaissance et pour ne pas s'attendre à leurs injustices, mais sachant les taire et les pardonner.

Un grand bonheur lui fut réservé dans sa longue carrière; il le sentit bien, et jusqu'à son dernier soupir. Il eut trente ans de bonheur sans nuages, avec une femme que la nature avait véritablement faite pour lui, et qui, par sa tête, son cœur et tous ses goûts, possédait éminemment tout ce qu'il fallait pour connaître parfaitement son mari et pour l'en aimer davantage.

Cet homme respectable est mort dans les bras de sa femme, de son fils, de ses deux filles, pleuré de sa famille, regretté de ses amis et de tous ceux qui l'ont connu. Il laisse après lui peu de fortune, mais un nom qui ne mourra point, et le souvenir d'une vie calme et vertueuse que la calomnie même n'oserait attaquer.

EXAMEN

DE

ROMÉO ET JULIETTE.

LETTRE DE M. DE LEYRE

A M. DUCIS,

AUTEUR DE ROMÉO ET JULIETTE,

AU SUJET DE CETTE TRAGÉDIE.

Lisez donc, j'y consens, mon ami, ce mélange de sentiments et d'idées, que m'inspirèrent, il y a près de six ans, les premières représentations de Roméo et Juliette. Je fus tourmenté durant quinze jours par votre tragédie, comme on l'était, il y a deux mille ans, dans la Grèce, par les Euménides d'Eschyle. Je soulageai mon ame sur le papier. Mes pensées y reposeraient encore dans l'oubli qui me convient; mais je vous les livre comme un témoignage de l'amitié vive, profonde et toujours croissante, dont vous échauffez mon cœur. Elle m'honore en public, et me console dans la retraite. Vous la devez à des talents qui

ne sont que l'organe de la vertu: vertus et talents, rare et parfait accord, où Dieu se plaît à se contempler dans l'homme.

Votre ami,

DE LEYRE.

EXAMEN
DE ROMÉO ET JULIETTE.

E se non piangi, di che pianger suoli?
Si tu n'y pleures pas, de quoi pleureras-tu?
ENFER DU DANTE, ch. 33.

Si la tragédie, cette sublime conception de l'esprit humain, doit exciter la terreur ou la pitié, doit émouvoir l'une de ces passions, pour réprimer ou calmer toutes les autres; l'auteur vraiment tragique est celui qui sait inspirer ces deux sentiments à-la-fois. Peu de génies ont eu l'une et l'autre puissance sur les cœurs. Un seul de ces dons ou de ces talents crée et désigne un maître de la scène. Chez les anciens, Sophocle parut les réunir; mais une seule fois, et ce fut dans OEdipe: peut-être dut-il ce double empire à ce sujet, unique de son espèce dans les annales des nations. OEdipe offrira toujours le tableau le plus effrayant

de la fable, comme Joseph le plus touchant de l'histoire. Euripide s'empara de la corde la plus sensible du cœur humain. Il ne le remua, ne le toucha jamais, que pour en exprimer des larmes. Ces deux maîtres de la tragédie partagèrent entre eux, sans se le disputer, l'empire de la scène. Ils ne laissèrent d'autres règles à la postérité savante que leurs ouvrages mêmes. Personne après eux n'a pu courir leur carrière, sans le danger ou la gloire de leur être comparé. Presque tous ceux qui ont assemblé les hommes au théâtre, pour les effrayer ou les attendrir, ont reçu de la nature, comme ces Grecs, le don d'aller au cœur par une de ces routes. Sans se prescrire ni modèles, ni guides, ils ont trouvé leurs ressources dans leur ame, ou dans l'esprit national qu'ils avaient à remuer. Si le grand art de l'éloquence est moins de consulter son sujet que son auditoire, c'est-à-dire s'il consiste à savoir encore mieux, peut-être, à qui l'on parle, que de quoi l'on veut parler; la marque du génie est de soumettre ses auditeurs à son sujet, plutôt que son sujet à ses auditeurs. C'est ce que firent Euripide et Sophocle, par le choix de leurs sujets de tragédie, qui joignaient à l'avantage d'appartenir à l'histoire de la Grèce,

celui d'être par eux-mêmes les plus intéressants pour tous les lieux et pour tous les temps. C'est ce qu'a fait Corneille, en attachant, par la supériorité de sa manière, ses spectateurs à ses héros.

Il y a, ce semble, une lutte entre la foule et le grand homme, à qui des deux l'emportera. Tantôt c'est le général qui mène l'armée, et tantôt c'est l'armée qui mène le général. Le peuple commande à Nicias, mais Démosthène commande au peuple. César même ne put assujettir les Romains qu'en les gagnant; mais, avant lui, Sylla les avait subjugués. L'homme de génie au théâtre est donc celui qui, moins dominé par les règles de l'art ou par l'esprit de sa nation que par le caractère de sa sensibilité propre, s'empare d'un sujet et lui donne l'énergie et la trempe de son ame. Il le prend au hasard, et l'emprunte, s'il le faut, parcequ'il est sûr de le créer une seconde fois; il oublie les beautés du poëte qui l'a traité le premier, parcequ'il en conçoit de nouvelles qui ne seront qu'à lui. Son sujet fût-il plus beau, plus touchant que dans l'original, le poëte ne serait pas original lui-même, s'il n'y jetait un caractère neuf et de son invention.

Telle est la nouvelle tragédie de Roméo et Ju-

liette. Ce n'est point, si l'on veut, Roméo et
Juliette; c'est Montaigu, mais plus grand, plus
fort, et plus attachant, plus théâtral que ces deux
amants. Un personnage neuf en a fait une pièce
originale. Assez de critiques de profession ont
cherché les défauts de cette tragédie, ont su même
en trouver plus qu'il n'y en avait peut-être. Je
me sens trop heureux de n'être possédé que de
ses beautés dominantes : d'ailleurs mon siècle me
dispense, par ses exemples, de cette délicatesse
qu'il prétend m'inspirer par ses préceptes. Jamais on ne fut plus difficile avec moins de droit de
l'être; car si d'un côté les grands maîtres de l'art
nous ont accoutumés à des chefs-d'œuvre, de l'autre leurs faibles imitateurs nous ont préparés à
quelque admiration pour tout ce qui les surpasse
eux-mêmes. Encourageons du moins les talents
décidés, fussent-ils imparfaits : ils nous devront un
jour l'art de nous enchanter; et s'ils parviennent
à la hauteur où nos applaudissements peuvent les
élever, leur gloire aura d'autant plus de charme
à nos yeux, qu'elle sera notre ouvrage.

La tragédie, telle que je la conçois, est une
action toute composée d'obstacles et de moyens.
L'art consiste dans le choix des obstacles; et le
génie, dans l'invention des moyens.

Thèbes est dépeuplée par la peste : comment y faire cesser ce fléau? C'est, dit l'oracle, par l'exil d'un coupable, assassin de son père et mari de sa mère. Mais comment le connaître? Voilà les obstacles, pris dans le choix et la nature du sujet d'OEdipe. Où sont les moyens? Le génie du poëte consiste à les faire trouver par celui qui devrait les fuir. Le roi même est ce coupable. Qui le découvrira? Qui le nommera? Qui le condamnera? Lui-même sans le vouloir, sans le savoir.

Troie doit périr : mais comment y aller? Les vents en ferment la route à la flotte des Grecs. Qui changera les vents? Le sang d'Iphigénie. Eh! comment l'obtenir? Quels obstacles à vaincre? Il faut que le roi consente au sacrifice de sa fille; qu'une mère y soit forcée. L'éloquence d'Ulysse doit en venir à bout; et les dieux, qui veulent être obéis, veulent seuls faire grace. Jugez si ces mêmes dieux, qui d'avance avaient dévoué leur Achille à la ruine d'Ilion, pouvaient se laisser arracher leur victime par la violence d'un homme, et si le dénouement de l'Iphigénie de Racine est bien dans les mœurs antiques et conformé à l'esprit du sujet.

Achille est mort : Ilion doit périr. Comment?

Par les flèches d'Hercule. Où sont-elles ? Dans les mains de Philoctète, chassé du camp des Grecs, et jeté par eux sur une île déserte. Comment donc les ravoir ? L'obstacle est dans le sujet de la pièce; le moyen dans le génie du poëte. C'est encore l'artifice de l'éloquent Ulysse qui doit triompher ici. La candeur est employée à tromper; mais la fourberie elle-même est heureusement trahie par la candeur qu'elle avait séduite, et les dieux seuls doivent dénouer ce qu'ils ont noué. Les passions des hommes luttent contre le ciel, mais cèdent enfin à la fatalité; système tranchant; impérieux, invincible dans l'orient, où la nature agit avec une force indomptable; où l'on se sent poussé soit au bien, soit au mal, par un penchant irrésistible; où le dogme de la liberté n'a jamais été mis en question.

Rome naissante doit régner ou servir. Le sujet même porte un grand obstacle à surmonter. Trois Romains, trois Albains doivent en décider par le sort des armes. Le moyen est encore dans le sujet; mais l'obstacle s'augmente par le moyen. Les combattants sont liés entre eux par les nœuds du sang et de l'amour, par cette amitié qui naît de l'alliance des familles. C'est au poëte à faire agir et

parler ici l'amour de la patrie, plus fortement que la voix de la nature; à mettre aux prises l'intérêt et la considération d'un peuple entier, la renommée éternelle assurée à la famille qui fera triompher sa nation, avec l'attachement à la vie, à sa femme, à sa maîtresse; et le génie seul, luttant contre la fortune, doit créer l'héroïsme et le patriotisme, étouffer un moment dans le cœur humain tout ce qui ressent l'homme, ami, parent, époux et père, pour en composer le Romain, qui n'en sera que plus grand un jour, plus fort et plus terrible à tant de titres.

Un enfant inconnu, sans asile, est accueilli par pitié dans une maison puissante. Il y est élevé entre le fils et la fille qui doivent en être les héritiers. Il y devient, avec le temps, l'ami de l'un et l'amant de l'autre. Cet amour sera-t-il heureux ou malheureux? Voilà le problème à résoudre. Pour le rendre tragique, il faut le hérisser d'obstacles, pris ou jetés dans la nature du sujet; il faut détruire ou balancer ces obstacles par des moyens proportionnés à leur difficulté. De cette lutte doit naître cette merveilleuse torture de l'ame qui fait les délices de la tragédie.

Un précis historique de la pièce développera

tout-à-coup au lecteur ce que le spectateur ne doit voir que par degrés dans le cours de l'action.

Le lieu de la scène est la capitale d'un petit État, entouré de voisins inquiets et remuants. Leurs irruptions fréquentes, où cette ville est exposée, donnent occasion au jeune inconnu de se distinguer de bonne heure par sa valeur. Une victoire signalée augmente ses droits sur la bienveillance du père qui l'a adopté. Il revient d'une bataille, chargé des drapeaux de l'ennemi: C'est le moment, ce semble, d'avouer un amour qu'il a dû cacher long-temps à son bienfaiteur. Quelle était la cause de ce mystère? La ville est partagée en deux factions par deux grandes maisons, et l'inconnu se trouve le fils du plus mortel ennemi de celle où il a été reçu. Sa maîtresse même a dû lui faire un devoir du secret de sa naissance et de son amour. Dans ces circonstances, le père de son amante vient proposer à sa fille un mariage convenable aux intérêts et à la sûreté de sa maison. Il s'agit de fortifier par cette alliance un parti dont les rivaux recommencent à remuer dans la ville. La fille s'y refuse, sans avouer le véritable motif de sa résistance. Le père prie son fils adoptif de l'aider à vaincre cette opposition: incident tout-

à-fait dramatique par le contraste des situations avec les sentiments.

Mais les troubles qui renaissent, d'où viennent-ils ? D'un vieillard qui avait disparu depuis vingt ans, et dont le retour a ranimé l'esprit de faction. C'est le père du jeune amant, qui le connaît, sans en être connu. Cet homme, aigri par de grands malheurs qu'on ignore, montre à découvert toute sa haine contre la maison rivale de la sienne. La crainte qu'il inspire, les vengeances qu'il a réveillées, ses menaces audacieuses forcent le gouvernement à le faire enfermer dans une tour; mais son parti ne tarde pas à l'y enlever. La guerre civile recommence; le prisonnier libre poursuit l'ennemi de sa maison; le fils de celui-ci vole au secours de son père : il fond, l'épée à la main, sur le vieillard. Cet homme est défendu par son propre fils, qui, dans la mêlée, tue son ami, le frère de son amante. C'est après cette action qu'il est rencontré par elle. Dans ce moment cruel, comme elle ignore un si funeste évènement, les discours qu'elle lui tient sur son amour, sur son frère, sont autant de tourments qui redoublent et trahissent son désespoir. A peine son embarras et ses pleurs mal dérobés ont-ils laissé pénétrer

l'horreur de sa situation, que son père adoptif arrive pour lui demander vengeance contre le meurtrier de son fils, contre cet assassin qu'on n'a pu lui désigner encore. Alors l'infortuné se découvre lui-même, et révèle à-la-fois son malheur, son amour, sa famille et son nom. Que fera le père? Il ne peut se venger honorablement d'un homme qui lui livre sa vie, au lieu de la défendre. Sa fille est entraînée, par un sentiment plus fort que sa douleur, à conjurer, désarmer ou suspendre la vengeance dans le cœur d'un père. Mais l'amour que devient-il? Sans espérance de bonheur, il n'est pas encore au comble du malheur. La catastrophe doit être horrible. Comment et pourquoi? Vous l'allez voir.

Toute la machine de cette pièce est fondée sur le caractère du vieillard. C'est lui seul qui noue et dénoue, qui enfante toutes les horreurs, toutes les invraisemblances, mais aussi toutes les beautés du sujet et de la pièce. Quelle doit être la vigueur de son ame incroyable? Où l'a-t-il prise? Dans ses malheurs : les voici.

La querelle des Guelfes et des Gibelins avait divisé tous les États d'Italie, toutes les villes de chaque État et les familles de chaque ville en

deux factions. Vérone, qui formait une principauté, était déchirée par les deux partis, à la tête desquels se trouvaient deux maisons principales, celle de Monteghe ou Montaigu, et celle des Capulets. De la première sortait ce Montaigu qui joue ici le grand rôle. C'était un homme né juste et même bon, qui, lassé des maux que ces divisions avaient causés dans sa patrie et dans sa famille, s'était retiré de Vérone avec ses enfants dans le fond des Apennins, pour y vivre en paix. Mais la vengeance et la haine y suivirent ses pas. Les grands de l'Italie, par une suite des excès du pouvoir féodal, avaient des assassins à gages, qu'on y désigne encore dans quelques États, par le nom de *bravi*. Un Roger, de la maison des Capulets, paya quelques-uns de ces brigands pour enlever à Montaigu ses enfants. De ce nombre était Roméo, qui fut en effet arraché tout jeune des mains de son père, et qui s'étant sauvé de celles des brigands, vint se réfugier à Vérone. C'est dans la maison de ses ennemis que son père le retrouve après vingt ans. Qu'est-ce qui ramène Montaigu à Vérone? La vengeance. Aussi son arrivée a jeté le trouble dans la ville, dans la famille des Capulets, dans les amours de Juliette et

de Roméo. C'est lui qui précipite Roméo dans le malheur de tuer son ami, le fils de son bienfaiteur, le frère de Juliette son amante; et dès-lors il détruit toutes les espérances de leurs amours, tous les moyens d'alliance et de réunion entre les deux familles ennemies.

Cependant on vient à bout d'apaiser un père qui pleure la mort de son fils, d'arrêter, puis de calmer son ressentiment, d'arracher un pardon si coûteux à la douleur. On le réconcilie enfin avec Montaigu. Vous croyez donc aussi que Montaigu peut pardonner, ames faibles dans vos vengeances, parceque vous l'êtes dans tous vos sentiments? Non : Montaigu seul est inflexible, inexorable, mais au fond de son cœur. Il pardonne en apparence, mais pour mieux se venger. Il descend à une trahison; il s'abaisse et se dégrade jusqu'à feindre une réconciliation, que son visage pourtant semble démentir, quand sa bouche y consent. A peine il a promis de sceller la paix par un serment qu'il ne prononcera jamais, que, resté seul avec son fils, il veut obtenir de lui la vengeance la plus atroce. C'est ici que le poëte a mis en usage un principe qui lui est particulier, mais digne de son génie : c'est d'arriver à l'incroyable

par le vraisemblable. Ce qu'exige Montaigu de Roméo, l'assassinat de Capulet et de sa fille, est un forfait inconcevable, dont la seule proposition est révoltante; mais ses raisons ne le sont pas. Comment l'y prépare-t-il ? Par le tableau de l'offense la plus barbare, d'une injure enfin à laquelle un père ne peut et ne doit survivre que pour se venger.

C'est ici qu'il faut se rappeler le récit qu'on trouve dans l'enfer du Dante, où le comte Ugolin ronge le crâne de Roger, archevêque de Pise.

E se non piangi, di che pianger suoli?

On sait que ce prélat ayant enfermé son ennemi dans une tour avec trois de ses enfants, fit murer la porte de la tour, afin que ce père vît mourir de faim ses trois enfants l'un après l'autre.

I' non piangeva, sì dentrò impietrai.
Piangevan elli : ed Anselmuccio mio
Disse : Tu guardi sì, padre : che hai ?
Però non lagrimai....

« Ils pleuraient, moi je ne pleurai pas : j'avais
« le cœur mort; et mon petit Anselme me dit :

« Qu'as-tu, mon père? comme tu nous regardes!...
« Cependant je ne pleurai pas. »

Le second et le troisième jour se passèrent, comme le premier, sans manger. Le père et les enfants restèrent muets, de peur de s'affliger mutuellement.

> *Posciachè fummo al quarto dì venuti,*
> *Gaddo mi si gittò disteso a' piedi,*
> *Dicendo : Padre mio, che non m'aiuti ?*
> *Quivi morì....*

« Quand nous fûmes arrivés au quatrième jour,
« mon fils Gaddo tomba étendu à mes pieds, en
« criant : Ah! mon père, au secours!... et il
« mourut...

> *E come tu mi vedi,*
> *Vid'io cascar li tre ad uno ad uno,*
> *Trà 'l quinto dì e 'l sesto, ond' i' mi diedi,*
> *Già cieco, à brancolar sovra ciascuno :*
> *E tre dì gli chiamai, poich' e' fur morti.*

« Et comme tu me vois, je les vis tomber tous
« trois l'un après l'autre, entre le cinquième et le
« sixième jour. Je me jetai sur leurs corps à tâtons
« et les yeux éteints, me roulant de l'un à l'autre;

« et je les appelais encore, trois jours après qu'ils
« étaient morts. »

Si ce tableau n'évoque pas toutes les furies des enfers ; s'il ne soulève pas tous les spectateurs à la plus affreuse vengeance ; si la nature et le sang ne crient pas au fond des cœurs, *tue ou meurs*, que je vous plains, mes enfants ! il n'y a plus de pères. L'auteur, ai-je entendu dire, a l'âme bien noire, de peindre son Montaigu si méchant. C'est vous, barbares, qui n'avez point d'entrailles ni de cœur, d'entendre ce récit, sans brûler, comme lui, de fureur et de rage. Sans doute vous verriez vos enfants mourir de faim dans une prison, et pourriez pardonner. Sans doute vous ôteriez à un père mourant la consolation d'embrasser son fils exilé ; vous refuseriez à ce fils innocent et proscrit le droit et la liberté de venir un moment, du fond de son exil, embrasser son père pour la dernière fois. Non, vous ne savez point ce que c'est qu'être fils, ce que c'est qu'être père ; vous n'avez pas vu, comme moi, mourir un fils unique ; vous n'avez pas reçu, comme moi, le dernier soupir d'un père ; vous ne pleurez pas, comme moi, ce qu'on a de plus cher au monde, ingrats et dénaturés, faute de malheurs et de pertes, ou vous ne connaissez

d'autres disgraces que celles de la fortune, ni d'autres larmes que celles de la vanité. Accusez, condamnez Montaigu; pour moi, je le défends, je l'aime et je l'écoute avec cette horreur mêlée de plaisir qui m'attache à ses fureurs. Quand il propose à son fils de tuer, non pas seulement Capulet, mais sa fille, pour tarir dans ses veines le sang de ses ennemis, je frémis avec Roméo, je recule avec le fils; mais je plains et je suis le père : il m'entraîne, il m'enlève, et je m'attache à lui. Je l'écoute, et je tremble, quand il me fait entendre un bruit sourd, indistinct, de coups interrompus, à la porte de sa prison; et qu'au lieu de l'ouvrir, pour jeter du pain à ses enfants, à leur père, on a muré cette tour, on l'a fermée à jamais : et je pleure, quand il me raconte ensuite la chaîne de ses malheurs, comment il erra vingt ans dans l'Apennin, privé de ses enfants, d'amis, de secours, de la raison même, sans autre soutien que la pitié d'un misérable qui s'attachait à lui par une malheureuse sympathie d'infortunes. Je l'entends dans les bois, qui demande la mort, qui s'éveille au milieu de la nuit, pour pleurer et chercher ses enfants. Je le vois se troubler, croyant les voir encore. J'entends avec un déchirement horrible ce

triple cri de *mes enfants... mes enfants... mes enfants...* et je tombe avec lui dans une sorte de délire, où je ne respire que le sang, les ténèbres et les tombeaux. Si quelqu'un veut encore me disputer mes larmes, mes sanglots et mes cris de douleur, d'admiration et d'applaudissement à cette incroyable scène, qu'il m'arrache le cœur, et m'épargne de voir tous les maux de mon siècle, et notre lâche humanité qui est la mort de la véritable sensibilité.

Au prix de cette scène, de cet acte, de ce caractère, j'abandonne la pièce à toutes les poursuites de la critique, plus implacable cent fois, mais plus injuste que la vengeance de Montaigu.

Capulet, dit-on, est un homme faible et sans caractère. Le duc de Vérone n'a qu'un titre sans pouvoir, qu'un rôle sans dignité. Roméo et Juliette, qui sont les héros de la pièce, n'y font pas les personnages dominants. Montaigu n'est qu'un sauvage, un barbare. Enfin le style est souvent négligé, quelquefois incorrect. Que peut objecter encore la critique la plus acharnée? Est-il temps de lui répondre?

Sans doute le caractère de Capulet n'est peut-être pas assez théâtral, faute de grandeur ou d'é-

nergie; mais c'est un homme intéressant par sa bonté, puisqu'il a reçu, adopté, élevé Roméo dans sa maison, comme un orphelin. C'est un homme d'une sagesse raisonnée et politique, puisqu'afin de renforcer son parti dans un moment de trouble et d'orage, il veut marier sa fille au comte Paris. Enfin Capulet est un homme ami de la paix et de la modération, qui sacrifie ses passions à la tranquillité publique. Il pardonne, dit-on, la mort de son fils. Mais daignez considérer que son premier mouvement est donné à la vengeance; que, malgré la pesanteur de son âge, il veut combattre en duel le jeune meurtrier de son fils; qu'il ne peut condamner Roméo d'avoir voulu défendre son père; que la mort de Théobaldo devient plutôt le malheur que le crime de l'ami qui l'a tué; qu'enfin, depuis que Capulet a découvert l'amour de Juliette pour Roméo, toute sa crainte doit être que sa fille ne meure de douleur, s'il immole à son ressentiment l'amant qui vient de tuer son fils. Daignez observer tout ce que le duc de Vérone dit à Capulet pour le fléchir, pour le consoler, toutes les offres qu'il lui fait pour adoucir sa perte. Les consolations d'un souverain ont des droits bien touchants sur le cœur d'un père. J'en

atteste ce moment où le feu roi Louis XV, par un mouvement si noble de commisération et de bonté naturelle, se hâta d'aller lui-même chez le maréchal de Belle-Ile, à l'instant où ce ministre venait d'apprendre que son fils avait été tué à la bataille de Crevelt. Quand cette journée n'aurait coûté à la France que le comte de Gisors, c'est une perte assez mémorable. Le poids des affaires, joint au poids des années, enfin la mort vint bientôt sécher les larmes d'un père; mais l'État doit regretter encore un jeune homme d'un esprit et d'un caractère mûris avant l'âge par une éducation forte, qui montrait assez de talents, de vertus et de lumières, pour promettre à son siècle un mérite parvenu sans intrigue, un ministre non courtisan, un général soldat, et, dans toutes les places, l'ami du peuple et du prince. Je le cherche par-tout depuis vingt ans, ce comte de Gisors; il n'est plus nulle part que dans le cœur de sa veuve et des amis qui le pleurent comme elle. Hélas! s'il vivait, peut-être nous aurait-il épargné d'autres larmes encore que celles que nous devons à sa cendre. Mais revenons de nos disgraces réelles aux touchantes fictions de la tragédie. S'il est beau de voir un roi consoler un père de la mort de son

fils, ne refusons pas au duc de Vérone cette douce influence sur le cœur de Capulet : permettons à Capulet de pardonner à Roméo, et d'accorder à la paix de l'État un mariage que la vie de sa fille semble lui demander.

Mais le duc de Vérone lui-même est-il un personnage bien important? Tel qu'il pouvait l'être, dans les temps et les pays de discorde, où l'on a pris le sujet de cette tragédie. Transportez-vous à l'époque des Guelfes et des Gibelins. Un tableau de ce période historique mettra, d'un coup-d'œil, le lecteur en scène.

L'Italie, pays le plus beau de l'Europe, fut aussi le plus souillé de carnage. Les tyrans d'un peuple roi des rois, et les brigands, exterminateurs de ces tyrans, y firent payer, durant dix siècles, la conquête du monde. Les invasions, les incendies, les supplices, la mutilation des hommes et des tombeaux vengèrent cent nations vaincues; et leur sang retomba sur les Romains et sur leurs enfants, jusqu'à la vingtième génération et au-delà ; car il n'est pas encore expié par une nation qui change des hommes en eunuques, et qui ne fait plus de bruit dans le monde que par sa musique. L'entrée des barbares ne fut rien au prix des maux

et des plaies que l'Italie se fit à elle-même, sous les drapeaux des Guelfes et des Gibelins, noms étrangers, mais ruineux et funestes à leurs partisans comme à leurs ennemis.

L'obscurité répandue dans l'histoire sur l'origine de ces noms fera pardonner une excursion qui peut éclaircir les ténèbres dont ils n'auraient jamais dû sortir. Vers le milieu du douzième siècle, ces noms, à jamais odieux à l'Italie, retentirent en cris de guerre à la bataille de Reinsberg en Allemagne. Henri Welfe-Este, gendre de l'empereur Lothaire II, joignait au duché de Toscane et à d'autres États de la maison d'Este en Lombardie les duchés de Saxe et de Bavière. Sa puissance territoriale empêcha qu'on ne l'élût roi de Germanie. Les princes d'Allemagne craignaient un roi qui, par la grandeur de ses États, pût un jour devenir leur maître, et les papes, un empereur qui les fît rentrer dans la condition de vassaux, dont les attentats de Grégoire VII les avait affranchis. Conrad, duc de Franconie, élu d'abord roi de Germanie, puis roi de l'Italie, fut, à ce double titre, assuré de la couronne impériale. Son concurrent, Henri Welfe-Este, ne voulut pas le reconnaître. Il fut dépossédé de ses États d'Alle-

magne par le nouvel empereur, dont il rejetait l'élection. Henri étant mort en 1120, son frère, Welfe VI, fit la guerre à Conrad, pour recouvrer ses droits et ceux de sa maison sur la Bavière. Les Impériaux avaient pour général Frédéric, neveu de Conrad, élevé à Wuiblingen, aujourd'hui ville du duché de Wirtemberg, et patrimoine alors des empereurs Franconiens. Ainsi leur cri de bataille fut Wuiblingen, et celui des Bavarois fut Welf. Ces deux noms distinguèrent, depuis cette époque, le parti favorable et le parti contraire aux empereurs, de quelques États ou personnes que fussent composés ces deux partis. L'usage de ces noms, né dans le sang, accru par le sang, passa d'Allemagne en Italie, où la fureur des haines le conserva jusqu'au quinzième siècle. Le mot de Wuiblingiens, changé en Ghibelins ou Gibelins, y marqua les amis ou partisans de la faction impériale, et le mot Welf, changé en Guelfe, y désigna la faction opposée. La dernière, italienne d'origine par la maison d'Este, si l'on en croit Muratori, fut celle des papes, qui soufflèrent ou mirent à profit le feu des dissentions, pour accroître la puissance pontificale aux dépens de l'autorité impériale. Les villes de la Toscane et les petits États

d'Italie voulant se soustraire à toute domination des empereurs prirent le parti des papes, sous la bannière des Guelfes. Les seigneurs d'Italie, qui, possédant des fiefs de l'empire, aimaient mieux reconnaître la suzeraineté d'un prince éloigné, que la juridiction des villes ou des souverains du pays, et parmi ces villes, les plus faibles, qui craignaient le voisinage des plus puissantes, s'attachèrent aux empereurs, sous le nom Gibelin, et l'incendie gagnait par-tout. Le mal crut à sa source. Deux empereurs furent élus à-la-fois par les deux factions opposées; et le débordement de ces divisions entraîna des guerres intestines, des malheurs et des ravages sans nombre et sans mesure dans toute l'Italie. Il fallait des tremblements de terre pour réveiller les remords, des nuées de sauterelles qui dévorassent les campagnes, des inondations qui joignissent la peste à la famine, pour rapprocher les hommes par le malheur; encore ces calamités ne les ramenaient pas toujours, ni pour long-temps.

La discorde pénétra dans la marche de Vérone. Le chef des Guelfes dans cette ville était Richard, comte de Saint-Boniface. Banni de sa patrie, avec les principaux de ses partisans, par un gouverneur ou podestat, il y fut rappelé par le podestat

suivant, Azzon VI, marquis d'Este. La faction des Gibelins, conduite par la famille des Monticoli, d'où dérivent Montecli, Monteghes et Montaigu, souleva la ville, marcha sous les armes, et fit Richard prisonnier. On eut recours aux Padouans. Ils envoyèrent des députés à Vérone, pour obtenir la liberté du comte Richard, moitié par prière et moitié par menaces. Rien n'y réussit. Les Padouans alors entrèrent à main armée dans le Véronais, en prirent plusieurs villes, et firent le dégât dans le pays. Les Mantouans et les Modénois, imitant ceux de Padoue, exercèrent d'horribles ravages dans le territoire de Vérone, mettant à feu et à sang les bourgs et les villages. Ces hostilités, jointes aux négociations, déterminèrent enfin les Gibelins de Vérone à relâcher le comte Richard avec les autres prisonniers de son parti. La paix fut même signée entre ce comte et les Montaigu, dans le château de Saint-Boniface; mais une paix, comme tant d'autres, dit Muratori, semblable à des toiles d'araignée.

L'Italie, dans ce siècle des croisades qui produisirent tant de guerriers et de moines, était le pays des crimes et des expiations, des brigands et des saints. En ce temps-là vivait un Antoine de Lis-

bonne, Franciscain, édifiant par ses œuvres et par ses paroles ; mais qui, las de prêcher inutilement aux Véronais armés la paix de l'évangile, se retira dans un village auprès de Padoue, sous une cabane formée entre les branches d'un noyer, et là vécut et mourut tranquille au milieu des factions, et fut canonisé dès l'année après sa mort, sous le nom de saint Antoine de Padoue. Un de ses contemporains fut Jean de Vicence, Dominicain, grand missionnaire et prédicateur éloquent. Le pape Grégoire IX se servit de l'ascendant que la piété, le zèle et les talents de cet homme extraordinaire prenaient sur tous les cœurs, pour rétablir la paix dans les villes d'Italie, troublées par deux factions d'Allemagne. Vérone était en proie aux incursions d'une ligue composée des habitants de Mantoue, de Milan, de Bologne, de Bresse et de Faenza ; chacun de ces peuples signalant à l'envi sa bravoure par ses brigandages. Ce fut dans ces jours de malheur que Jean de Vicence alla, par ordre du pape, employer la sainteté de son ministère à pacifier les troubles de Vérone. Il y fit tant d'impression par ses discours, que les Monteghes et les plus furieux des Gibelins jurèrent de se soumettre à tous les règlements du sou-

verain pontife pour le recouvrement et le maintien de la tranquillité publique. Après cet heureux succès de ses prédications, il passa successivement dans les autres villes, où régnait la même discorde, portant des paroles de conciliation, faisant remettre en liberté les prisonniers de parti, brisant toutes les ligues, étouffant les querelles de famille, germe ou fruit des dissentions civiles. Ensuite il assigne un jour de rendez-vous à toutes ces villes pour cimenter une pacification générale.

Il choisit pour le lieu de cette assemblée une campagne sur les bords de l'Adige, à quatre milles au-dessous de Vérone. La fête de saint Augustin fut indiquée pour époque d'un évènement si mémorable. Ce fut un spectacle touchant et céleste de voir rassemblés en cette journée dans une même plaine les peuples de Vérone, de Mantoue, de Bresse, de Vicence, de Padoue, sans compter une infinité d'habitants de Bologne, de Ferrare, de Modène et de Parme, avec leurs évèques, le patriarche d'Aquilée, le marquis d'Este et beaucoup d'autres seigneurs, tous ces Guelfes et ces Gibelins sans armes, et la plupart pieds nus, en signe de pénitence.

Jean de Vicence, élevé sur une chaire qui avait

plus de soixante brasses de hauteur, s'étant mis à prêcher à cette assemblée de quatre cent mille ames et plus, après avoir préparé les esprits à la réconciliation par toutes les ressources de l'éloquence, armé de la religion, commanda tout-à-coup à ses auditeurs, de la part de Dieu, de se donner réciproquement le baiser de paix. Tout le monde obéit à l'instant avec une effusion générale de larmes et de soupirs; ensuite il publia une sentence pontificale d'excommunication contre quiconque violerait ce saint traité de paix. Pour l'affermir et le sceller encore plus efficacement, il proposa le mariage du prince Renaud d'Ast, fils du marquis d'Este, chef de la faction des Guelfes, avec Adélaïde, nièce d'Ézelin, chef des Gibelins: ce qui fut universellement applaudi.

Mais combien dura cette réconciliation? Pas au-delà de cinq ou six jours. Ce qu'il y eut de fâcheux, c'est que la réputation de sainteté de l'homme de Dieu s'évanouit avec l'ouvrage de son apostolat. On avait prêché dans la cathédrale de Vicence que le Saint avait ressuscité dix morts. La foi du peuple à ses miracles se dissipa comme elle s'était formée. Mais on se souvint trop bien que ce Dominicain avait fait brûler dans la place

de Vérone soixante-trois hérétiques, tant hommes que femmes, des meilleures familles de la ville. C'étaient des espèces de Manichéens: car les mouvements de l'Asie et de l'Europe avaient fait déborder cette secte orientale de la Terre-Sainte en Italie; et le monachisme s'arma de l'inquisition pour exterminer l'hérésie. Les ennemis de frère Jean, et peut-être de la paix, ne manquèrent pas de répandre qu'il n'était qu'un émissaire du pape, envoyé pour ruiner la faction gibeline et le pouvoir de l'empereur. Les moines avaient alors dans toute l'Italie cet empire que le spectacle et le langage de la pénitence donnent toujours sur des peuples tourmentés de factions, de crimes et de calamités. Par-tout les Franciscains et les Dominicains, enflammés par la ferveur de leur nouvelle institution et par l'impression des maux publics, prêchaient, réconciliaient, absolvaient les partis, excommuniaient et brûlaient les hérétiques, jugeaient les différents, partageaient les terres contestées, réformaient les lois et les statuts des villes, nommaient aux places, et disposaient de tout à l'avantage de l'église, souvent même de leur ordre et de leur personne. Ainsi Jean de Vicence s'était fait remettre à Vérone, pour ga-

rantie de sa sûreté, les fortifications de la ville et divers châteaux, outre des otages vivants. Il avait eu de même l'adresse à Vicence, sa patrie, de s'en rendre le maître, et d'y changer le gouvernement à son gré. Les Padouans, qui commandaient à Vicence, instruits de ces menées, y envoyèrent un renfort de garnison. Le frère prêcheur voulut s'opposer à une démarche qui contrariait son autorité. Les Padouans y allèrent les armes à la main, poursuivirent le Saint, sa faction, sa famille, et le firent prisonnier avec elle. Cependant on le relâcha quelques jours après; mais il ne trouva plus dans les villes la même soumission à ses volontés, et prit enfin le parti de se retirer à Bologne, bien convaincu de la vicissitude des choses humaines, et sur-tout de l'instabilité du succès de l'éloquence évangélique, quand elle veut allumer un zèle incendiaire, avec la doctrine d'un Dieu de paix.

La discorde se ranima plus vive qu'auparavant entre tant de peuples si promptement réconciliés, et l'on eût dit, ajoute Muratori, que tous les démons s'étaient déchaînés pour déchirer la Lombardie. C'est en effet dans le spectacle de ces guerres que le Dante puisa les peintures de son

Enfer. Témoin et victime des horreurs qu'il a tracées; ses vers semblent écrits sur des tables d'airain, avec un poignard trempé dans le sang des Guelfes et des Gibelins. Jugez encore de ces temps affreux par le portrait qu'a fait l'Arioste d'un de ces tisons de l'enfer.

Ezzellino, immanissimo tiranno,
Che sia creduto figlio del demonio,
Farà, troncando i sudditi, tal danno,
E distruggendo il bel paese Ausonio,
Che pietosi appo lui stati saranno,
Mario, Silla, Neron, Cajo, ed Antonio.

« Ézelin, tyran abominable, appelé fils du dé-
« mon, mutilant ses vassaux, défigurant l'aspect
« de la belle Italie, effacera, par ses cruautés,
« toutes les horreurs de Marius, de Sylla, d'An-
« toine, de Néron et de Caligula. »

Ces traits poétiques ne sont que trop justifiés par l'histoire. Ézelin de Roman, dit Muratori, le plus infâme tyran qu'eût jamais vu l'Italie, dans ces temps de guerres civiles, mourut enfin l'an 1259. Il avait inventé des supplices nouveaux pour le public, et des tortures secrètes dans les souterrains de ses châteaux; lassé les soldats de

carnage, les bourreaux d'exécutions, et fait porter le deuil à la moitié des familles lombardes. Cinquante mille victimes périrent sur ses échafauds ou dans ses cachots. Un de ses neveux, pour avoir mal défendu Padoue, mourut sous ses yeux dans les tourments où il l'avait condamné de sang froid. Le moindre soupçon suffisait à ce brigand pour emprisonner, mutiler, ou faire assommer. Dans un assaut, où il avait tenté de s'emparer de Milan par surprise, blessé d'une flèche qui, lui perçant le pied, le renversa par terre, un noble de Bresse lui donna deux ou trois coups de massue sur la tête, pour venger un de ses frères, à qui ce tyran avait fait couper une jambe. Devenu redoutable par l'audace et le succès de ses crimes, jusqu'à voir armer une croisade contre sa personne, il mourut à l'âge de soixante ans, comme il avait vécu, sans aucun signe de repentir, ni même de religion, dans un siècle où les scélérats s'y pratiquaient un rempart à leurs méchancetés; car Ézelin, son père, s'était fait moine, pour laver ou couvrir ses crimes par l'hypocrisie. Le monde vint en foule contempler le cadavre de ce monstre, dont la cruauté avait fait tant de mal et tant de peur à toute la Lombardie. Une infinité

de vagabonds, aveugles, estropiés, défigurés, privés d'eux-mêmes ou de postérité, par la mutilation, erraient dans l'Italie en demandant l'aumône, et disaient par-tout, comme pour exciter à-la-fois l'horreur et la pitié, que c'était Ézelin qui les avait réduits dans l'état où on les voyait. Aussi le bruit de sa mort fut une espèce de réjouissance publique au milieu des calamités.

On voit, d'après ce tableau, que Shakespeare, dont une admiration stupide a fait un homme ignorant, sans étude et sans lettres, avait bien lu l'histoire d'Italie, quand il introduisit dans sa tragédie de Roméo des moines, des incidents de magie, et ce dénouement merveilleux, ridicule pour nos jours, mais très analogue aux temps de barbarie et de superstition où il avait pris son sujet, et agréable aux mœurs d'un peuple insulaire, maritime et guerrier, dont les passions turbulentes et furieuses ne pouvaient qu'applaudir avec transport aux inventions d'un génie monstrueux et sublime, qui les soulevait de loin à la liberté.

Cette anarchie des guerres civiles et féodales qui tyrannisaient l'Italie montre assez, ce semble, que les ducs de Vérone ne devaient pas jouer un rôle bien imposant dans leurs États. Mais je

pense aussi que, pour justifier en quelque sorte cette vacillation de leur autorité, le poëte français aurait dû renforcer d'un autre côté sa tragédie par une peinture vive des troubles et des fureurs qui caractérisaient le temps et le lieu de la scène. Alors la vraisemblance du crime des Capulets aurait donné plus de corps à la vengeance de Montaigu. L'atrocité de l'injure eût enfanté celle du ressentiment, comme dans la tragédie d'Atrée et Thyeste, sujet moins tragique peut-être et plus révoltant que le caractère de Montaigu, où les mouvements pathétiques et la bonté primitive de l'homme percent à travers l'ulcère de l'offense, où l'implacabilité de la vengeance sort tout armée de la nature même de l'amour paternel. Je n'ignore pas que notre siècle a banni du théâtre la belle tragédie de Crébillon, grace à des mœurs impuissantes et débiles jusque dans la corruption, qui rendent la vengeance d'Atrée aussi peu concevable, que l'adultère de Thyeste est peut-être devenu commun. Mais pourquoi ces ames si sensibles, si délicates, qui repoussent avec horreur le caractère de Montaigu, vont-elles s'effrayer à plaisir devant le cœur tout sanglant de Fayel? Pourquoi se familiariser avec les monstrue-

sités des romans, quand on n'est pas capable de soutenir les spectacles consacrés par la fable ou l'histoire? Oui, vos pères, jeunes et galants héros de nos cours si polies, vos pères concevaient de ces haines sanglantes : c'est qu'il y avait de la proportion entre leurs sentiments et leurs forces, entre leur éducation et leur profession. Leur bravoure était une passion naturelle et cultivée, non un faible instinct de vanité. Ils cherchaient la guerre pour les dangers plus que pour les honneurs, et briguaient les décorations de la gloire à la tête des soldats, non aux pieds des femmes ou des ministres. Je sais que l'Italie a donné des exemples de noirceur profonde et consommée, heureusement inouis dans le reste de l'Europe : et j'avoue que cette horreur que nous inspire la feinte où descend Montaigu, pour mieux assouvir sa vengeance, fait encore honneur à notre caractère national, qui n'ose repousser l'outrage que par les armes, ni venger un affront qu'au péril de la vie. Mais il est des offenses qui, sortant, pour ainsi dire, des bornes de la méchanceté naturelle, rompent aussi toutes les digues que les lois et les préjugés opposent à la férocité de la vengeance; et telles sont les mœurs des guerres civiles, qu'en

DE ROMÉO ET JULIETTE. 323

donnant plus d'énergie aux passions théâtrales, elles en imposent par cette grandeur démesurée, qui viole quelquefois les règles et les conventions de l'art dramatique. On se révolte avec raison contre Montaigu, qui propose à Roméo d'assassiner Juliette et son père; mais outre que les ames fortement émues ne parlent jamais qu'à leur passion, et qu'avec leur passion, il faut observer que cette confidence de Montaigu à son fils, inutile peut-être et même contraire à l'effet que s'en propose le père, annonce d'avance au spectateur toutes les horreurs de la catastrophe, excuse l'espèce de trahison que le silence couve dans le cœur de Montaigu, quand on l'invite à la réconciliation, et prépare enfin la mort volontaire de Juliette.

On s'avise de faire de nos jours au grand Corneille des objections qu'on ne lui faisait pas sans doute de son temps; car sa bonne foi ne les aurait pas dissimulées dans les examens de ses pièces. On reproche à Émilie, quand Cinna recherche sa main, de ne la donner qu'au prix de la tête d'Auguste, qui l'a élevée elle-même dans son palais, et qui a comblé Cinna de ses bienfaits. Mais on oublie donc que les bienfaits d'un tyran sont

des injures pour la fille d'un Romain assassiné par lui; qu'Auguste n'avait épargné que les ennemis qu'il méprisait; qu'il y avait une sorte de providence instructive et terrible pour l'ambition à punir l'usurpateur d'un grand empire par la main d'une femme; que, pour exciter l'horreur de la tyrannie, il fallait soulever contre elle même les sentiments de la nature et de la reconnaissance, en sorte qu'elle ne pût se racheter ni par des cruautés, ni par des libéralités, ni par le crime, ni par la vertu. D'ailleurs dans Cinna, comme dans Roméo et Juliette, il est permis au poëte de faire concevoir des crimes qui ne s'achèveront pas, pourvu qu'en avortant comme moyens de l'action ils réussissent comme motifs, et concourent au dénouement qu'ils ne doivent pas opérer. Ainsi la haine d'Émilie et la conjuration de Cinna, quoique échouant l'une et l'autre dans leur objet, donnent plus d'éclat à la clémence d'Auguste, qu'elles rendent en quelque sorte nécessaire pour lui faire pardonner à lui-même ses proscriptions. Ainsi l'horreur de Roméo pour le crime où son père veut le déterminer dans une scène, la plus éloquente ou la plus pathétique peut-être qu'il y ait sur notre théâtre, décide enfin Montaigu à

n'attendre sa vengeance que de lui-même; à former cette conspiration d'où résulte une sorte de nécessité morale pour Juliette de se sacrifier.

Elle avait conjecturé, dès le premier acte, que ce vieillard (Montaigu), peut-être irrité par quelque énorme crime, descendait du haut des monts pour chercher sa victime. Elle s'est méfiée de tous ses mouvements. L'amour, le plus soupçonneux et le plus ingénieux des sentiments, l'a engagée à veiller sur les démarches de Montaigu. Elle a surpris, par sa vigilance, un billet répandu dans le parti de ce père implacable. Elle voit bien qu'il lui faut absolument renoncer à son amour, et dès-lors à la vie; que son père ou son amant doivent être la victime de tous les complots qui se trament; que, pût-elle échapper elle-même ou dérober Capulet à la conspiration de Montaigu, tôt ou tard périrait l'une ou l'autre des deux maisons irréconciliables; et, dans l'alternative, elle choisit de mourir, puisqu'elle ne peut sauver son amant qu'à ce prix. Tout la détermine à ce sacrifice: elle assure d'un seul coup la vie à son père et la paix à sa patrie. Ce sont des motifs au moins suffisants, s'ils ne sont pas nécessitants, pour une fille qui, ne pouvant défendre elle-même son pays, sa fa-

mille et son parti, n'a plus qu'à s'immoler à la tranquillité publique. Le seul bien qui pouvait l'attacher à la vie est un hymen dont les obstacles sont devenus insurmontables. Enfin quand elle aurait pu trouver, à force de réflexions, un moyen de les vaincre, le trouble et l'agitation de son cœur, tourmenté par la perte d'un frère et par le péril d'un père, ne laissent à la faiblesse de son sexe, à l'inexpérience de sa jeunesse, que la ressource du désespoir, que celle de mourir. C'est la première et la dernière idée qui se présente aux ames les plus sensibles et les plus malheureuses. Elle a donc pris du poison; elle vient mourir entre les tombeaux des anciennes familles de Vérone, où repose le corps encore sanglant de son frère, où son père et Montaigu doivent jurer leur réconciliation. Quand l'ennemi de sa maison la verra éteinte dans le sang de la dernière fille des Capulets, sa vengeance sera satisfaite sans doute: elle l'espère du moins.

Je conviens cependant, malgré ces moyens d'apologie, que ce dénouement est inattendu; précipité; qu'enfin, quoiqu'il soit plus vraisemblable que celui de la pièce anglaise dont on a emprunté le sujet, il est moins tragique, moins lamentable,

et ne fait pas verser les larmes qu'on demande et qu'on attend. Le lieu de la scène est plus naturellement amené dans la tragédie de Shakespeare. Les tombeaux y sont nécessaires, au lieu qu'ils ne servent que d'accessoire dans la pièce française, et détruisent, sans besoin et sans effet, l'unité de lieu. Le quatrième acte étouffe le cinquième; mais c'est par des beautés nouvelles et inimitables, qui n'appartiennent qu'au poëte français, et qui le distingueront dans son siècle par le don d'attendrir et d'effrayer : caractère éminent de la puissance tragique. J'en dirais davantage si les grandes louanges n'attiraient les grandes haines, que la modestie et la sagesse doivent laisser dormir. Cette tragédie méritait, comme le talent de l'auteur, toute la perfection de l'ouvrage, et sur-tout un dénouement plus heureux et d'un effet plus pathétique.

S'il est permis à la jalousie de l'amitié sévère de hasarder aussi des vues de correction, ou pour amortir les coups de la critique, ou pour en détourner sur soi quelques traits, je vais dire ma manière d'envisager et de changer ce dénouement.

Je voudrais d'abord, pour diminuer l'horreur de la perfidie de Montaigu, qu'au lieu de pro-

mettre une réconciliation sincère avec Capulet, sa réponse fût du moins équivoque, et qu'il dît à-peu-près, quand on lui parle d'un rendez-vous et d'un serment à prononcer sur les tombeaux des deux familles: « Vous m'y verrez, c'est là que « finiront nos haines. » Alors Montaigu ne paraîtrait pas odieux avant la consommation de son crime; et pour qu'il cessât de l'être, après l'avoir commis, voici comment je l'en punirais, en détournant l'effet de son attentat sur son propre sang.

Je supposerais toujours la conjuration de Montaigu pour assassiner les Capulets sur les tombeaux des grands de Vérone. Je placerais ces catacombes au fond du théâtre, sur un des côtés; car je voudrais que le lieu de la scène représentât une grande place, ornée de beaux édifices. D'un côté, serait la maison des Capulets, brillante et décorée; vis-à-vis, et du côté tout opposé, la maison des Montaigu, qui peindrait, par un certain air de délabrement, l'abandon et la désertion; au fond, sur le même côté que la maison des Capulets, on verrait la tour du château, où Montaigu, renfermé par le gouvernement, serait enlevé par son parti. Du côté de la maison des Montaigu,

vis-à-vis du château, s'élèveraient les obélisques d'un temple ou des catacombes, dont les portes, fermées sur la place, ne s'ouvriraient qu'au moment où les deux partis viennent jurer leur réconciliation : ainsi l'unité de lieu serait conservée.

Juliette, instruite de la conspiration de Montaigu par le billet qu'elle a reçu d'un émissaire aposté sur les traces de cet ennemi toujours sombre et redoutable, se hâte d'en avertir Roméo. Cet amant ne quitte Juliette que pour arrêter l'effet des complots de son père. Il arrive dans le séjour de la mort, qui semble n'attendre que du sang; et dans le moment où Montaigu, prêt à prononcer le serment de réconciliation, tire son poignard pour donner à son parti le signal du massacre, Roméo se jette entre Capulet et son père, qui, ne distinguant pas son fils dans le tumulte de la mêlée et l'obscurité des tombeaux, le perce du coup qu'il voulait porter à Capulet. Durant cette catastrophe, Juliette qui, dès l'ouverture des portes des catacombes, s'est retirée inquiète d'un évènement où elle pouvait perdre son père ou son amant, vient de pénétrer dans ce lieu de deuil et de larmes. Elle voit de ses propres yeux le malheur que lui présageaient les troubles

de son ame; et, dans la première fureur de son désespoir, elle se tue et tombe sur le corps sanglant de Roméo. Capulet pousse des cris de douleur; Montaigu reste pâle, immobile et muet sur la scène, et la toile baisse au bruit des lamentations.

Cet acte ne serait composé que de quatre ou cinq scènes, mais pourrait être d'un spectacle et d'un pathétique terribles; et le dénouement, tiré de la nature et des entrailles de l'action, acquerrait plus d'effet et plus de vraisemblance. Roméo, qui a tué le fils de Capulet pour sauver son propre père, mourrait à son tour pour avoir voulu sauver le père de son amante et de son ami. Montaigu serait puni des excès de son ressentiment et de la perfidie d'une feinte réconciliation, par la perte d'un fils qu'il aurait assassiné de ses propres mains. La mort de Juliette serait comme inévitable alors, et fondée sur le comble de l'infortune. L'amour et la vengeance, le crime ou la violence qui les environnent, trouveraient leur frein ou leur châtiment dans leurs catastrophes.

POSTSCRIPTUM.

Voilà, mon ami, le bien et le mal que j'avais à dire de votre tragédie. Ils sont inspirés l'un et l'autre par l'admiration que j'ai conçue pour votre génie; car vous en avez un très passionné, très frappant, et naturellement antique. Mais plus vous tenez de Sophocle et de Corneille, moins vous êtes de votre siècle; et c'est peut-être un nouveau titre pour appartenir davantage à la postérité. Si vous voulez y parvenir, avec deux ou trois de vos contemporains, simplifiez l'ordonnance de vos pièces, et faites que votre style vive sans vieillir. Vous possédez les beautés sublimes; craignez les grands défauts qui semblent y toucher. C'est votre ami qui vous conjure, par l'amour de votre gloire, de mûrir vos plans et de soigner votre diction. Les belles tragédies doivent être comme les pyramides d'Égypte, qui, soutenues par leurs proportions, et cimentées de pierres choisies, durcirent aux injures du temps, pour être le dépôt de l'éternité.

FIN DU TOME CINQUIÈME ET DERNIER.

TABLE DES MATIÈRES

CONTENUES

DANS LE CINQUIÈME VOLUME.

 Page

Poésies diverses. 1
Les bonnes femmes, ou le ménage des deux Corneille. 3
Les souvenirs. 13
Les méchantes bêtes. 25
La solitude et l'amour. 28
Le vieillard heureux. 35
A mon petit logis. 37
A mon petit parterre. 38
A mon petit potager. 39
A mon caveau. 41
A mon café. 46
A mes pénates. 48
A mon petit bois. 50
A mon ruisseau. 53
Mon cabaret. 56

A ma musette.	59
Ma promenade au bois de Satori.	63
Mes trois Thérèses.	65
Ma Saint-Martin.	67
Mon produit net.	73
A ma chartreuse, en Savoie.	74
A mon chevet.	76
A mon sablier.	78
Au ruisseau de Dame-Marie-les-Lis.	80
Sur l'ancienne chevalerie.	83
Vers à madame Pallière.	86
A ma sœur, en lui envoyant un pupitre.	91
Vers d'un homme qui se retire à la campagne.	93
Vers écrits à la grande Chartreuse.	94
Vers à mademoiselle Thomas pour la Sainte-Anne, jour de sa fête.	96
A ma femme, sur la tragédie d'Abufar.	97
A une jeune demoiselle, sur ma tragédie d'OEdipe chez Admète.	98
A la rivière d'Hière.	99
A une jeune dame très jolie.	100
A madame de Balk.	101
Vers à une jeune dame, sur ma tragédie d'Abufar.	103
Le cadran solaire.	104

Inscription.	104
Le saule de l'amant.	106
Le saule du sage.	108
Le saule du malheureux.	110
Le bonnet et les cheveux, fable.	112
Le hibou et le rat, fable.	116
La jeune immortelle.	120
Romance du saule.	122
Algard et Anissa, romance.	124
Le pont des mères, romance.	127
La mère devant le lion, romance.	130
La côte des Deux-Amants.	132
Notice historique sur la côte des Deux-Amants.	152
Vers pour une fête à la vieillesse.	157
Les trois amours.	168
Vers pour mettre au bas du portrait de M. l'abbé de La Fage.	173
Remerciement à madame Hauguet.	174
Vers à une hirondelle.	176
Mon portrait.	181
Stances à M. Pallière, sur la mort de sa femme.	183
Remerciement à ma sœur.	187
Vers à madame Dimidof.	188
A madame Georgette W. C.	190
A madame Esmangart.	192

Mon trophée. 193
Vers pour un jeune homme. 196
Le monde. 198
Épitaphe de J.-J. Rousseau. 200
Stances écrites par M. Ducis, peu de jours avant sa mort. 201
Lettres de Thomas à Ducis. 205
Réponse à une lettre adressée par M. Ducis à MM. les Acteurs sociétaires de la Comédie française. 276
Vie de Sédaine. 278
Examen de Roméo et Juliette. 285
Lettre de M. De Leyre à M. Ducis. 287

FIN DE LA TABLE DU TOME DERNIER.

www.ingramcontent.com/pod-product-compliance
Lightning Source LLC
Chambersburg PA
CBHW071620220526
45469CB00002B/415